혁신의
미술관

일러두기

- 이 책은 2020년 6월부터 11월까지 『이데일리』에 연재되었던 「이주헌의 혁신@미술」을 바탕으로 도판을 보강하고 내용을 다듬어 확장한 것입니다.
- 단행본·잡지·신문 제목은 『 』, 미술작품·기사 제목은 「 」, 전시 제목은 〈 〉으로 묶어 표기했습니다.
- 인명과 지명 등의 외래어 표기는 국립국어원의 규정을 따르는 것을 원칙으로 하였으나 용례가 굳어진 경우에는 통용되는 표기를 따랐습니다.
- 출전이 표기되지 않은 인용문들은 대부분 해외에서 발행된 서적이나 자료에서 따온 것으로 권말에 '참고문헌'에 따로 밝혀두었습니다.
- 이 서적 내에 사용된 일부 작품은 SACK를 통해 ADAGP, ARS, Picasso Administration, VEGAP과 저작권 계약을 맺은 것입니다. 저작권법에 의하여 한국 내에서 보호를 받는 저작물이므로 무단 전재 및 복제를 금합니다.

ⓒ André Masson / ADAGP, Paris-SACK, Seoul, 2021
ⓒ 1998 Kate Rothko Prizel and Christopher Rothko / ARS, NY / SACK, Seoul
ⓒ 2021 The Andy Warhol Foundation for the Visual Arts, Inc. / Licensed by SACK, Seoul
ⓒ 2021-Succession Pablo Picasso-SACK (Korea)
ⓒ Salvador Dalí, Fundació Gala-Salvador Dalí, SACK, 2021

혁신의
미술관

새로운 가치 창조, 미술에서 길을 찾다

이주헌 지음

아트북스

혁신의 죽마고우 미술

현대사회에서 혁신은 주로 새로운 아이디어나 기술을 도입해 시장에서 상품과 서비스의 향상을 초래하는 것을 말한다. 물론 이런 경제 분야의 활동을 넘어 사회 각 분야에서 묵은 풍속이나 관습, 조직, 방법 따위를 바꿔 새롭게 하는 것도 다 혁신이다. 어느 분야든 새로운 가치를 창조하려 한다면 혁신이 반드시 필요하다.

미술사는 그 다양한 양식과 사조의 전개가 시사하듯 무수한 혁신의 역사를 펼쳐왔다. 이를 테면, 근대미술의 경우 고전주의에 맞서 낭만주의가, 고전주의와 낭만주의에 맞서 사실주의가, 사실주의에 맞서 인상주의가 연이어 등장했다. 그 지속적인 파괴와 극복의 역사는 무엇보다 혁신의 역사로 다가온다. 그리고 그 주역이 된 미술가들은 당연히 당대 최고의 선구적인 혁신가들이었다.

널리 알려져 있듯 고전주의 미술은 조화와 균형을 중시했다. 정연한 질서와 규칙 속에 진정한 아름다움이 있다고 생각한 미술이 고전주의이다. 그래서 고전주의 회화를 보면 비례가 잘 맞고 구성에 짜임새가 있어 모든 게 조화롭다는 느낌을 준다. 한마디로 대상을 이상화해 표현하려 한 미술이다. 하지만 낭만주의 미술은 고전주의의 이런 미의식에 도전했다. 낭만주의는 고전주의가 지나치게 규범을 강조해 화가의 주관이나 감정을 억압한다고 생각했다. 그래서 형식적인 질서와 조화보다는 미술가 개인의 개성이나 느낌을 더 중시했다. 꿈이나 상상처럼 화가의 내면을 반영하는 소재나 이국적인 대상, 격정적인 소재를 즐겨 다뤄 고전주의의 안정성을 해체해버리고 주정적인 표현을 부각시켰다.

사실주의는 낭만주의의 이러한 주정적인 태도에 불만을 품은 미술 사조다. 개인의 주관적인 느낌이나 감정에 치우쳐 그리는 것은 지나치게 감상적이라고 생각했다. 그래서 사실주의는 있는 그대로, 눈에 보이는 대로 사실을 객관적으로 묘사하려고 했다. 대상의 형태만 사실적으로 묘사한 게 아니라 사회의 부조리와 모순도 사실적으로 묘사하려고 애썼다. 당연히 사실주의자들 가운데서는 현실 정치에 참여하거나 혁명을 지지하는 이들이 많이 나왔다.

인상주의는 애초부터 사실주의의 전통을 거부하려 한 미술은 아니었다. 그럼에도 불구하고 빛에 대한 인상주의의 특별한 관심이 결국 사실주의 전통을 파괴해버리고 말았다. 인상주의가 빛에 관심을 갖게 된 것은, 우리가 사물을 볼 수 있는 이유가 사물에 반사된 빛이 우리의 시신경을 자극하기 때문이라는 걸 알게 되었기 때문이다. 그래서 진정으로

과학적인 표상의 원리에 입각해 현상을 묘사하려면 사물 자체보다 빛을 묘사해야 한다는 생각을 갖게 되었다. 이로 인해 빛의 효과를 실감나게 표현하려고 애쓰게 되었는데, 문제는 그럴수록 사물의 객관적인 형태가 깨지고 그림이 거칠어지는 현상이 나타났다는 것이다. 화가들에게는 그 파괴가 매우 신선하고 아름답게 다가왔다. 그러자 인상주의는 빛의 효과를 보다 강조하는 쪽으로 조형의 방향을 완전히 틀어버렸고 전통적인 방식으로 대상을 묘사하는 것은 아예 관심을 접어버렸다.

이렇듯 미술사의 전개는 이전 양식이나 사조를 이후의 양식이나 사조가 파괴 혹은 극복하는 이야기로 점철되어 있다. 이를 이끈 미술사의 위대한 천재들은 기존의 이념과 체제에 길들지 않고 자신만의 생각과 이야기를 펼쳐온 이들이라는 공통점이 있다. 그들이 기성체제의 강고한 벽에 부딪혀 고생하면서도 그토록 굳건히 자신의 길을 고집할 수 있었던 것은 그만큼 혁신의 의지가 강했기 때문이었다. 혁신을 향한 열정으로 그들은 현실의 모든 제약을 파괴하고 극복할 수 있었다. 그러므로 미술을 감상하고 이해하는 것은 아름다움을 느끼고 감동을 얻는 한편으로, 혁신의 다양한 사례와 원리에 대해 광범위하게 살펴볼 수 있는 좋은 기회라고 할 수 있다.

분야마다 혁신의 양태는 다를지라도 혁신의 본질에는 큰 차이가 없다. 새로운 양식이 이전 양식을 대체하고 새로운 사조가 이전 사조를 극복해온 미술을 통해 혁신의 갖가지 면모를 살피고 영감을 얻는 것은, 그러므로 우리에게 필요한 혁신의 에너지를 축적하는 좋은 방법이 될 수 있다. 더불어 미술사를 혁신이라는 키워드로 살펴봄으로써 보다 친근하고 수월하게 미술사의 전개를 이해할 수 있다. 바로 그런 기대와 의도로

이 책을 쓰게 되었다.

물론 이 책이 서양미술사 전체를 꼼꼼하게 훑는 것은 아니다. 또 혁신에 대해 완벽하게 정리된 내용을 펼쳐 보이는 것도 아니다. 필자의 역량의 한계도 있고 책의 분량의 한계도 있다. 하지만 이 책을 읽으면서 독자들은 혁신과 미술의 떼려야 뗄 수 없는 운명적인 관계에 대한 대강의 밑그림만큼은 머리에 그려볼 수 있지 않을까 기대해본다.

한계를 뛰어넘는 확장의 가능성

혁신에 대해 이야기하면서 한 가지 짚고 넘어가고 싶은 것은 혁신가에게 '한계는 저주가 아니라 축복'이라는 사실이다. 혁신은 한계를 극복하고자 하는 인간의 의지가 빚어낸 아름다운 결과물이다. 그러므로 혁신가들에게 한계는 저주가 아니라 축복이다. 한계가 없었다면 그로 인한 혁신도 없었을 테니까 말이다. 생각해보자. 저 먼 선사시대의 인류는 오늘날의 인류에 비해 상상할 수 없을 만큼 많은 한계 속에서 살았다. 그런 까닭에 인류는 문명을 일구던 초기부터 혁신을 운명으로 받아들이지 않을 수 없었다. 인류는 곤경에 처하고 한계에 부딪칠수록 혁신에 혁신을 거듭해왔다.

미술 또한 저 고대부터 지속적인 재료적·기술적·방법적 혁신을 통해 부단히 표현의 가능성을 확장해왔다. 석기시대를 거치면서 석조石彫를 발달시켰고, 청동기시대를 거치면서 브론즈 조각을 발달시켰다. 숯을 만드는 기술이 그을음을 이용하며 먹을 만드는 기술로 나아갔고, 튼튼한 돛을 만드는 기술은 유화를 위한 캔버스를 낳았다. 종이의 발명은 수성

회화 및 판화의 발달에 지대한 영향을 미쳤다. 이처럼 테크놀로지와 미디어의 발달은 미술 분야에서 그와 연관된 혁신을 낳았으며, 이런 기술적 진보와 각 시대의 시대정신, 시대감성, 시대경험이 맞물리면서 다채로운 양식과 조형어법이 파생되었다.

한계에 대해 생각하는 김에 잠시 시각적 한계에 대해 생각해보자. 조형예술인 미술에 있어 가장 큰 한계는 아마도 시각적 한계일 것이다. 미술가들은 일찍부터 시각의 한계를 잘 이해했고 이를 영리하게 활용할 줄 알았다. 착시현상이나 잔상 같은 시각현상은 인간의 시각이 매우 한계가 많다는 사실을 알려줌과 동시에 이를 어떻게 활용하느냐에 따라 매우 의미 있고 환상적인 시각 효과를 창출할 수 있음을 일깨워주었다. 그로 인해 미술가들은 시각적 한계가 오히려 기회라는 사실을 깨우칠 수 있었고, 이런 깨우침은 많은 미술가들로 하여금 다양한 시각적 실험을 하도록 이끌었다.

회화 상에서 움직임의 표현이라는 부분에 초점을 맞춰 그 사례를 하나 살펴보자. 서양회화는 2차원 평면 위에 3차원의 현실세계를 매우 실감나게 재현한 미술이다. 그러나 그런 서양회화에도 움직임의 표현만큼은 난제 중의 난제였다. 정지된motionless 화면에 어떻게 움직임의 이미지를 재현할 것인가. 만화를 보면 움직임을 표현하기 위해 사람이나 사물의 이미지에 움직임의 방향으로 '스위핑 라인sweeping lines, 쓸어가는 선'을 그은 것을 곧잘 볼 수 있다. 그러나 이것도 현대의 만화에서나 볼 수 있지 과거의 만화에서는 이런 식의 움직임의 표현은 존재하지 않았다. 당연히 만화보다 보수적인 매체인 회화에서 이런 식의 표현은 생각하기조차 어려운 것이었다.

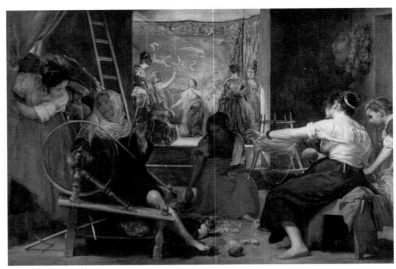

디에고 벨라스케스 | 「실 잣는 사람들」 | 캔버스에 유채 | 220x289cm | 1656년경 | 마드리드 프라도미술관

17세기 들어 서양회화에서 혁신적인 방식으로 움직임을 재현한 인상적인 사례가 하나 나온다. 바로 벨라스케스의 물레 표현이다. 스페인 바로크 미술의 대가 디에고 벨라스케스Diego Velázquez는 태피스트리 공방에서 실을 잣는 여인들을 묘사한 「실 잣는 사람들」이라는 그림을 그렸다. 이들 가운데 한 여인이 물레를 돌리고 있는데, 그 물레에는 바큇살이 하나도 그려져 있지 않다. 워낙 빨리 회전하고 있어 우리 눈에 제대로 포착되지 않음을 이렇게 표현한 것이다. 대신 바퀴 안에 얼핏 희뿌연 흐름이 부분적으로 보이도록 그렸다. 사물이 빨리 움직일수록 그 형태는 우리 눈에 최소화되어 감지되는 반면 각도에 따라 사물의 빛 반사가 발생하게 되는데, 바로 그 현상을 이런 식으로 표현한 것이다. 벨라스케스의 표현은 당시로서는 매우 새롭고 혁신적인 것이었다. 이전의 어떤 서양화가도 대상이 움직인다고 대상의 구체적인 형태를 소거하고 그 움직임으

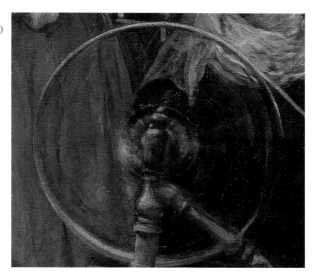

디에고 벨라스케스,
「실 잣는 사람들」(부분)

로 발생하는 빛 반사의 느낌을 포착해 표현한 적은 없었다. 당시에는 움직이는 바퀴를 그려도 바큇살을 하나하나 다 보이게 그려넣는 게 일반적이었다. 그러나 벨라스케스는 마치 스냅 사진을 찍었을 때처럼 형태를 흐릿하게 처리해 그 움직임의 느낌을 매우 실감나게 표현했다. 혁신적인 표현의 새 길을 열어 보인 것이다.

벨라스케스가 이런 표현을 시도할 수 있었던 것은 그만큼 그가 대상을 집요하게 관찰하는 관찰자였기에 가능한 일이었다. 사물이 빠르게 움직이면 형태가 정확히 파악되지 않는다는 것은 누구나 알고 있는 사실이지만, 그 상황을 세심하게 관찰해 유사한 느낌이 들도록 표현하는 것은 또다른 차원의 문제다. 정지된 화면에 움직임을 재현하고자 하는 열망이 강했던 벨라스케스는 누구보다 집요하게 물레의 움직임을 관찰했고, 마침내 이를 현대의 스냅사진과 같은 형식으로 재현함으로써 당시의 관객들로 하여금 매우 새로운 경험을 하게 했다.

이처럼 단순하지만 집요하고 집중적인 관찰만으로도 벨라스케스는 회화의 표현에 큰 혁신을 가져왔다. 관찰이 지닌 이런 혁신의 힘은 꼭 미술에만 적용되는 게 아니다. 어느 분야에서 무엇을 하건 진중한 관찰자는 자신의 분야에 새로운 혁신을 가져올 수 있다. 여기서 중요한 것은 관찰자가 결코 기존의 관습이나 고정관념에 매이지 말아야 한다는 점이다. 다른 사람이 보던 방식으로 본다면, 상투적인 시각으로 본다면, 제아무리 오래 보아도 새로운 것을 볼 수 없다. 그래서 우선적으로 필요한 것이 '판단 중지'다. 고정관념과 상투적인 시각을 정지시켜 그로부터 벗어나야 한다. 순수하고 중립적인 눈으로 진득하게 바라보아야 한다. 이런 관찰로 아이작 뉴턴은 만유인력의 법칙을 발견했고, 아르키메데스는 부력의 원리를 발견했다. 조르주 드 메스트랄은 이른바 '찍찍이'라고 불리는 벨크로 테이프를 창안했으며, 피터 드러커는 수십 년 앞서 기업의 미래와 경영의 미래를 정확히 내다보았다.

미술가들은 매일 무수히 한계에 부딪히고 매일 부단히 판단 중지를 행한다. 그리고 순수한 눈으로 깊이 들여다본다. 레오나르도 다빈치는 몇 시간 동안 그림을 하나도 그리지 않고 바라보기만 한 적도 많았다. 이런 과정을 거쳐 미술가들은 새로운 패턴을 찾고, 양식과 기법을 창안하고, 가치와 의미를 발견한다. 이 활동 과정에서 새로운 혁신이 초래되고 창조가 이뤄진다. 물론 이런 과정은 다른 분야의 혁신 과정에서도 유사하게 전개되는 것이라고 할 수 있다. 다만 이 책에서 군이 미술을 통해 이를 들여다보는 것은, 구체적인 시각이미지로 그 과정을 하나하나 확인할 수 있어 그만큼 직관적으로 그 총체를 이해할 수 있기 때문이다.

그런 까닭에 작품 감상을 통해 혁신의 다양한 표정을 집중적으로 조망하게 하는 미술은 우리에게 혁신의 영감을 끝없이 공급해주는 훌륭한 창의創意의 샘물이다.

앞에서도 언급했듯 이 책 한 권으로 미술에서 나타난 혁신의 다채로운 면모를 모두 살피기는 어렵다. 파고 파도 끝없이 나오는 것이 미술의 혁신 사례다. 하지만 몇몇 사례만 살펴도 우리는 미술과 혁신이 왜 그리 깊고 끈끈한 관계에 있는지 어렵지 않게 파악할 수 있다. 심지어 미술은 혁신을 그 존재의 본질로 삼는 예술이라고까지 이야기할 수 있다. 그러므로 무언가 새로운 방법을 찾거나 결심을 해야 하는 사람이 있다면 너무 문제 자체에만 매여 머리를 싸매고 있지 말고 보다 편안한 마음으로 미술작품들을 감상해보라고 권하고 싶다. 미술 감상은 우리에게 마음의 여유를 가져다줌과 동시에 일상의 혁신을 위한 아이디어도 풍성히 전해주기 때문이다. 이 책이 그 작은 단초가 되었으면 좋겠다.

2021년 11월
이주헌

CONTENTS

1부

혁신에서
길을 찾다

혁신은
현상에 숨은
패턴을 찾는 데서
비롯된다

미술에 친숙해진다는 것은 패턴에 친숙해진다는 것

조형예술에서 시각적 패턴은 매우 중요한 위치를 차지한다. 무늬나 장식에 기초를 둔 미술만을 말하는 게 아니다. 자유로운 표현을 중시하는 '프리핸드freehand' 스타일의 추상미술에도 나름의 패턴이 있다. 미술과 패턴은 떼려야 뗄 수 없다. 미술가가 자기만의 독자적인 스타일을 고안했다고 하면 이는 곧 독자적인 패턴을 고안했다고 하는 것과 크게 다를 바가 없다. 미술가들은 아이디어 구상에서 조형적 실천에 이르기까지 부지불식간에 계속 패턴을 찾고 생각하고 구현한다. 미술 감상을 즐기고 미술에 익숙해진다는 것은 바로 이런 패턴과 친숙해진다는 것이다. 미술에 입문하는 사람들은 이 패턴이 보이지 않아 미술이 어렵다고 느낀다. 패턴이란 현상으로 드러날 때도 있지만 현상 뒤에 숨어 있을 때가 훨씬 많다. 그만큼 알아채기가 더 어렵게 느껴진다. 그러나 한 번 패턴이 보이

기 시작하면 우리 눈은 금세 밝아진다. 우리가 능숙한 미술가들만큼 패턴을 잘 파악할 수 있다면 우리 또한 혁신적인 발상을 하고 새로운 가치를 창조하는 데 큰 도움을 얻을 수 있다.

패턴의 힘을 일깨우는 흥미로운 일화가 있다. 독일의 수학자 카를 프리드리히 가우스Carl Friedrich Gauss가 어릴 적에 학교 선생님이 1부터 100까지 전부 더하라는 문제를 냈다. 한참 시간이 걸릴 거라고 생각한 선생님은 느긋한 시선으로 아이들을 바라보았다. 다들 숫자를 하나씩 더하며 끙끙거리고 있는데, 소년 가우스가 갑자기 손을 들었다. 불과 1분도 안 되어 문제를 푼 것이다. 선생님이 놀라서 어떻게 그렇게 빨리 계산했느냐고 물으니, 자신이 푼 방법을 설명했다. 0+100, 1+99, 2+98, 3+97 …… 49+51, 이렇게 합계 100이 50쌍 나와서 5000, 거기에 홀로 남은 50을 더하니 5050이 되었다는 것이다. 문제 안에 합계 100이 되는 숫자들의 패턴이 존재한다는 사실을 깨닫고(물론 1+100, 2+99 …… 50+51의 수식으로 101을 50개 만드는 패턴을 찾아 5050을 구할 수도 있다), 이를 활용해 쉽게 문제를 푼 것이다. 이처럼 패턴을 인식하는 능력이 뛰어나면 사물이나 현상의 숨겨진 질서를 파악하고 문제를 빨리, 효율적으로 풀 수 있다.

조형예술의 패턴은 이처럼 숨은 질서를 암시할 뿐 아니라 그 아름다움에 깊이 매료되게 만든다. 반복 배치된 시각적 패턴들을 보노라면 마치 우주의 빗장을 풀고 비밀을 들여다본 것처럼 금세 마음을 빼앗긴다. 비근한 예로 우리나라 옛 궁궐의 꽃담을 들 수 있다. 깨진 기왓장이나 벽돌을 담장에 박아 넣은 소박한 장식이지만 그것들이 패턴화되어 다채롭게 펼쳐질 때 왠지 자연의 섭리에 다가간 느낌을 얻고 세상의 모든 것이 어떤 인연 속에 있다는 느낌까지 받는다.

조형예술이 패턴과 불가분의 관계를 맺은 것은 저 선사시대까지 거슬러 올라간다. 선사시대 사람들이 손을 암벽에 대고 안료를 입으로 뿌려 손 모양의 이미지를 반복해서 남긴 것이나 토기에 빗살무늬를 연달아 그어 선묘 패턴을 남긴 것 등은, 인간이 일찍부터 패턴에 매우 민감했음을 잘 보여주는 사례다. 선사시대를 지나 고대 문명 시기에 들어서도 패턴은 미술의 발달에 중요한 추동력이 되어주었다. 대표적인 고대 문명인 이집트의 사례를 보자.

문제의 답을 찾는 가장 좋은 방법은 문제의 패턴을 이해하는 것

고대 이집트 문명은 엄청나게 많은 조각상과 벽화를 문화유산으로 남겼다. 이집트 조각가들과 화가들은 패턴 감각이 매우 예민했다. 고대 이집트인들이 만든 조형예술품에는 정형화한 패턴으로 이미지를 통제하려는 미술가들의 강한 의지가 관통하고 있다. 이런 강한 의지는 패턴에 대한 굳은 믿음에서 나왔다 할 수 있는데, 이는 조형 과정에서 맞닥뜨리는 여러 난제의 해결에 패턴이 큰 도움을 준다는 경험칙에서 비롯된 것이었다.

조각의 경우를 예로 들어보자. 큰 돌이 있다. 이것을 쪼아 사람의 형상을 제작할 경우 어떻게 해야 어느 방향에서 봐도 결함이 없는 형상으로 만들 수 있을까? 입체 작품을 만드는 것은 평면 작품을 만드는 것과 크게 다르다. 앞면에서 돌을 열심히 쪼아 얼굴이 잘 나온 것처럼 보여도, 옆에서 보면 코가 납작하거나 입술이 너무 튀어나와 있을 수 있다. 게다

가 돌을 너무 많이 쪼면 거기서 끝장이다. 깎인 돌을 다시 붙일 수는 없다. 모든 게 처음부터 착착 맞아 들어가야 한다. 어떻게 해야 이 문제를 쉽게 해결할 수 있을까?

맨 돌에 그냥 달라붙어 쪼아 들어가서는 실수가 많아져 문제가 생길 수밖에 없다. 이집트 조각가들은 매우 기발한 방법을 생각해냈다. 먼저 돌을 직육면체의 기둥 형태로 깎았다. 그리고 전후좌우 네 면에 똑같은 크기의 '그리드grid', 곧 모눈을 그렸다. 그래프용지를 생각하면 된다. 이 종이의 해당 면에 사람의 전후좌우의 모습을 하나씩 동일 비율로 그렸다. 이렇게 한 뒤 모눈상에서 불필요한 부분을 제거해나갔다. 이렇게 각 방향에서 파 들어가면 서로 만나는 부분에서 계획했던 형상이 드러난다.

이 방식에 따라 만들어진 석조 입상 「파라오 멘카우라와 그의 왕비」는 매우 박진감이 넘친다. 형태와 비례, 구성 모두 체계적인 가이드라인에 따라 만들어져 모순이나 비약이 없고 정교한 인상을 준다. 고대의 조각이지만 지성미가 물씬 풍긴다.

이 혁신적인 조각 형식은 이집트 미술의 드높은 성취를 견인했을 뿐 아니라 고대 그리스에도 전파되어 서양 조각의 발달에 큰 영향을 끼쳤다. 멋진 그리스의 대리석 조각들은 바로 이 그리드 패턴을 활용해 만들어진 것이다. 그리스인들은 이 방식이 사실적인 형태나 복잡하고 역동적인 형상을 만드는 데 매우 유용하다는 사실을 발견했다. 오늘날 3D 컴퓨터그래픽 형상을 만들 때 수많은 선으로 물체의 윤곽을 표현하는 '와이어프레임 모델'도 본질적으로 이 이집트의 그리드 형식에서 진화한 것이라고 할 수 있다.

이집트인들의 이 같은 조형 기법은 회화에도 그대로 적용되었다. 고

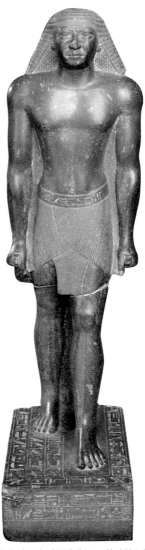

「파라오 멘카우라와 그의 왕비」 | 경사암 | 높이 142.2cm |
기원전 2490~72년경 | 보스턴미술관

「테베의 지도자 멘투엠헤트」 | 화강암 | 높이
134.6cm | 기원전 650년경 | 카이로 이집트박
물관 두 조각은 무려 2000년 가까이 시간 차
이가 나지만, 그리드 패턴에 기초를 두어 제작
해서 오랜 세월이 흘렀음에도 불구하고 양식상
의 변화가 거의 느껴지지 않는다.

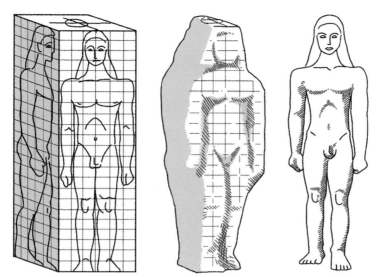

그리스 조각가들은 이집트의 그리드 패턴을 받아들여 석조를 제작했다. 이 그림은 제작 방식을 보여주는 삽화다. 이렇듯 그리드 패턴에 비례 체계까지 수용한 탓에 아르카익기(기원전 8세기~기원전 480년경) 그리스의 조각은 이집트의 조각과 상당히 유사해 보인다.

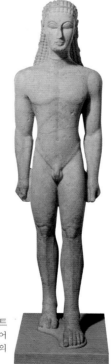

「쿠로스(소년)」 | 대리석 | 높이 194.6cm | 기원전 590~580년경 | 뉴욕 메트로폴리탄미술관 꼿꼿하게 서 있는 모습이나 차렷 자세로 팔을 가지런히 늘어뜨린 모습, 왼발을 앞으로 내민 모습 등 이집트 조각 양식을 수용하던 시기의 그리스 조각은 이집트 조각과 큰 차이가 없다.

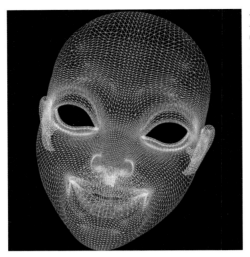

사람의 얼굴을 와이어프레임 모델로 구현한 이미지(제작: 카미유 클라인만) 선을 교차시켜 입체의 복잡한 표면을 좌표 형태로 잡아간다는 점에서 와이어프레임 모델링은 이집트의 그리드 패턴으로부터 진화한 표현 기법이라 할 수 있다.

구려의 무용총 벽화 등에서 볼 수 있듯 다른 지역의 고대 고분벽화들은 손 가는 대로 그리는 프리핸드 형식으로 제작된 경우가 많았다. 그러나 이집트 고분벽화는 모눈 위에 정해진 규칙에 따라 상像을 그리는 제도製圖적 형식으로 만들어졌다. 그래서 회화도 조각처럼 매우 정교하고 정연한 인상을 준다.

이집트 회화의 그리드는, 중왕국 12왕조(기원전 1991~1782년)를 기준으로 보면 가로 일곱 칸, 세로 열여덟 칸의 모눈이 인체 입상을 그릴 때 요구되는 표준이었다. 이 모눈 위에 입상을 그리면, 무릎 선은 맨 밑에서 여섯번째 칸에, 엉덩이 아랫부분은 아홉번째 칸에, 팔꿈치는 열두번째 칸에 와야 했다. 이렇게 형상의 크기와 비례, 자세, 동작 등 모든 것이 정해진 규칙에 따라 패턴화되어 처리되었다. 이 패턴은 화가가 마음대로 바꿀 수 없었다(이는 조각도 마찬가지였다). 이로 인해 숙련된 화공이라면 누가 그려도 그림이 거의 같은 스타일로 그려질 수밖에 없었다.

화판, 나무 위에 플래스터 | 38×54.3cm | 기원전 1479~25년 | 런던 영국박물관 나무판 위에 석고 반죽을 바른 뒤 그 위에 붉은 선으로 모눈을 그렸다. 모눈 위에 왕의 이미지를 검은색의 윤곽선으로 그려넣었다. 이 이미지에서 보듯 이집트인들이 회화와 조각을 제작할 때는 이처럼 정해진 규칙에 따라 패턴화해 그렸다.

「늪지에서 사냥하는 네바문」 | 고분벽화 | 기원전 1400년경 | 런던 영국박물관 벽화 또한 패턴을 따라 그린 까닭에 정제되고 정형적인 느낌을 준다.

왜 이집트인들은 이처럼 고도로 패턴화된 조형 형식을 추구하게 된 걸까? 왜 이렇게 유난스러울 정도로 패턴에 집착하게 된 것일까? 이유는, 일단 세련된 패턴을 개발한 뒤 이에 의지해 양식을 구현하면 전체적으로 수준 차이가 별로 없는, 일정한 '퀄리티'가 확보되는 미술작품을 양산할 수 있다는 사실을 깨달았기 때문이다. 그리고 이렇게 제작된 미술작품은 그만큼 명료하고 지성적으로 보인다는 사실도 알았기 때문이다. 이집트인들은 우주와 세계의 질서를 정연하게 이해하고 설명하기를 원했고, 자신들이 구현하는 이미지에 그런 이해를 적극적으로 반영하고 싶어했다. 이집트인들은 어떤 문제가 발생했을 때 답을 찾는 가장 좋은 방법은 문제의 패턴을 이해하는 것이라고 생각했고, 그런 신념이 바로 이런 이미지 패턴을 낳은 것이다.

혁신은 현상에 대한 대응이 아니라
규칙과 질서에 대한 대응에서 나온다

문제의 패턴을 이해하는 게 답을 구하는 지름길이라는 사실은, '코로나 19'로 중요성이 새삼 부각된 역학조사의 탄생 일화에서도 잘 드러난다. 역학조사도 일종의 패턴 연구인 까닭이다. 현대 역학疫學의 아버지로 불리는 영국 의사 존 스노는 1854년 런던에서 콜레라가 유행하자 환자들의 집을 지도에 표시했다. 그러자 특정 지역에 환자가 몰리는 도형적 패턴이 나타났다. 그로 인해 해당 지역에서 펌프로 물을 길어 먹은 사람들 사이에서 콜레라가 발병했다는 사실을 알 수 있었다. 멀리 살아도 그 물을 먹은 사람들은 병에 걸렸고, 가까이 있어도 자체 펌프가 있어 따로

물을 길어 먹은 공장의 직원들은 병에 걸리지 않았다. 콜레라가 수인성 전염병이라는 사실을 이렇게 해서 알아낼 수 있었다. 이처럼 역학은 패턴의 중요성을 인식한 데서 비롯된 학문인 것이다.

패턴은 이렇듯 표면적으로는 드러나지 않아도 근저, 맥락 속에 자리 잡은 사물과 사건의 질서와 규칙을 드러내준다. 선구적인 고대 문명을 이룬 이집트인들은 바로 세계의 이런 규칙성에 매료되었고, 이 규칙성을 조형예술 작품을 통해 적극적으로 표출했다. 이런 이집트 미술의 특징에 대해 저명한 미술사학자 에른스트 곰브리치Ernst Gombrich는 이렇게 정리했다.

이집트 미술의 가장 위대한 점 가운데 하나는 모든 조각, 회화, 그리고 건축의 형식들이 마치 한 가지 법칙에 따라 배치된 것처럼 보인다는 점이다. 우리는 인간의 모든 창조물들이 반드시 따라야만 되는 것으로 보이는 그러한 규칙을 양식이라고 부른다. 하나의 양식을 구성하는 것을 말로 설명하기는 어렵지만 눈으로는 보다 쉽게 알 수가 있다. 모든 이집트 미술을 지배하는 규칙들은 개개의 작품에 균형과 엄숙한 조화라는 효과를 주고 있다.

그래서 이집트인들은 모눈에 대상을 패턴화해 표현하는, 당시로서는 매우 독창적이고 혁신적인 양식으로 자신들이 믿는 완벽하고 영원한 규칙의 세계, 곧 신들이 주재하는 이상 세계를 은유적으로 나타낼 수 있었다.

이처럼 패턴을 인식하는 것은 규칙을 찾아내는 것이므로 패턴을 알면 일이나 현상의 전개 과정을 쉽게 파악할 수 있다. 그래서『생각의 탄

생』을 쓴 부부학자 로버트와 미셸 루트번스타인 부부는 "패턴을 알아낸다는 것은 다음에 무슨 일이 일어날지 예상하는 것"이라고 말한다.

패턴은 무엇보다 반복성과 규칙성이 그 주된 특징이다. 이 반복성과 규칙성이 지각과 행위의 일반원칙을 제공하고, 이 원칙이 예측과 예상의 근거가 되어준다. 그러므로 새로운 관찰 결과나 경험이 발생하면 우리는 이 예측과 예상의 틀로 우선 재단하게 된다. 루트번스타인 부부는 이 틀을 흔드는 무언가가 나타나게 될 때 "우리는 또다른 패턴을 만들어내며, 새로운 발견은 이런 순간에 이뤄진다"고 강조한다. 이것이 바로 패턴의 힘이다.

그러므로 예술과 학문을 넘어 일상에서도 특정한 현상에서 패턴을 찾아내는 것은 매우 중요한 일이다. 패턴을 제대로 인식하느냐 그렇지 못하느냐가 일의 성패를 좌우할 때가 많기 때문이다. 하버드 경영대학원의 탈레스 테이셰이라 교수는 우버, 에어비앤비, 넷플릭스, 아마존, 트립어드바이저 등의 신생 기업이 시장을 장악해가는 데 일정한 패턴이 있다는 사실을 발견했다. 테이셰이라는 그 패턴을 '디커플링decoupling현상'이라 했다.

테이셰이라에 따르면, 과거에는 고객이 제품 정보를 얻고 구입해 사용하기까지 기업이 제공하는, 일관된 '검색―구입―사용' 체계에 의존하는 경향이 강했다면, 이제는 검색 따로, 구입 따로, 사용 따로인 '따로국밥'의 시대가 되었다고 한다. 혁신적인 신생 기업들은 이 흐름의 약한 고리를 끊고 이 시장을 잠식해버린다. 그게 디커플링현상이다. 이를 테면 고객이 초대형 가전 업체 매장에 들어가 상품을 열심히 살펴보고는 정작 구입은 온라인 마켓에서 해버리는 식이다. 일관 체계에서 구입의 고리가 끊어진 것이다. 기존 기업들은 자신들의 위기가 기술 혁신 혹은 디지털

혁신이 뒤진 데서 왔다고 보았지만, 사실은 시장 변화의 구조적 패턴을 잘 보지 못해 이런 결과가 나온 것이었다. 고객 친화적으로 방향을 잡은 신생 기업들은 고객 행동 패턴의 변화에 따라 검색이면 검색, 구입이면 구입, 사용이면 사용 등 어느 하나에 집중해 기존 기업들의 약한 고리를 끊는 양상을 보였다. 이렇게 고객 행동 패턴의 변화를 일찍 알아챈 기업과 알아채지 못한 기업 사이에는 명암이 크게 엇갈렸다.

그러므로 당면한 문제를 해결해야 하는 경우뿐 아니라 치열한 경쟁 속에 있는 경우에도 개인과 조직은 늘 자신을 둘러싼 환경과 조건, 상황의 패턴 변화를 면밀히 주시해볼 필요가 있다. 이집트 미술의 사례에서 알 수 있듯 패턴을 보는 것은 현상에 내재한 질서와 규칙을 보는 것이고 혁신은 현상이 아닌, 질서와 규칙에 대한 대응에서 나오는 것이기 때문이다. 이집트 미술가들은 그렇게 미술의 혁신을 이뤘다.

비판적 사고야말로 창조적인 문제 해결 능력의 원천이다

: 고대 그리스 미술과 비판적 사고

"비판하는 사람을 참을 수 없다면,
아무것도 할 생각을 말라"

코로나19로 인해 각종 시설에 드나들 때 손소독제를 바르는 게 일상화 되었다. 손소독제를 사용하는 것은 우리 몸을 보호하는 매우 효과적인 방법이다. 그러나 19세기 중반까지만 해도 의사들마저 소독제를 잘 사용 하지 않았고, 심지어 이를 사용해야 한다는 주장에 코웃음을 치곤 했다. 대표적으로 제멜바이스의 일화를 들 수 있다. 이그나즈 제멜바이스Ignaz Semmelweis는 헝가리의 의사로 산욕열로 인한 산모의 사망을 줄이기 위 해 산과 의사들이 염소 소독제로 손을 씻을 것을 제안한 사람이다. 그는 자신이 근무하는 병원에서 의사들이 맡은 분만실의 산모 사망률이 조 산원이 맡은 분만실의 산모 사망률의 세 배에 이른다는 사실을 발견하 고는 이유를 찾던 중 의사들이 시체나 감염병 환자를 다룬 뒤 아무 조

처 없이 산모와 접촉한다는 사실을 확인했다. 그래서 동료 의사들에게 비누와 염소로 손을 소독하게 했고 그 결과 임산부의 사망률을 10분의 1로 낮출 수 있었다. 이 데이터를 토대로 그는 유럽의 산과 의사들에게 반드시 손소독제를 사용할 것을 호소했으나 그의 요구는 철저히 무시당했다. 기존의 규범에 반하는 이 새로운 지식을 누구도 믿지 않았기 때문이다. 비판적 사고를 하는 사람은 관행과 데이터가 충돌할 때 데이터를 따른다. 그러나 최고의 지성인인 의사들마저 이렇듯 비판적 사고를 결여할 때가 있다.

비판적 사고를 하는 사람은 권위에 맹종하지 않고 편견에 사로잡히지 않는다. 비판적 사고는 단순히 오류를 찾아내는 데 그치지 않고 문제를 근원적으로 해결해가는 목적의식적인 과정이다. 그래서 창조적인 문제 해결 능력의 토대가 되어준다. 세계 최대의 온라인 쇼핑몰 아마존을 창업한 제프 베이조스는 실험을 중시하고 좋아했는데, 이는 실험이 고정관념을 깨고 문제를 기저부터 하나하나 차근차근 돌아보게 해주기 때문이다. 베이조스는 말했다.

실험은 예상한 대로 결과를 내는 경우가 거의 없고 그로 인해 많은 것을 배우도록 하기 때문에 혁신의 열쇠가 된다.

또 이런 말도 했다.

비판하는 사람들을 참을 수 없다면, 새롭고 흥미로운 것은 아무 것도 할 생각을 말라.

현명한 사람은 사물과 현상에 대해 이해한 바를 끊임없이 수정하고 자신이 풀었다고 생각하는 문제도 재점검한다. 그것이 베이조스가 관찰한, 비판적 사고력을 지닌 사람들의 특징이다. 그는 바로 이런 '크리티컬 싱커critical thinker'의 태도로 전자상거래 업체 아마존을 창업했고, 이후 전자책 단말기 킨들 판매, 클라우드 컴퓨팅 서비스 제공, 동영상 제공 업체 트위치 인수, 유기농품 체인 홀푸드 인수, 워싱턴 포스트 인수, 우주 사업을 위한 블루 오리진 설립 등으로 사업 영역을 확장해 큰 성취를 이뤘다.

비판적 사고는 이렇듯 혁신과 창조로 이어진다. 미술사에서 이 비판적 사고의 위대한 성취 가운데 하나로 꼽히는 것이 고대 그리스 미술, 특히 그리스의 조각이다.

고도의 사실성을 보여준 고대 그리스 조각

고대 그리스의 조각은 인류 역사상 처음으로 실제 사람의 형상을 그대로 재현한 듯한 사실적인 표현에 성공한 미술이다. 물론 그리스 조각이 단순한 사실 묘사만을 추구한 것은 아니다. 더불어 이상적인 아름다움도 추구했다. 잘생긴 사람을 보면 그리스 조각 같다고 하는 이유가 거기에 있다. 이처럼 이상미도 중시했으나, 어쨌든 고대 그리스 조각의 가장 중요한 성취는 뭐니 뭐니 해도 고도의 사실적인 표현이다.

그리스 조각가 폴리클레이토스의 원작을 로마시대에 모각한 「머리띠를 두르는 사람(디아두메노스)」을 보자. 운동경기에서 이긴 남자가 승리를 기념해 머리에 띠를 두르는 모습을 묘사했다. 균형 잡힌 몸매에 당당

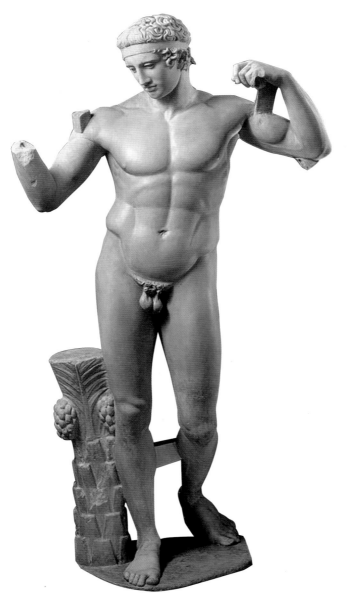

「머리띠를 두르는 사람(디아두메노스)」| 대리석 | 높이 185.42cm | 69~95년경(원작 기원전 430년경) |
뉴욕 메트로폴리탄미술관 폴리크레이토스의 원작을 모각한 로마시대의 조각이다.

하고 여유로운 포즈까지, 진정 멋진 승자가 우리 눈앞에서 승리의 순간을 만끽하듯 서 있다. 고대 세계의 어느 곳에서도 볼 수 없는 완벽한 인체의 표현이 그리스에서 이처럼 멋들어지게 이뤄졌다.

그리스인들이 대리석으로 본격적인 인체 입상을 만들기 시작한 것은 기원전 7세기 중엽부터였다. 앞에서도 언급했지만, 직육면체의 돌 위에 모눈을 긋고, 전후좌우에 입상을 그려 네 면에서 쪼아 들어가는 이집트의 조각 제작 방식은, 그리스 대리석 조각의 발달에 큰 기여를 했다. 이 기술을 수입한 그리스인들은 처음에는 이집트 조각과 유사한 인체 입상을 제작했으나, 시간이 흐르면서 진짜 사람이 서 있는 듯한, 매우 박진감 넘치는 형상을 만드는 데까지 나아갔다.

이집트의 석조 기술을 수입한 지 얼마 되지 않았을 무렵 그리스의 조각 수준은 앞 장에서 본 「뉴욕 쿠로스」라 불리는 작품이 대표한다. 이 작품은 이집트 조각과 매우 유사한 형태와 분위기를 전해주나 성취도 면에서는 이집트 조각들보다 오히려 떨어져 보인다. 일단 전체적인 만듦새나 기법이 훨씬 서툴고 소박하게 느껴진다. 이 조각보다 좀더 진화한 형태의 그리스 조각이 반세기쯤 뒤에 만들어진 「아나비

「아나비소스의 쿠로스」 | 기원전 530년경 | 대리석 | 높이 194cm | 아테네 | 국립고고학박물관 전사한 젊은 전사 크로이소스의 무덤 표지물로 만들어진 조각이다.

소스의 쿠로스」이다. 이 상에서는 신체의 윤곽선이 훨씬 부드러
워져 그만큼 살집을 보다 실감나게 표현하려고 애쓴 흔적을 엿
볼 수 있다. 그러나 이 조각 역시 팔을 아래로 늘어뜨린 채
한쪽 발을 앞으로 경직되게 내딛는 이집트 조각의 부자
연스러운 자세에서 거의 벗어나 있지 않다. 근육도 그저
풍선처럼 부풀린 모습이어서 실제 인간의 근육 형태와
차이가 있다.

훨씬 자연스러운 자세는 기원전 5세기 초의 「크리티
오스의 소년」에게서 찾아볼 수 있다. 이 조각 또한 한쪽 발
을 앞으로 내딛고 있으나 이전의 조각들처럼 양발에 균등하
게 무게를 실은 게 아니라 한쪽 발에만 무게를 싣고 다른 발
은 편히 놓고 있다. 사람들이 서 있을 때 취하는 전형적인 자
세다. 이렇게 한쪽 발에만 무게가 실리면 이른바 콘트라포스
토 자세가 된다. 콘트라포스토 자세란 한쪽 다리에 몸의 하중
을 실어 몸이 그쪽으로 살짝 기울어진 모습을 말한다. 이렇게
되면 하중을 실은 다리 쪽의 골반은 올라가고 어깨는 내려온
다. 반대로 무게를 싣지 않은 다리 쪽의 골반은 내려가고 어
깨는 올라간다. 마치 아코디언의 한쪽이 좁혀지면 다른 쪽
이 넓혀지는 모습과 비슷하다. 이는 몸의 중심선이 하중
이 실린 쪽을 향해 꺾이게 되기 때문이다. 이
때 두부의 중심선은 대개 가슴 부위의 중심선
과 반대 방향으로 흐르고, 이로 인해 앞에서
봤을 때 대상의 두부, 가슴 부위, 배 부위, 하
체의 중심선이 서로 연속적으로 어긋나(이탈리

「크리티오스의 소년」 | 기원전 480년경 |
대리석 | 116.7cm | 아테네 | 아크로폴리스
박물관　다리 한쪽에만 무게중심을 두는
방식으로 포즈를 살짝 바꾸었을 뿐인데
그로 인해 이집트 미술의 잔재인 경직성이
일거에 사라져버렸다. 서 있는 인간의 자연
스러운 자세를 그대로 재현해냄으로써 근
육과 뼈로 이루어진 인간존재의 실재성을
생생하게 살렸다.

고대 그리스 미술과 비례적 사고

「창을 든 사람(도리포로스)」 | 대리석 | 높이 200cm | 기원전 1세기~기원후 1세기경 (원작은 기원전 450~440년경) | 나폴리 국립고고학박물관 폴리클레이토스의 원작을 로마시대에 모각한 것으로 이 조각에서는 몸의 무게중심이 뒷발이 아니라 앞으로 내디딘 발에 가 있다. 그래서 뒷발의 발꿈치가 살짝 들려 있다.

아어로 contra-, 영어로 counter-) 보이게 된다. 그래서 '카운터포즈counterpose', 곧 콘트라포스토라고 부르게 되었다. 그런데 「크리티오스의 소년」은 이 콘트라포스토 자세를 취하고 있기는 하나 묘사가 아직 완벽한 경지에까지는 이르지 못했다. 어깨 부분을 보면 기울기가 전혀 느껴지지 않아 그만큼 어색한 느낌이 든다.

완벽한 콘트라포스토 자세를 보려면 시대를 좀더 내려가야 한다. 폴리클레이토스의 「창을 든 사람(도리포로스, 로마시대의 모각)」을 보자. 이 작품은 「크리티오스의 소년」이 지닌 마지막 부자연스러움을 떨쳐버렸다. 인체의 동작 표현이 아주 자연스럽다. 진정한 의미에서 사람의 동작을 완벽하게 포착한 조각이 탄생한 것이다. 골격이나 근육의 표현도 해부학적으로 거의 완벽하다. 이렇게 그리스 조각은 "잠자는 숲속의 공주가 깨어나듯" 인류역사상 처음으로 완벽한 사실적 표현에 이르게 된다.

이토록 완벽한 사실적 표현은 이집트 미술에서는 찾아볼 수 없었다. 이집트 미술이 그리드 패턴에 기초한 표현의 혁신을 이룬 뒤 2000년이 넘게 큰 변화 없이 이를 유지한 반면,

그리스는 그 기법을 받아들인 지 불과 200여 년 만에 이렇듯 새롭고도 놀라운 혁신을 이루어냈다. 경직된 이집트 조각과 달리 자연스러운 인체 동작이 나오고, 어색하게 표현된 근육이 보디빌더의 근육처럼 자연스러운 탄력을 갖게 되었다. 마치 한 편의 감동적인 성장 드라마를 보는 것 같다.

비판적 사고를 진작시켜 고정관념을 깬 '그리스의 각성'

그러면 그리스는 다른 고대 문명에서는 찾아보기 어려운 이런 완벽한 사실주의 미학을 어떻게 성취할 수 있었던 것일까? 이는 전적으로 그리스 특유의 비판적 사고 덕분이라고 할 수 있다. 이 비판적 사고를 낳은 것이 '그리스의 각성Greek Awakening'이다. 그리스의 각성은 고대 그리스에서 일어난 이례적인 혁신을 가리키는 말이다. 이 혁신을 가능하게 한 기본 조건이 휴머니즘이었다. 휴머니즘은 무엇보다 인간의 관심사와 능력을 강조하는 세계관이다. 이 세계관은 '비판적 사고를 중시하는 태도'와 '비종교적이고 세속적인 주제에 더 큰 지적, 학문적 관심을 두는 태도'를 진작시켰다. 바로 이 혁신적 사고로 그리스는 눈앞의 현상을 부단히 재검증하고 모든 고대 문명에 강고히 뿌리내린 보수적이고 인습적인 전통을 타파할 수 있었다. 그리스의 각성은 과학과 수학, 철학, 역사 등 많은 분야에서 유럽 문명의 토대를 형성하는 중요한 밑천이 되었다.

물론 이런 성찰적인 태도는 그리스에만 국한된 것은 아니었다. 독일의 철학자 카를 야스퍼스Karl Jaspers가 '축의 시대Axial Age'라고 부른 이 시기(기원전 900년경~기원전 200년경)에 세계 곳곳에서 종교가 시작되고 현

자들이 나타났다. 유대의 예언자들과 인도의 부처, 중국의 공자를 비롯한 제자백가, 그리스의 소크라테스와 플라톤, 아리스토텔레스 등은 기존의 관습이나 권위, 가르침에 무조건 복종하지 말고 스스로 성찰하라고 가르쳤다. 다만 그런 태도를 갖추는 데 있어 고대 그리스인들은 어떤 고대 문명의 사람들보다 로고스, 곧 이성의 힘에 크게 의지했다. 그리스인들은 이성에 기초해 비판적 지성에 호소하는 방식으로 진실을 탐구했으며, 오로지 논증을 통해 이를 증명하거나 설득하려고 했다. 이 같은 이성 중심적인 사고와 태도가 그리스 휴머니즘의 골간을 이루면서 그리스의 각성은 이후 서양 문명의 비판적 사고를 견인하는 가장 강력한 추동력이 되었다.

미술의 측면에서 보면, 그리스의 각성은 그리스 미술이 어느 지역 미술보다 사실성을 중시하고 그와 관련한 표현 능력을 고도로 발달시키게 했다. 하나의 양식이 정해지면 오랜 세월 이를 배타적으로 유지하려는 특성을 보였던 다른 고대 문명의 미술과 달리, 비판적 사고의 영향을 받은 그리스 미술은 표현에 대한 비판이 제기되고 논리적으로 수긍이 되면 이에 맞춰 표현을 즉각 수정하는 태도가 자리잡게 된다. '비판―수정―비판―수정'의 과정이 반복되면서 표현은 점점 더 사실적이고 합리적인 방향으로 진화하게 되었다. 도시국가 아테네의 민주주의가 활짝 꽃핀 기원전 5세기에 그리스 미술도 인류 최초로 고도의 사실주의를 활짝 꽃피웠다.

앞에서 본 폴리클레이토스의 「창을 든 사람」뿐 아니라, 파르테논 신전 박공을 수놓은 저 유명한 '파르테논 조각상들(엘긴 마블스)'과 미론의 「원반 던지는 사람(디스코볼로스)」 등이 바로 이 시기의 그리스 미술을 대표하는 조각들이다.

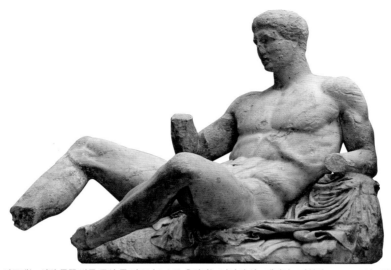

파르테논 신전 동쪽 박공 군상 중 디오니소스로 추정되는 남자의 상 | 대리석 | 기원전 447~432년 | 런던 영국박물관 파르테논 신전의 조각상들은 당대 최고의 조각가 페이디아스(기원전 490~430년)의 감독 아래 여러 그리스 장인들이 참여해 만들었을 것으로 추정된다. 이 조각은 그중 디오니소스 신으로 추정된다.

앞에서도 언급했듯 비판적 사고는 시공을 막론하고 어느 분야에서든 매우 중요한 혁신의 동력이 되었다. 근래 비트코인 이슈로 '희대의 사기꾼'이라는 소리까지 듣고 있지만, 스페이스 엑스를 설립해 역사상 최초로 민간 유인 우주선을 쏘아올린 일론 머스크는 비판적 사고 덕분에 이러한 성취가 가능했다고 밝힌 바 있다. 그는 한 인터뷰에서 "나는 유추해서 생각하는 것보다는 '제일원리'에 입각해 생각하는 것이 더 중요하다고 믿는다"라고 말한 적이 있다. 아리스토텔레스의 철학 개념으로까지 거슬러 올라가는 제일원리는 '다른 명제나 가정으로 추론할 수 없는 가장 기초적인 명제나 가정'을 뜻한다. 한마디로 '현상의 배후에서 현상을 지배하는 근본 원리'다. 머스크는 익숙한 문제든 낯선 문제든 결코 추측하거나 미루어 짐작하지 않고 철저히 팩트에 기반해 분석한다고 한다.

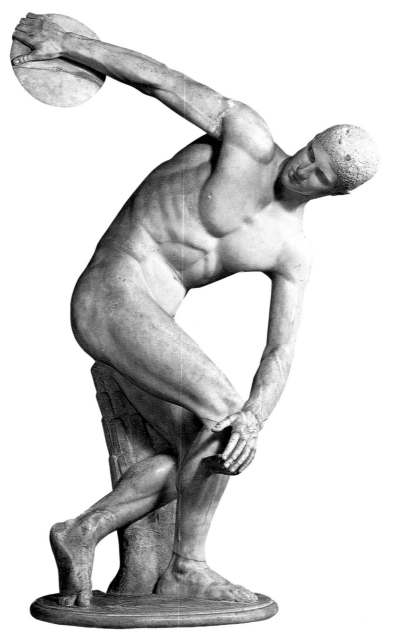

「원반 던지는 사람(디스코볼로스)」 l 대리석 l 높이 155cm l 140년경(원작 기원전 460~450년경) l 로마 국립박물관 원작은 미론의 청동조각이며 이 작품은 로마시대의 모각이다. 고대 로마시대에도 워낙 인기가 많아 대리석 모각이 많이 제작됐다.

그리고 항상 가장 기초적인 원칙과 원리로 돌아가 꼼꼼히 성찰하려고 애쓴다고 한다. 그런 비판적 분석으로 그는 로켓의 원자재 단가가 로켓 가격의 2퍼센트에 불과하다는 사실을 알아냈고, 그 성찰에 기초해 우주선 제작비용을 대폭 줄일 수 있었다.

고故 정주영 현대그룹 회장이 남긴 어록 가운데 가장 유명한 말은 "이봐, 해봤어?"라고 한다. 2015년 전국경제인연합회의 월간지 『재계 인사이트』가 독자들을 대상으로 설문조사를 한 결과 '한국을 대표하는 경영인의 최고 어록'으로 꼽힌 말이다. 실천의 중요성을 강조한 말이기도 하지만, 고정관념에 안주하지 말고 비판적으로 사물을 바라보라는 요청을 담은 말이기도 하다. 사람들이 불가능하다고 말할 때 이중 상당수가 고정관념에서 비롯된 것이다. 고정관념은 달리 말하면 미신이다. 새로운 가치를 창조하는 사람들은 비판적 사고로 이 미신을 깨고 냉정하게 사물의 본질을 통찰하는 사람들이다.

고대 그리스의 조각가들은 전통으로 내려온 양식에 안주하지 않고 비판적 사고로 사실주의 미술의 위대한 성취를 보여주었다. 그들은 조각을 인체와 끝없이 비교하며 자신의 한계에 도전하는 성찰 과정을 거쳤다. 그 결과 오늘날 서양의 수많은 미술관에는 고도로 사실적인 미술 작품들이 그득해졌고, 그 양식은 전 세계로 퍼져나가 가장 보편적으로 자리잡았다.

'순혈'이 아니라 '혼혈'이 혁신을 가져온다

: 중세 기독교 미술과 '이종교배'

혼융의 힘으로 세계화를 이룬 한류

"지금껏 그 밴드(BTS)는 무라카미 하루키, 어슐러 르 귄, 오웰, 헤세 그리고 니체를 영감의 원천으로 활용해왔다."

영국의 『가디언』이 「BTS는 어떻게 세계 최고의 보이 밴드가 되었나」라는 기사(2018년)에서 언급한 내용이다. BTS는 이제 온 세상이 알 듯 한국을 대표하는 보이 밴드다. 그러나 그들의 노래에는 동서양의 문화가 다 녹아들어 있다. BTS뿐 아니라 K팝, 한류 전체가 '이종교배'의 산물이다. 한국의 대중문화를 바탕으로 미국 등 서양의 팝 문화를 적극적으로 수용해 자기화한 뒤 이를 다시 국경을 뛰어넘는 문화 상품으로 만들어 세계화했다. 한류의 성공 요인을 분석할 때 이 같은 이종교배의 노력은 결코 간과할 수 없다.

혁신이란 묵은 풍속, 관습, 조직, 방법 따위를 완전히 바꾸어서 새롭게 하는 것을 말한다. 파괴하는 데 그치지 않고 새로운 가치를 창출하는 데까지 나아가는 것이다. 이처럼 파괴와 창조를 동시에 이루는 좋은 방법 가운데 하나가 성질이 다른 여러 가지를 한데 뒤섞는 것이다. 빨간색과 노란색을 섞으면 주황색이 된다. 밥에 이 반찬 저 반찬을 섞어 비비면 비빔밥이 된다. 문화가 성장하고 발전하는 데 있어 여러 문화를 서로 충돌하게 하고 섞는 것만큼 좋은 방법은 없다. 그래서 문화의 중심지가 된 곳들은 대체로 지정학적 이유 등으로 문화의 혼융과 이종교배가 활발했던 곳이다.

혼융이나 이종교배를 통해 큰 성공을 거둔 대표적인 미술 가운데 하나가 기독교 미술이다. 이렇게 말하면 의외라고 생각하는 이들이 있을 수 있다. 일반적으로 기독교는 다른 종교 문화와 섞이기를 꺼리는 매우 배타적인 종교로 알려져 있기 때문이다. 이교적인 것을 배척하는 속성이 강한 유일신교이다보니 문화적으로 상당히 폐쇄적인 태도를 보일 때가 많다. 그러나 유럽의 미술관들을 찬찬히 돌아보면 기독교 미술이 결코 순혈적인 미술이 아니라는 사실을 금세 확인할 수 있다. 크게 번창하고 국경을 넘어 보편화되는 문화는 그 안에 매우 강력한 혼융의 요소가 있다. 이종교배 없이는 문화 혁신이 일어나기 어렵고 전 지구적으로 퍼져나가 수용되기는 더더욱 어렵다.

이교도의 미술 전통이 혼융되어 성장한 기독교 미술

사실 기독교 미술은 이 종교의 기원적 특성상 애초부터 혼융과 이종교

배에 의지할 수밖에 없었다. 자체의 조형적 뿌리라고 할 만한 게 거의 없다시피 했기 때문이다. 널리 알려져 있듯 기독교는 유대교에서 비롯되었다. 유대교는 이미지를 만드는 것을 아예 금기시한 종교다. 성경에 이런 구절이 있다.

"너는 자기를 위하여 새긴 우상을 만들지 말고 위로 하늘에 있는 것이나 아래로 땅에 있는 것이나 땅 밑, 물속에 있는 것의 어떤 형상도 만들지 말며 그것들에게 절하지 말며 그것들을 섬기지 말라. 나 네 하나님 여호와는 질투하는 하나님인즉 나를 미워하는 자의 죄를 갚되 아버지로부터 아들에게로 삼사 대까지 이르게 하거니와 나를 사랑하고 내 계명을 지키는 자에게는 천 대까지 은혜를 베푸느니라."(신명기 5장 8~10절)

유대교와 성경의 이런 정신에 뿌리를 둔 기독교가 수많은 형상들로 뒤덮인 미술 문화를 낳았을 뿐만 아니라 고도로 발달시켰다는 것 자체가 어쩌면 매우 놀라운 일이라 할 수 있다. 드러난 양상으로 보면 분명 핵심적인 계명 자체와는 어긋나기 때문이다. 유대 전통이 이미지를 만드는 것과는 거리가 멀다보니 초기의 기독교도들, 특히 유대인이 아닌 개종한 기독교도들은 자신들의 토착적인 조형 전통을 기독교 안으로 가져왔다. 그렇게 유대 전통에 그리스 미술과 로마 미술의 전통, 이집트 및 기타 지역의 미술 전통이 자연스레 녹아들게 되었다. 당연히 회화뿐 아니라 그리스 로마 미술이 중시했던 조각, 모자이크 등이 초기 기독교 미술의 주요한 장르로 자리잡게 되었다. 조각의 경우 처음에는 부조浮彫가 중심이었고 환조丸彫는 거의 만들어지지 않았는데, 이는 주로 환조로 만

들어진 이교의 우상들에 대한 거부감이 반영된 탓이 컸다. 하지만 시간이 흐르면서 환조 또한 적극적으로 수용되어 기독교 미술의 중요한 장르로 자리잡게 된다.

초기 기독교 미술에서는 오늘날 우리가 기독교 미술 하면 떠올리는 가장 중요하고 또 인기 있는 주제들이 거의 표현되지 않았다. 예수의 탄생이나 생애, 십자가형 주제 같은 것은 당시에는 존재하지 않았다. 예수는 물고기나 닻, '키χ-로ρ'를 합친 심볼ℓ 같은 픽토그램 형태로 간접적으로 표현되었고, 대부분의 주제들이 고전적인 상징이나 제스처를 활용해 알레고리적으로 표현되었다. 콘스탄티누스 대제에 의해 기독교가 공인된 이후에야 예수상 등 전통적인 기독교적 도상들이 만들어지기 시작했다. 이렇게 시간이 흐르면서 초기에는 경직되어 있던 도상에 대한 기독교의 관점이 점차 유연하게 풀어지기 시작했다. 그 변화의 바탕이 된 것이 바로 비유대교적, 비그리스도교적 미술 문화의 유입이었다. 예수그리스도상과 성모자상, 천사상 등이 그렇게 만들어졌다.

사람들은 대부분 예수 하면 긴 머리에 수염이 난 얼굴을 떠올린다. 그러나 이 용모는 정확히 고증된 게 아니다. 고대 이스라엘의 젊은 남자들은 우리가 아는 예수상과 달리 머리를 짧게 잘랐다. 게다가 성경에는 예수의 용모에 대한 구체적인 묘사가 아예 없다. 2세기 말, 물고기나 닻 등의 픽토그램 형식으로 표현되었던 예수가 점차 수염이 없는 젊은 철학자의 모습으로 그려지기 시작했다. 4세기경에 신성을 나타내는 후광이 첨가되었고, 조금 시간이 지나서는 수염이 난 예수의 이미지가 그려지기 시작했다.

긴 머리에 수염이 난, 오늘날 우리가 아는 전형적인 예수 이미지가 본격적으로 뿌리내리기 시작한 것은 5세기경 동로마제국에서였다. 그 무렵

에도 여전히 이 이교도적인 표현에 대한 저항은 존재했다. 전승에 따르면, 5세기 콘스탄티노플의 주교 겐나디오스는 긴 머리의 예수상을 그리다 손이 오그라든 화가를 치유해주면서 "짧은 고수머리의 예수상이 진짜"라고 바로잡아주었다고 한다. 예수를 머리가 긴 모습으로 그리는 것은 '천벌 받을 짓'이라는 의식이 깔려 있는 일화다.

이런 심리적 저항에도 불구하고 6세기에 이르면 긴 머리의 예수상이 동로마제국에서 절대적인 표준으로 정착된다. 단발과 장발 구분 없이 그려지던 서유럽에서는 시간이 좀더 걸려 12세기 이후 긴 머리의 예수상이 절대적인 표준이 되었다. 도대체 무엇이 이런 변화를 추동한 것일까?

바로 그리스 신화의 제우스상과 아폴론상이 끼친 영향 탓이다. 오늘

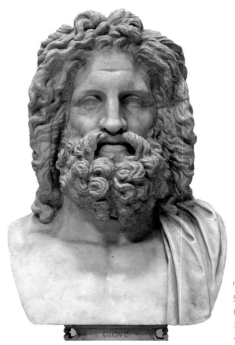

「오트리콜리의 제우스」 l 대리석 l 높이 53cm l 2~3세기경(원작 기원전 4세기경) l 로마 바티칸박물관　헬레니즘시기의 작자 미상 원작을 로마시대에 모각한 것으로 추정되는 작품이다.

「벨베데레의 아폴론」(부분) | 대리석 | 높이 224cm | 로마 바티칸박물관 레오카레스 원작(기원전 350~325년경)을 기원후 120~140년경 모각한 작품이다.

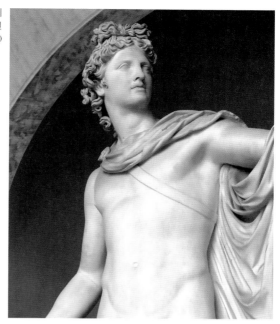

카를 하인리히 호프만 | 「겟세마네의 예수」 | 캔버스에 유채 | 1886년 | 뉴욕 리버사이드교회 독일 화가인 호프만은 예수의 생애를 주제로 한 그림들로 명성을 얻었다. 뉴욕 리버사이드교회에 소장된 이 그림은 사람들의 머릿속에 가장 전형적인 예수의 이미지 가운데 하나로 남아 있다. 전 세계에서 가장 많이 복제된 그림 중의 하나이기도 하다.

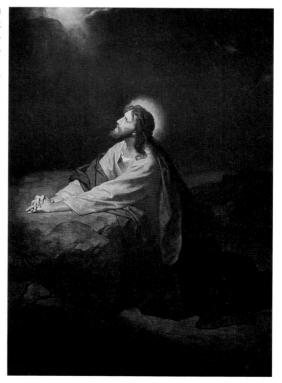

날 우리에게 친숙한 예수의 이미지는 제우스로부터 긴 머리와 수염을, 아폴론으로부터 매끈한 얼굴과 몸매를 가져와 합성한 것이다. 제우스와 아폴론은 올림포스 종교의 최고신일 뿐 아니라(각각 1인자와 2인자라 할 수 있다) 지중해 일대에서 매우 인기가 높았던 신이다. 예수그리스도를 하느님의 아들이자 만왕의 왕으로 전파하는 데 있어 이 신들의 이미지만큼 지중해 연안 사람들에게 호소력 있는 이미지도 드물었다. 화가들은 자연스레 이 이미지에 기대어 감화력이 있는 예수상을 만들어냈다. 결과적으로 크게 성공한 이 '전략'으로 인해 '제우스화'한 예수상은 가장 예수다운 예수상으로 인식되었고, 유럽인들의 마음에 기독교가 안착하는 데 적잖은 기여를 했다.

궁한 자의 해결책 '이종교배'

이번에는 성모자상으로 눈길을 돌려보자. 성모마리아가 아기 예수를 안은 성모자상은 매우 사랑스럽고 대중 사이에서도 인기가 높은 도상이다. 이 이미지의 원형은 이집트 신화의 이시스 여신과 호루스 모자상이다. 당시 지중해 일대에서 큰 인기가 있었던 이 모자상은, 주로 이시스가 의자에 좌정한 상태에서 아기 호루스를 무릎에 앉힌 모습으로 표현되었다. 호루스가 이시스의 왼쪽 가슴에 입을 대고 젖을 빠는 모습으로 형상화된 경우도 많았다. 이시스는 대표적인 현모양처 신이고, 또 빈사 상태에 빠졌던 아들 호루스를 되살려 태양신 라의 뒤를 잇는 최고신이 되도록 한 신이었기에 성모마리아의 이미지로 '재활용'되기에 안성맞춤이었다.

이런 친연성이 있었지만, 그렇다고 이시스와 호루스 상에 기반을 둔 성모자상이 곧장 만들어진 것은 아니었다. 계기가 된 것은 서기 5세기, 성모 숭배를 배격한 네스토리우스파의 등장이었다. 콘스탄티노플의 주교였던 네스토리우스는 그리스도의 신성과 인성을 구분하는 이성설二性說을 내세우고, 성모마리아가 낳은 것은 인간 예수이므로 성모가 신의 어머니가 될 수는 없다고 주장해 큰 파장을 일으켰다. 이에 교회는 네스토리우스를 '일벌백계'로 파문했다. 그럼에도 그의 교설을 따르는 신자들이 늘어나자 위기의식을 느낀 교회는 네스토리우스파를 이단으로 단죄했다. 더불어 성모를 공경하는 관습을 더욱 고무했다. 이로 인해 구세주의 어머니로서 성모의 위상을 강조한 이미지가 활발히 제작, 보급될 수밖에 없었고, 그 창작의 모티프로 이집트 신화의 이

「이시스와 호루스 모자상」 | 청동 | 높이 55cm | 기원전 680~640년 | 볼티모어 월터스미술관
이시스는 이집트 신화에서 죽음과 부활의 신인 오시리스의 아내이자 여동생이며 호루스는 이시스와 오시리스의 아들이다.

시스 와 호루스의 모자상이 적극 활용되었던 것이다. 이렇게 당대에 많은 인기가 있던 이교의 이미지를 활용함으로써 교회는 신도들이 자연스럽게 성모에 대한 친밀감과 경모심을 품도록 유도할 수 있었다.

기독교 신앙의 소유 여부와 관계없이 많은 이들의 사랑을 받는 천사상도 문화적 혼용의 결과물이다. 한 쌍의 날개를 단 기독교의 천사상은 그리스 신화의 신격들인 니케와 에로스, 에오스, 타나토스 등의 영향을

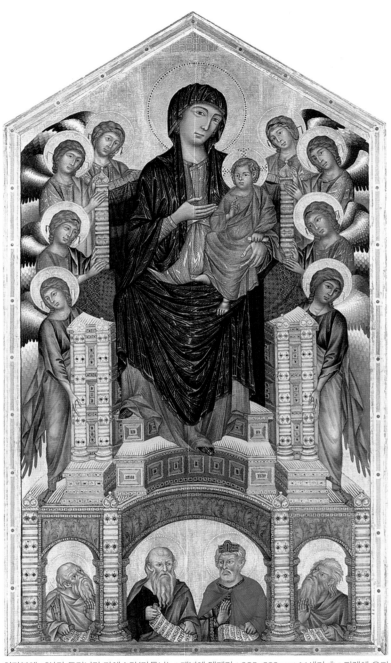

치마부에 | 「산타 트리니타 마에스타(마돈나)」 | 패널에 템페라 | 385×223cm | 14세기 초 | 피렌체 우피
치미술관 성모가 아기 예수를 무릎에 올린 모습이 이시시와 호루스 모자 상과 매우 유사하다.

받아 만들어진 것이다. 천사는 기독교뿐 아니라 유대교, 이슬람교, 조로 아스터교 등 여러 종교에서 나타나는 초자연적인 존재다. 영어 에인절 angel의 어원이 되는 그리스어 안젤로스angelos가 '사자, 전달자messenger'를 뜻하는 데서 알 수 있듯 이들은 신의 뜻을 인간에게 전하고 인간의 기원을 신에게 전달하는 존재다. 경우에 따라서는 천지의 운행을 관장하거나 인간과 나라를 수호하기도 한다.

이 가운데 유대-기독교의 천사는 기본적으로 날개가 없는 존재로 인식되었다. 그래서 얼른 봐서는 사람과 구별하기 쉽지 않았다. 3세기 중반 로마 북쪽 교외의 프리실라의 카타콤에 그려진 천사상을 보면 날개가 그려져 있지 않다. 이 그림뿐 아니라 이 무렵의 석관이나 성유물함에 묘사된 천사들 모두 날개를 지니고 있지 않다. 물론 성경에 날개 달린 천사상이 전혀 언급되어 있지 않은 것은 아니다. 이를테면 성경에 나오는 스랍(세라핌) 천사의 경우 날개 달린 모습으로 묘사되었다. 하지만 날개가 한 쌍이 아니라 세 쌍이나 달려 있어 생경하다. 성경 이사야서(6장 2절)에 보면, "그분 위로는 스랍들이 서 있었는데, 스랍들은 저마다 날개를 여섯 가지고 있었다. 둘로는 얼굴을 가리고, 둘로는 발을 가리고, 나머지 둘로는 날고 있었다"고 적혀 있다. 신의 보좌를 지키는 이들 스랍 천사와 달리 인간 세상을 오르내리며 우리와 교류하는 천사들은 날개가 없다. 이는 성경에서 이름으로 호명되어 개별성이 또렷이 인식되는 미카엘, 가브리엘, 라파엘 같은 대천사도 마찬가지다.

그러나 현전하는 유물로 볼 때 4세기 말쯤 되면 슬슬 날개 달린 천사의 이미지가 나오기 시작한다. 이후 간혹 예외도 있지만, 천사는 항상 한 쌍의 날개를 지닌 모습으로 그려졌다. 그리스 신격의 영향 외에도, 천사가 신령한 영체이자 인간보다 우월한 존재라는 점에서 날개 이상으로

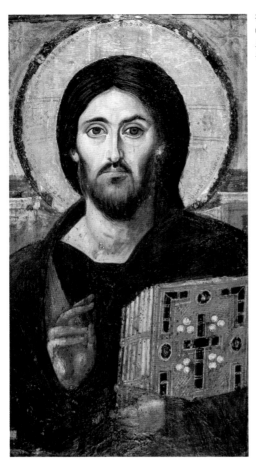

작자 미상 |「구세주 그리스도(판토크라토르)」| 나무에 납화 | 6세기 | 시나이산 성카타리나수도원 판토크라토르는 '전능자'를 의미한다. '만유의 주'로서 그 권능과 권위를 강조하는 형식으로 그려진 그림이다.

작자 미상 |「사모트라케의 승리의 날개」| 대리석 | 높이 328cm | 기원전 190년경 | 파리 루브르박물관 기독교 천사 이미지에 영감을 준 그리스 신화의 신격들 가운데 가장 아름답게 만들어진 조각이 아닐까 싶다. 이 조각은 1863년 그리스의 사모트라키(고대 그리스어로는 사모트라케)섬에서 발견되었다. 전쟁 승리를 기념하기 위해 만들어진 것으로 보이는데, 안타깝게도 머리와 두 팔이 떨어져 나갔다. 그러나 조형적인 아름다움은 결코 손상을 입지 않았다. 이 조각에서 압권은 커다란 날개가 뒤로 시원스레 쭉 뻗은 모습이다. 바람으로 인해 배꼽이 드러날 정도로 몸에 착 달라붙은 옷의 표현도 매우 자연스럽다. 여체가 지닌 이상적인 아름다움을 선명히 보여준다.

피에르오귀스트 피숑 | 「수태고지」 | 캔버스에 유채 | 1859년 | 클레리생앙드레노트르담 성당 마리아에게 나타나
예수를 잉태할 것이라는 소식을 전하는 가브리엘 천사가 그리스 신 니케 상과 매우 흡사하다.

이 존재의 위상을 적절히 표현할 다른 방법을 찾기가 쉽지 않았을 것이다. 매우 자연스러운 상상의 결과물인 것이다.

이처럼 대중적으로 친숙하고 인기 있는 기독교의 도상들은 다른 종교의 이미지와 교배되어 탄생한 '혼혈'들이다. 만약 이 이미지들이 '혼혈'이라고 배척되어 기독교 미술에 존재하지 않았다면, 과연 기독교 미술이 지금처럼 국경과 종교를 넘어 많은 사람들의 사랑을 받을 수 있었을까? 혼용과 이종교배야말로 대중화와 보편화를 가능하게 하는 강력한 혁신의 힘이다.

혼용과 이종교배를 통한 혁신의 사례는 기독교 미술뿐 아니라, 우리 일상에서도 무수히 찾아볼 수 있다. 일례로 퓨전 사극, 퓨전 요리, 퓨전 국악 등 퓨전 문화를 들 수 있다. 좀비와 조선시대가 만나 지구촌에 갓 신드롬을 일으킨 사극 「킹덤」, '태권도+댄스'의 힘이 넘치는 퍼포먼스로 해외에서도 인기 높은 K-타이거즈, 국악과 K팝을 접목시켜 '조선팝'으로 진화시킨 서도 밴드, 이날치 밴드 등 더이상 따로 퓨전을 언급하는 게 무의미할 정도로 우리의 문화는 '퓨전화'되어가고 있다. 최근 전 세계적으로 큰 인기를 얻은 넷플릭스 드라마 「오징어 게임」도 한국의 어린이 놀이를 서바이벌 영화에 접목해 그 혼용의 힘을 유감없이 발휘했다. 『미쉐린 가이드』는 '서울 2020' 편에 모두 서른한 곳의 '스타 레스토랑'을 선정했는데, 매우 인상적인 부분이 '이노베이티브'로 불리는, '장르를 가리지 않는 퓨전 레스토랑'의 약진이다. 이처럼 근래 우리 문화가 국제적인 주목을 받는 현상의 이면에는 다양한 이종교배의 시도들이 존재한다. 하이브리드와 컨버전스Convergence를 화두로 삼은 우리 산업계도 이종교배를 통한 혁신의 격렬한 실험장이 되어왔다.

이종교배는 자주 궁한 자의 해결책이 된다. 결핍을 메울 다른 방법이

없으니 남의 것을 갖다 쓰는 것이다. 하지만 아이러니하게도 이것이 창조의 동력이 된다. 아이스크림 콘의 탄생은, 아이스크림 컵이 떨어지자 옆 매점에서 팔던 웨이퍼를 사들여 이를 돌돌 말아 아이스크림을 얹어 판 아이스크림 장수한테서 나왔다고 한다. 1904년 세인트루이스 박람회에서 빅히트를 쳤던 이 혁신의 아이디어는 지금까지도 소비자들에게 큰 사랑을 받고 있다. 궁하면 교과서대로 할 수 없다. 이종교배가 쉽게 일어나고, 그것이 혁신의 단초가 된다. 궁하면 통한다.

앞에서도 언급했듯 유대교의 전통을 이은 기독교는 애초에 이미지 제작 자체를 금기시했다. 그러나 이 전통이 선교에 오히려 장애가 되자 방향을 바꿀 수밖에 없었다. 그럼에도 전례前例가 없다보니 상황이 궁했다. 궁하면 통하는 법이다. 기독교도 화가들은 개종 전 자신들의 이교 문화에 기대었고, 그렇게 이교의 전통, 특히 그리스, 로마의 전통이 기독교로 흘러들어왔다. 그 결과는? 기독교 미술이라는 엄청난 문화유산을 인류의 품에 안겨주었다는 것이다.

관점을 바꾸면
새로운 세계가
열린다

익숙한 것에서 벗어나라

갑작스레 찾아온 '코로나19'만큼 근래 인류의 삶을 송두리째 바꿔놓은 사건은 없을 것이다. 코로나19는 많은 생명을 앗아갔고 세계경제를 크게 위축시켰을 뿐 아니라 사람들의 생활양식을 전면적으로 흔들어놓았다. 백신과 치료제의 힘으로 이 질병이 어느 정도 통제되더라도 우리의 일상이 예전과는 많이 달라질 거라는 전망이 나온다. 이른바 '뉴 노멀 New Normal'의 도래다. '비대면'이 내내 화두로 남아, 비대면 서비스와 원격 진료, 온라인 스포츠가 일상화되는 등 앞으로 디지털 문화가 더욱 활성화될 것으로 예측된다.

이런 사회적 변화는 구성원들에게 삶과 세계에 대한 관점의 대전환을 요구한다. 관점이란 '사물이나 현상을 보고 생각하는 태도나 방향'을 말한다. 관점을 전환한다는 것은 이런 태도나 방향 자체를 바꾸는 것이

다. 큰일이 아닐 수 없다. 이렇게 관점을 전환하기 위해서는 우선 지금까지 중시해왔던 것들로부터 눈길을 돌려야 한다. 그래야 이를 대체할 수 있는 새로운 가치나 기준이 눈에 들어올 것이다. 항상 그렇듯 새로운 답을 우리가 이미 다 알고 있는 것은 아니다. 그러나 두려워하지 않고 기존의 익숙한 관점을 포기하면 자연스레 시야가 트이고 새로운 관점이 형성된다.

공동체적 관점의 전환이든 개인적 관점의 전환이든 관점의 전환은 우리의 생각과 판단, 행위, 성취에 큰 영향을 미친다. '포스트잇 노트'의 개발 일화도 그런 사례다. 포스트잇은 3M의 연구자였던 스펜서 실버와 아서 프라이가 개발했다. 원래 실버가 만들려던 것은 초강력 접착제였다. 그러나 갖은 노력 끝에 나온 결과물은 안타깝게도 '저점착성低粘着性' 접착제였다. 사물을 충분히 붙여놓을 정도는 됐지만 떼면 또 잘 떨어졌다. 연구가 실패했음에도 실버는 이 접착제가 나름의 용처가 있지 않을까 막연한 기대를 해보았다. 그래서 사내 세미나와 토론회를 열어보았다. 하지만 상사와 동료들은 죄다 회의적인 반응을 보였다. 접착제는 강력할수록 좋다는 고정관념에서 아무도 벗어나지 못했던 것이다. 이 관점을 깬 사람은 당시 신참 연구원이었던 프라이였다.

교회 성가대 단원이었던 프라이는 악보에 표시하기 위해 책갈피를 꽂아놓곤 했는데, 그게 자꾸 떨어져서 매우 불편했다. 책갈피가 떨어지지 않고 악보에 붙어 있을 수 있다면 얼마나 좋을까, 물론 뗄 때는 또 잘 떨어져야 할 것이다. 그런 생각을 하는 동안 프라이의 머릿속에서는 접착제는 강력할수록 좋다는 생각이 자연스레 지워졌다. 그렇게 관점이 바뀌는 순간, 실버의 접착제가 떠올랐다. 아무리 봐도 책갈피용 접착제로 딱이었다. 잘 붙어 있고 뗄 때 종이 악보에 흠을 남기지 않는 책갈피. 그

렇게 새로운 관점이 형성되자 실패로 여겨지던 아이디어는 곧 붙였다 뗐다 하는 메모지로 진화했다. 3M은 이를 상품으로 출시했고, 우리가 알듯 포스트잇은 오늘날 없어서는 안 될 인기 문구용품으로 자리잡았다. 새로운 관점에서 보면 이처럼 '아무런 가치를 찾을 수 없는 것'에서 '새로운 가치'가 드러난다.

공간 표현의 대혁신을 일으킨 투시원근법

서양미술사에서 관점의 대전환을 이룬 가장 중요한 사건 가운데 하나가 원근법(엄밀히 말하면 투시원근법)의 창안이다(흥미로운 사실은, 관점을 의미하는 영어 '퍼스펙티브perspective'가 미술에서는 '원근법'을 뜻한다는 것이다. '퍼스펙티브'의 접두사 'per'는 '완전히'를 의미하고 어근인 'spect'는 '본다'를 뜻하므로, 한마디로 완전히 꿰뚫어보는 게 관점이요, 원근법이다). 물론 투시원근법이 창안되기 이전에도 화가들 사이에서는 공간의 원근을 표현하는 나름의 방법들이 있었다. 하지만 그 표현법들은 그다지 과학적이지도 합리적이지도 않았다. 르네상스 시대에 들어 투시원근법이 창안됨으로써 비로소 화가들은 역사상 처음으로 이차원 평면에 삼차원 공간을 나름대로 객관적이고 합리적인 방식으로 표현할 수 있게 되었다. 물론 이 원근법은 평면 위에 구현되는 것이므로 둥근 안구의 망막에 상이 맺히는 우리 눈의 지각 경험과는 차이가 있다. 하지만 실제와 매우 흡사한 공간 이미지를 보여주었다는 점에서 전례 없는 대혁신이었다.

투시원근법을 창안한 이는 15세기 피렌체의 건축가 필리포 브루넬레스키Filippo Brunelleschi이다. 그가 이 기법을 창안한 이유는 투시도를 그리

전傳 루치아노 라우라나 ｜「이상적인 도시」 ｜ 패널에 유채 ｜ 67.7×234.9cm ｜ 1480년대 ｜ 우르비노 마르케국립미술관 '이상적인 도시'는 15세기 말 투시원근법을 명료하게 보여주는 이탈리아의 독특한 풍경화 세 점에 함께 붙은 제목이다. 그중 하나인 이 그림의 화가는 건축가인 루치아노 라우라나로 전해지는데, 학자들 사이에서는 피에로 델라 프란체스카와 프란체스코 디 조르조 마르티니, 멜로초 다 포를리의 이름도 오르내린다. 그림 한가운데 있는 건물은 종교적 용도의 건물로 보인다.

기 위해서였다. 건축 도면 가운데 완성된 건물 모습을 평면 위에 그려 미리 보여주는 그림이 투시도인데, 당시에는 투시도를 그릴 줄 아는 이가 없었다. 그래서 건축가들은 자신이 설계한 건물이 완성된 뒤 실제로 보일 모습을 사전에 정확히 그릴 수 없었다. 이에 답답함을 느낀 브루넬레스키는 문제를 해결하기 위해 거리로 나섰다. 그의 손에는 거울처럼 사물이 반사되는 은판이 들려 있었다. 브루넬레스키는 생각했다. '거리의 건물을 한 지점에서 보이는 그대로 그린 뒤 이것을 원래의 설계 도면과 비교해보면 새로 지을 건물의 투시도를 정확하게 그릴 방법을 찾을 수 있지 않을까?'

그래서 은판을 거리 한가운데 고정해 세워놓고 거기에 반사된 건물들의 모습을 윤곽에 따라 정확히 그렸다. 몸을 움직이면 판에 반사된 건물의 상도 움직이므로 그림을 그리는 동안은 몸을 조금도 움직일 수 없었다. 눈은 사격할 때처럼 한쪽 눈만 떴다. 이렇게 그림으로써 브루넬레스키는 사물이 멀어질 때는 수학적 비례에 따라 축소되어 보인다는 사실과 사물이 줄어드는 각도대로 선을 그으면 모든 선이 한 점, 곧 소실점

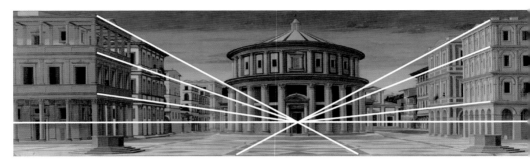

「이상적인 도시」의 투시원근법적 도해

(소점)에서 만난다는 사실을 발견했다. 철로가 일정한 폭을 지녔음에도 멀어질수록 한 점에서 만나는 것처럼 보이는 것과 같은 이치다.

15세기 건축가 루치아노 라우라나Luciano Laurana의 그림으로 전해지는 「이상적인 도시」는 브루넬레스키가 그렸을, 당시의 피렌체의 거리 풍경을 떠올리게 한다. 화면 좌우의 건물들이 거리가 멀어질수록 점점 작아지는 모습을 보인다. 그 줄어드는 각도에 따라 선을 그으면 한 점에서 만난다. 다만 화면 한가운데 커다란 건물이 있어서 소실점을 가렸다. 투시원근법의 원리를 잘 드러내 보인 그림이다.

브루넬레스키의 발견은 서양미술사에 엄청난 변화를 가져왔다. 삼차원 공간을 이차원 평면 위에 실제 우리가 보는 것처럼 표현할 수 있게 되니 이후 사진을 보는 것 같은 박진감 넘치는 공간 묘사가 서양미술을 압도하게 되었다. 이 거대한 혁신 이후 서양미술에서 공간을 원근법에 기초해 표현하지 않는 것은 더이상 있을 수 없는 일이 되어버렸다. 보다 엄격하게 적용하느냐 좀더 느슨하게 적용하느냐의 차이가 있을지언정 화가라면 누구도 예외 없이 원근법적 질서를 의식하며 공간을 묘사하게 되었다. 더불어 이 기법은 공간 표현의 사실성을 살리는 데만

국한되어 사용되지 않았다. 투시원근법에 기초해 화면을 구성하면, 눈에 보이지는 않아도 공간의 특정 지점에 소실점이 생기고, 이 점을 중심으로 사방팔방으로 뻗어나가는 방사선 구도가 형성된다. 보이지는 않으나 느껴지는 이 현상을 이용해 화가들은 관객의 시선을 특정한 방향으로 이끌거나 그림 속 사물의 운동감이 강하게 느껴지도록 하는 등 다채롭게 활용했다.

이를테면, 라파엘로는 벽화 「아테네 학당」을 그릴 때 소실점의 위치에 그림의 주인공인 플라톤과 아리스토텔레스를 그려넣음으로써 관객의 시선이 자연스레 그 둘에게 집중되도록 했다. 그에 더해 헤라클레이토스나 디오게네스(그림의 하얀 선 부분) 같은 철학자들을 소실점을 향한 방사선의 흐름에 그려넣어 수많은 사람이 등장하는 그림임에도 산만하지 않고 정연하게 느껴지도록 만들었다. 원근법 지식을 활용해 그림의 통일성과 집중도를 향상시킨 것이다.

17세기 프랑스의 풍경화가 클로드 로랭도 이 효과를 적극 활용했다. 「승선하러 항구에 온 시바 여왕」을 보면, 고대의 건물들이 서 있는 항구 오른쪽에서 분홍 옷을 입은 시바 여왕이 일행과 함께 선착장으로 걸어나오고 있다. 아주 큰 배는 항구에 접안하기 어려워 작은 배를 대놓았고, 시바 여왕은 이 배를 이용해 큰 배에 승선하려는 것이다. 큰 배는 아마도 저 뒤쪽, 떠오르는 아침 해와 탑 사이에 떠 있는 범선일 것이다. 왜냐하면 그 배가 바로 소실점의 위치에 있기 때문이다. 비록 작게 그려져 있어도 소실점의 위치에 자리잡고 있어 관객의 시선은 자신도 모르게 그 배 쪽으로 자꾸 흘러가게 된다. 이처럼 투시원근법의 원리를 알면 공간 저 뒤에 배치한 작은 사물로도 관객의 시선을 확 사로잡을 수 있다.

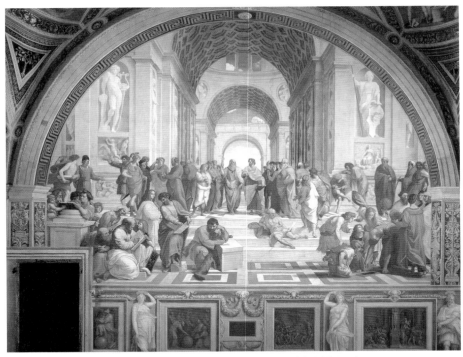

라파엘로 l 「아테네 학당」 l 프레스코 l 밑변 길이 820cm l 1511년 l 바티칸 스탄차델라세냐투라

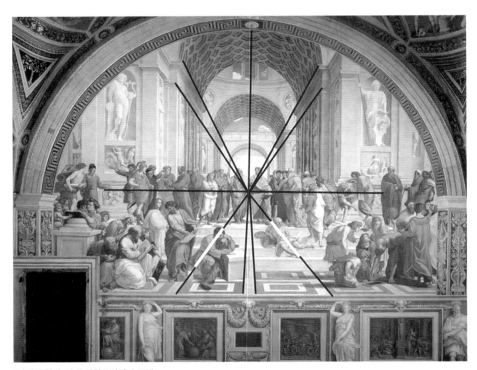

「아테네 학당」의 투시원근법적인 도해

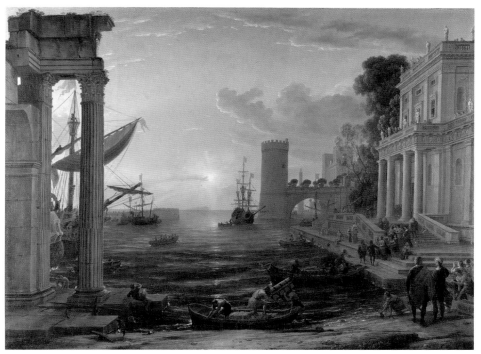

클로드 로랭 | 「승선하러 항구에 온 시바 여왕」 | 캔버스에 유채 | 149.1×196.7cm | 1648년 | 런던 국립미술관

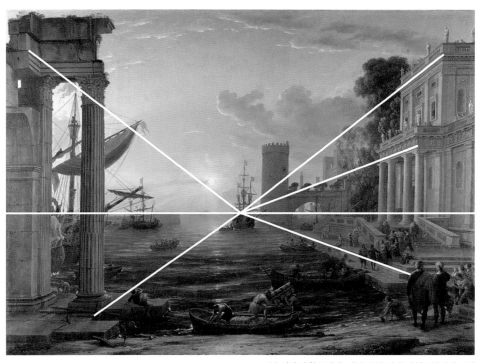

「승선하러 항구에 온 시바 여왕」의 투시원근법적인 도해

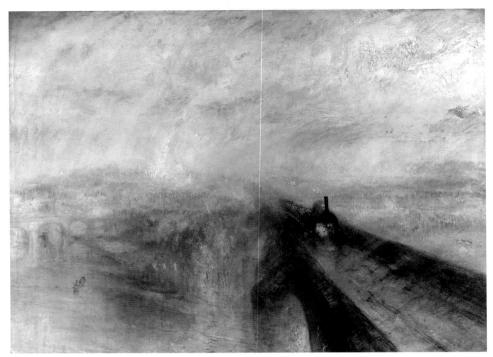

윌리엄 터너 | 「비, 증기 그리고 속도—대서부철도」 | 캔버스에 유채 | 91×121.8cm | 1844년 | 런던 국립미술관

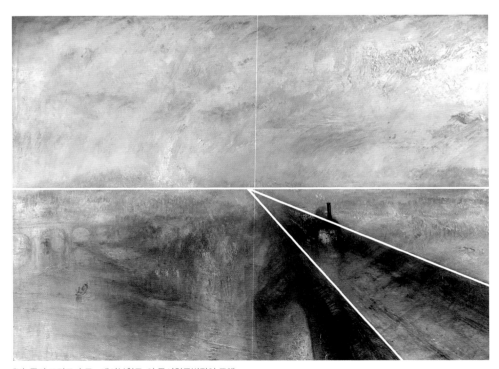

「비, 증기 그리고 속도—대서부철도」의 투시원근법적인 도해

19세기 영국의 화가 윌리엄 터너William Turner는 그림에 강한 운동감을 주는 데 원근법을 이용했다. 「비, 증기 그리고 속도—대서부철도」에서 우리는 한여름의 폭풍우를 뚫고 힘차게 전진하는 증기기관차를 볼 수 있다. 자연의 강력한 힘과 문명의 지칠 줄 모르는 에너지가 강하게 충돌하는 그림인데, 기관차에 불굴의 운동에너지를 부여하는 것이 바로 원근법이다. 기차와 선로가 풍경의 소실점으로부터 방사되는 투시선을 따라 힘차게 뻗어나오는 느낌을 주어 무엇도 저 기차를 막을 수 없다는 인상을 풍긴다. 이렇듯 화가들은 원근법을 이용해 공간의 거리감을 사실적으로 표현했을 뿐 아니라 관객의 시선을 자신들이 원하는 방향으로 유도했다.

자유로운 개인에 대한 관념이 있어 가능했던 원근법의 창안

이런 원근법에 대한 지식이 없던 먼 옛날, 특히 고대에는 그림 속의 공간을 매우 관념적으로 이해했다. 물리적 실체로서 공간의 질서를 그다지 엄밀하게 의식하지 않았고, 그리는 대상에만 관심을 기울였다. 그러다보니 자연스레 대상들 사이의 우열 혹은 중요성을 먼저 생각하게 되었고, 대상들의 '위계에 따른 배치'가 중요해졌다. 중요한 대상이면 화면의 위나 중앙에 배치하고 그렇지 않은 대상은 주변에 배치했다. 물론 중요한 대상은 대체로 크게 그렸다. 제아무리 가까이 있어도 중요하지 않은 대상이면 주변에 작게 그려넣었다. 그러니까 시각적 원근이 아니라 '심리적, 위계적 원근'이 중요했다. 물리적 사실관계보다 수직적인 사회 질서와 그 질서에 의해 고정화된 사람들의 관념이 표현의 기준이었기 때문이다. 물론 문명의 발달에 따라 보다 합리적이고 사실적인, 나름대로 원근을 보

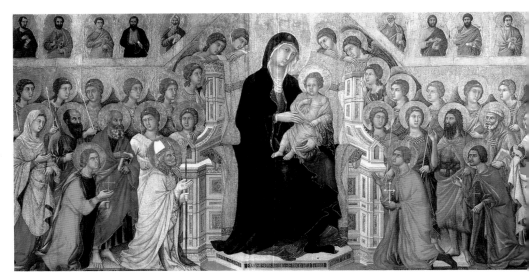

두초 디 부오닌세냐 | 「마에스타」 | 패널에 템페라와 금 | 213×396cm | 1308~11년 | 시에나 무제오 델 오페라 메트로폴리타나 델 두오모

다 체계적으로 의식한 공간 표현법이 나타났지만, 브루넬레스키의 원근법이 탄생하기 전까지 세계 어디에서도 완벽한 투시원근법에 기반을 둔 표현은 결코 이뤄지지 않았다.

두초 디 부오닌세냐(활동 시기 1278~1319년)는 이탈리아 회화의 아버지 같은 존재다. 14세기 초 시에나를 중심으로 활동했으며 후배인 조토와 더불어 다가오는 르네상스 회화에 큰 영향을 끼쳤다. 특히 색채의 미묘한 상호작용을 잘 살린 혁신가로도 명성이 높은데, 그로 인해 이탈리아 회화는 예스러운 비잔틴 전통에서 벗어날 수 있었다. 이 제단화에서 두초는 성모와 아기 예수를 화면 중심에 제일 크게 배치하고 주변에 성인들과 천사들을 작게 배치했다. 워낙 신체 차이가 커 마치 종 자체가 서로 다른 존재 같다. 공간의 깊이감도 매우 미약해 사람들이 지나치게

빽빽이 들어차 있는 느낌이 든다. 투시원근법과 같은 합리적인 원근법에 대한 이해가 전혀 없었던 까닭에 중요한 인물 중심으로 화면을 구성하다 보니 이런 위계에 따른 비합리적인 구성이 나왔다.

그러면 투시원근법은 어떻게 해서 동양이 아니라 서양에서 창안된 것일까? 투시원근법이 나오려면 무엇보다 자유로운 개인에 대한 관념이 존재해야 한다. 서양에서 원근법이 탄생한 것은 서양 문명이 개인에 대한 관념과 개인주의를 다른 문명보다 앞서서 발달시켰다는 사실과 밀접한 관련이 있다. 다른 문명에서는 이 같은 성격의 원근법이 창안된 적이 없다. 물론 개인에 대한 관념과 개인주의도 서양만큼 발달하지 않았다. 원근법은 왕이든 귀족이든 평민이든 인간이 사물을 볼 때 동일하게 지각하는 현상을 묘사한 것이다. 거기에는 심리적, 사회적, 이념적 위계가 존재하지 않는다. 개인을 사회의 모든 맥락으로부터 분리해 독립적인 존재로 보는 관념이 발달하지 않고는 조형적으로 이런 종류의 원근법이 의식되고 표현되기란 결코 쉽지 않은 일이다.

흥미로운 사실은, 이렇게 미술사의 대변혁을 일으킨 투시원근법이 오늘날에는 더이상 회화의 절대적인 규범으로 작동하지 않는다는 사실이다. 그새 또 한번의 대변혁이 일어난 것이다. 추상화가 대변하듯 현대에 들어 회화의 평면은 이제 더이상 삼차원 공간을 묘사하기 위한 바탕이 아니다. 오늘날의 화가들은 회화를 더이상 재현의 예술로만 생각하지 않는다. 투시원근법과 같은 재현적 표현의 규범에서 벗어나 세계와 삶, 조형과 예술에 대한 다양한 관점과 생각을 다채로운 조형 언어와 형식으로 표현하고 있다. 그러니까 원근법과 같은 기법의 차원을 넘어 회화, 나아가 예술 자체에 대한 관념과 관점 자체가 크게 변해버린 것이다. 더 큰 차원의 대혁신이 일어난 것이라고 할 수 있다.

오늘날 코로나19로 인해 우리가 당면한 변혁도 단순한 일상생활 양식의 변화 정도가 아니라, 인간의 존재 의미를 돌아보고 존재 양식 자체를 대전환해야 하는 단계에 와 있는지 모른다. 그럴수록 기존의 관점에서 벗어나 이러한 차원에 걸맞은 관점과 시선을 확보해야 할 것이다. 혁신의 아이콘인 경제학자 조지프 슘페터는 말했다. "마차를 아무리 연결해도 철도가 되지는 않는다."

철도를 만들려면 그에 걸맞은 차원의 관점의 변화가 필요하다.

예술가와 장인들보다 목판화의 잠재력을 더 잘 알아본 수도원

: 목판화와 가치 혁신

기술이나 제도 혁신 못지않게 중요한 가치 혁신

혁신은 단순히 제도나 기술, 방식의 전면적인 전환이나 교체에만 있는 게 아니다. 그런 단절에 따른 변화도 중요하지만, 기존의 제도나 기술을 어떤 상황에서 어떻게 사용할 때 최상의 가치를 끌어낼지 통찰해 이를 구현하는 능력을 발휘할 때도 혁신은 이뤄진다. 꼭 없던 것을 새로 만드는 일뿐 아니라, 기존 사물이나 체제에서 새로운 가능성을 발견하는 것 역시 혁신을 탄생시킨다. 이른바 '가치 혁신'이다.

마이크로소프트의 MS-DOS 운영체제는 빌 게이츠가 직접 만든 게 아니다. 그는 불과 7만5000달러를 주고 다른 회사로부터 86-DOS를 구입했다. 빌 게이츠는 86-DOS를 보완해 이를 MS-DOS로 만들어 IBM에 공급했다. 1981년, 애플이 주도하던 개인용 컴퓨터 시장에 뒤늦게 뛰어든 IBM은 이런 운영체제의 중요성을 미처 알아채지 못했다. IBM은

운영체제를 '아웃소싱'함으로써 시간을 절약할 수 있다고 생각했고, 마이크로소프트로부터 MS-DOS를 공급받았다. IBM은 '돈이 되는' 컴퓨터 본체를 생산하니 운영체제처럼 '부수적인' 것은 신경 쓸 필요가 없다고 여겼다. 그러나 빌 게이츠는 컴퓨터의 미래가 하드웨어가 아니라 소프트웨어에 달려 있음을 알아챘다. 그래서 IBM에 MS-DOS를 팔 때도 제삼자 사용권 등 운영체제에 대한 권리를 넘기지 않았다. 이후 컴퓨터 제조사들이 우후죽순으로 생기고 저마다 MS-DOS를 사용하자 빌 게이츠가 가치 혁신의 주도자라는 사실이 명확히 드러났다. 우리가 알 듯이 그는 컴퓨터 산업의 총아가 되었고, 86-DOS의 권리 일체를 다 판매한 최초의 개발사나 개인용 컴퓨터 업계에서 갈수록 쇠락한 IBM은 결과적으로 그 기술적 성취나 투자에 비해 충분한 과실을 얻지 못했다.

미술의 여러 장르 가운데 판화는 근대 미디어 산업의 발달에 큰 영향을 끼친 문명사적 의미를 지니고 있다. 이 가운데 목판화는 모든 판화 예술과 인쇄술의 조상 격이라 할 수 있다. 서양의 경우 목판화는 14세기 말부터 본격적으로 제작되었는데, 초기에 이 신생 예술로부터 가장 큰 이득을 얻은 이는 인쇄공이나 목각사, 화가 같은 장인들이 아니었다. 얼핏 판화 제작과는 그다지 관련이 없어 보이는 수도원과 성당이었다. 수도원과 성당은 '매스미디어아트'로서 판화의 산업적 잠재력을 제일 먼저 알아보았다. 자연히 이들이 이 '블루오션'을 개척해 가치 혁신의 선구자가 되었다. 그 내막은 이렇다.

널리 알려져 있듯 목판인쇄술의 원류는 중국이다. 서기 3세기 초, 목판으로 꽃무늬를 찍은 한나라의 비단 유물이 지금껏 전해진다. 중국의 영향으로 우리나라도 일찍부터 목판인쇄술이 발달했다. 논란이 있긴 하지만, 현전하는 세계에서 가장 오래된 목판인쇄물로 평가되는 우리나라

의 '무구정광대다라니경無垢淨光大陀羅尼經'은 통일신라 시대의 유물(751년 이전)로 추정된다. 반면 유럽에서는 목판인쇄술이 뒤늦게 꽃피었다. 중국식 목판인쇄술이 이슬람을 거쳐 유럽에 전파된 것은 12세기 무렵이다. 1300년경에야 목판을 깎아 천에 무늬를 인쇄하는 기술이 유럽 전역에 퍼졌다. 하지만 그때까지도 종이에 인쇄하는 목판화는 거의 제작되지 않았다. 종이가 부족했기 때문이다. 유럽에서 종이에 대한 기록이 처음으로 나타나는 것은 11세기경 이베리아반도에서다. 12세기 말 프랑스에 종이 공방이 세워졌고, 13세기 후반~14세기 중반 이탈리아 북부에 종이 공방들이 들어섰다. 14세기 초중반에는 독일 마인츠와 네덜란드에, 14세기 후반에는 독일 뉘렘베르크에 각각 종이 공방이 생겼다. 이렇게 북유럽 지역까지 종이 생산이 활발해지는 14세기 말에 이르러서야 유럽에서는 목판화가 본격적으로 제작되기 시작했다.

유럽의 판화예술은 이처럼 아시아에 비해 상당히 늦게 출발했다. 하지만 초기 목판화 시장의 급격한 확산을 토대로 이후 (동양에는 존재하지 않던) 동판화와 석판화 같은 혁신적인 판화 기술을 개발하고 다양한 종류의 판화 작품들을 양산함으로써 판화예술뿐 아니라 관련 기술에 기초한 신문, 잡지 등의 미디어 산업까지 선도하게 된다. 대단한 기술 및 제도 혁신을 이루게 되는 것이다. 그런데 초기에 목판화 시장의 확대를 주도한 주체는 예술가와 장인들이 아니라 누구보다 빨리 판화예술의 가능성을 알아본 수도원과 성당이었다. 새로운 시장 개척에 나선 수도원과 성당의 노력이 판화예술과 산업의 성장에 디딤돌이 된 것이다.

중세 유럽인들은 잦은 전쟁과 전염병, 기근으로 힘겨운 삶을 살았다. 흑사병이 창궐한 14세기에는 유럽 인구의 3분의 1이 목숨을 잃었다. 이런 혹독한 시련 속에서 사람들은 재난과 재앙을 피할 수 있는 길은 오로지 신의 은총과 가호뿐이라고 생각했다. 중세 초부터 유럽의 성당과 수도원은 성인聖人과 순교자의 유해 같은 성유물聖遺物을 적극적으로 수집했는데, 이는 성유물에 병을 치유하고 재난을 막아주는 영험한 힘이 있다고 믿었기 때문이다. 많은 순례자들이 그 기적을 체험하고자 소장처를 찾아다녀 성당과 수도원들은 더욱 열심히 성유물을 수집했다. 영험한 성유물이 있다고 소문난 성당과 수도원에는 신자들이 구름처럼 몰려와 큰 경제적 이익이 발생했다.

성유물에 대한 믿음과 함께 성화 또한 기적과 은총의 통로라는 인식이 자라났다. 성인이나 순교자를 그린 성화를 개인이 소유하는 것은 그런 은총의 통로를 확보하는 일이었다. 성화가 기적을 일으킨다는 믿음은 전통적으로 가톨릭보다는 동방정교회 쪽이 더 컸다. 가톨릭교회는 "가난한 자들을 위한 성서"로서 성화의 교육적인 측면에 더 주목했다. 그러나 가톨릭 신자들 또한 성모의 조각상에서 눈물이나 피, 성유가 흘러내리는 것을 보고 기적을 체험했을 뿐 아니라 거룩한 이미지에 대한 나름의 열망이 결코 작지 않았다.

하지만 성화는 아무나 소유할 수 있는 게 아니었다. 성화를 주문할 수 있는 사람은 교회와 귀족, 부유한 예술 후원자에게 국한되었다. 대다수의 가난한 신자들은 그런 '특권'에서 벗어나 있었다. 그런데 목판인쇄술이 도입되어 상대적으로 값이 싼 복제품인 목판화가 제작되기 시작하

작자 미상 ┃ 「마돈나 델 푸오코(불의 성모)」 ┃ 목판화에 채색 ┃ 1425년경 ┃ 포를리 산타크로체성당 이 목판화는 화재에서도 '살아남은' 기적으로 유명하다. 1428년 2월 이탈리아 포를리의 한 학교에서 며칠 동안 화재가 계속되었는데 불이 꺼졌을 때에는 재만 남아 있었다. 그 폐허에서 이 목판화가 원래 상태 그대로 전혀 손상되지 않고 발견되었다 한다. 이 기적에 놀란 포를리 사람들은 이 목판화를 시 성당에 안치하고 '불의 성모'라 부르며 도시의 수호자로 공경했다.

면서 마침내 평범한 사람들도 어렵지 않게 성화를 소유할 기회를 얻게 되었다. 바로 그런 지점을 파고든 게 수도원과 성당이었다. 수도원과 성당이 직접 나서서 목판 성화를 대량으로 제작하기 시작했고, 이를 신자와 순례자들에게 팔아 그들에게도 '은총을 소유할 기회'를 선사했다. 이 블루오션의 개척으로 수도원과 성당이 큰 이득을 얻었음은 물론이다.

수도원과 성당이 제작한 목판 성화 가운데 가장 인기리에 팔린 주제의 하나가 성 크리스토포루스(영어로는 '크리스토퍼') 주제다. 1423년경에 제작된 작자 미상의 목판화 「성 크리스토포루스」를 보자. 성 크리스토포루스가 어린 예수를 어깨에 태워 나르는 모습이 묘사되어 있다. 중세 때 널리 유포되었던 성인전인 '황금 전설'에 따르면, 성 크리스토포루스의 본래 이름은 레프로부스로, 강가에서 지내며 돈이 없어 배를 타지 못하는 사람들을 자기 어깨에 태워 건네주는 일을 했다. 그만큼 건장하고 힘이 센 거인이었다. 한번은 어린아이가 강을 건너게 해달라고 부탁을 해와 아이를 어깨에 올리고 갔는데, 웬일인지 갈수록 아이가 무거워졌다. 종국에는 커다란 납덩어리를 지고 가는 것처럼 힘이 들었고 거의 물속으로 가라앉을 것 같았다. 가까스로 아이를 건네준 뒤 레프로부스는 말했다.

"너 때문에 큰일 날 뻔했다. 온 세상을 다 이고 간대도 너만큼 무겁지는 않을 거야."

그러자 아이가 말했다.

"너는 방금 네 어깨에 온 세상뿐 아니라 온 세상을 만든 이까지 함께 올리고 왔다. 나는 너의 왕 그리스도다."

이렇게 그리스도를 만난 레프로부스는 '그리스도를 업고 가는 사람'이라는 뜻의 크리스토포루스로 불리게 되었고, 죽을 때까지 굳건히 신

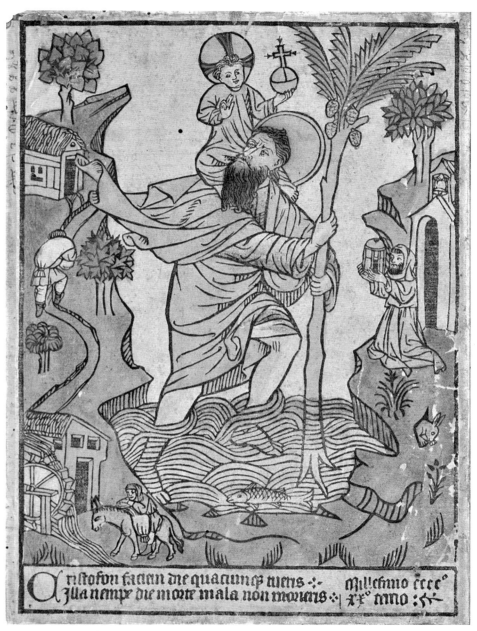

작자 미상 | 「성 크리스토포루스」 | 목판화 | 1423년경 | 맨체스터 존라일랜즈도서관　하단에 라틴어 글귀로 "어떤 날이든 성 크리스토포루스의 형상을 본다면 그날 당신은 죽음으로부터 사악한 타격을 입지 않을 것이다"라고 쓰여 있다.

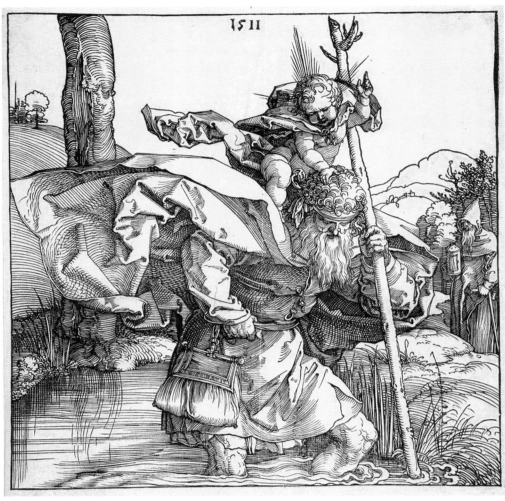

알브레히트 뒤러 ┃「성 크리스토포루스」┃ 목판화 ┃ 1511년 ┃ 런던 영국박물관 초기에 수도원과 성당에서 제작한 목
판 성화는 시장에서 큰 인기를 얻었지만, 값싸게 대량으로 만들어진 판화의 질이 평균적으로 높을 수는 없었다. 그
러나 시간이 흐르면서 목판화의 예술적 잠재력과 이 시장의 가능성을 확인한 화가들이 목판화 작업에 본격적으로
뛰어들었고, 자연스레 수준 높은 걸작들이 만들어지기 시작했다. 이 시기 대표적인 목판화가로는 미하엘 볼게무트
Michael Wolgemut, 알브레히트 뒤러Albrecht Dürer, 한스 홀바인Hans Holbein der Ältere 등을 꼽을 수 있다. 뒤러의 이
작품은 성 크리스토포루스를 주제로 한 것으로, 섬세한 선을 교차시켜 음영을 만드는 등 고도로 세련된 기법과 표
현을 구사해 예술적 성취 면에서 존라일랜즈도서관 소장 목판화와 확연히 구분된다.

앙을 지켜 순교자 성인이 되었다.

사람들이 이 성인을 뱃사공과 어린이의 수호성인으로 기리게 된 것은 지극히 당연한 일이었다. 심지어 이 수호성인의 이미지를 본 사람은 그날에는 결코 죽지 않는다는 믿음까지 생겨났다. 바로 이 믿음을 활용해 성당과 수도원에서 성 크리스토포루스를 그린 목판화들을 찍어내자 뱃사람을 비롯해 거칠고 험한 일을 하는 사람들이 이 목판화를 앞 다퉈 구입했다. 워낙 인기가 높아 매우 많이 만들어진 판화임에도 불구하고 오늘날 전하는 것은 소수이다. 이 판화를 소유한 사람들이 몸에 지니고 다니는 바람에 대부분 헤지고 닳아 없어졌기 때문이다. 성 크리스토포루스의 목판화를 몸에 지니고 다니던 당시의 문화는 오늘날 서양에까지 이어졌으니, 안전 운전을 바라며 자동차에 성 크리스토포루스 이미지 스티커나 장식물을 달고 다니는 데서 이를 엿볼 수 있다.

"재주는 곰이 부리고, 돈은 왕 서방이 가져간다"

유럽의 초기 목판화가 어떤 시스템으로 어떻게 제작되었는지는 자료가 충분히 남아 있지 않아서 자세히 알기는 어렵다. 다만 목판화가 대량으로 생산되기 전, 천에 목각 프린트를 하는 문화가 먼저 뿌리내린 데서 알 수 있듯 초기에는 섬유인쇄공과 목각사들이 이 기법에 가장 능숙한 사람들이었다. 그런 만큼 이 새롭게 성장하는 목판화 시장을 주도하는 데 유리한 위치에 서 있었다. 그러나 앞에서도 언급했듯 그들은 이런 이점을 충분히 누리지 못했다.

당시 유럽에서 생산되던 염료는 물에 용해되는 성질을 띠어 사용에

제한이 많았다. 그래서 염료를 이용한 섬유인쇄는 벽 장식용 천이나 독서대 덮개같이 세탁이 필요 없는 천에 주로 행해졌다. 그러던 와중에 세탁과는 거리가 먼 종이가 충분히 공급되니 섬유인쇄공과 목각사들은 자신들의 디자인을 종이에 옮길 수 있었고, 새로운 시장을 개척할 수 있는 좋은 기회를 얻었다. 하지만 그들은 이 시장을 주도하지 못했다. 화가들도 그림을 그리는 전문가들이었던 만큼 이 목판인쇄술을 이용해 창작

작자 미상 | 「스크립토리움에서 필사하는 수도사」 | 연도 미상(15세기 필사본의 그림을 판화로 제작)　중세 유럽의 수도사들의 중요한 일과 가운데 하나가 성경이나 신학서, 교부들의 서신 등을 필사하는 것이었다. 그래서 수도원에는 이런 일을 할 수 있는 공간이 마련되어 있었고, 이를 스크립토리움이라고 불렀다. 필사 작업은 매우 고된 노동이었다. 필사 외에 세밀화 작업 같은 고난도 작업은 전문적인 손길이 필요했고, 이 경우 수도원 밖의 장인들을 고용해 작업을 진행하는 경우가 많았다. 이런 문화와 전통이 있었기에 목판화가 제작되기 시작할 무렵 수도원이 그 흐름의 첨단에서 새로운 시장을 개척할 수 있었다.

의 영역을 확대할 수 있었으나 그들도 이 시장을 주도하지는 못했다. 유럽에서 목판화가 꽃피어나던 초기, 전문가들인 이들 화가들과 장인들은 재료 사용이나 표현 영역에 규제가 심한 길드에 묶여 있어서 오늘날의 예술가들처럼 유연하게 새로운 흐름을 주도하지 못했다.

바로 이 무렵에 성서와 신학서, 고문서 등을 필사筆寫하던 수도원의 수도사들이 작업 영역을 필사를 넘어 목판 디자인으로까지 확대했다. 이들 가운데는 직접 목판을 깎아 이미지를 제작하는 이들도 나왔다. 물론 판각 자체는 나름의 전문성을 요구하는 일이므로 미술에 뛰어난 재능이 있는 극히 일부를 제외한다면 필사를 하는 수도사들이 도맡아 하기는 어려운 일이었다. 목판 성화의 잠재력에 눈을 뜬 수도원에서는 그래서 떠돌이 장인들을 고용하게 된다. 이들은 도시의 길드에 속해 있지 않으니 길드의 규제로부터 자유로웠다. 또 일반 장인들에게 일을 맡겨야 할 경우에는 아예 그들을 고용했다. 그러면 정부나 길드의 규제와 간섭을 피할 수 있었다. 이렇게 수도원과 성당이 목판 성화를 제작해 새로운 시장을 개척하니 유럽의 초기 판화 시장에서는 이 목판 성화가 인기 품목의 대종을 이루게 된다. 이렇게 수도원과 성당이 주도한 목판화가 큰 인기를 누리면서 당시의 화가들은 다소간 위기감마저 느낄 수밖에 없었다. 그 무렵의 목판화는 채색목판화가 아니었지만, 수도원에서는 먹색으로 판화를 찍은 뒤 종종 물감을 덧칠하곤 했다. 그러면 한 점의 그림으로 손색이 없어 보여 화가들로서는 자기 영역을 침탈당하는 것은 아닌지 신경이 곤두설 수밖에 없었던 것이다. 그만큼 목판화의 시장 잠재력은 컸다.

어쨌든 이렇게 제작된 판화들은 신자들과 순례자들 사이에서 큰 인기를 얻었고, 수도원과 성당은 자연스레 이 새로운 미술 장르를 이끈 주

역이 되었다. 수도원과 성당이 새로운 기술을 개발하거나 주도하진 않았지만, 누구나 활용할 수 있도록 주어진 기술을 잠재 시장과 연결해 나름의 가치 혁신을 이룬 것이다.

일찍이 김위찬 교수와 르네 마보안 교수(프랑스 유럽경영대학원 인시아드)는 '가치 혁신 이론'을 제안해 기업들로 하여금 신기술 개발에만 매달리지 말고 성장이 제한된 시장을 넘어 새로운 시장을 창출하라고 권했다. 두 교수의 분석에 따르면, 굴지의 세계적 기업들은 대부분 기존 시장에서 경쟁자들과 싸우는 것보다 참신한 아이디어로 새로운 시장을 창출함으로써 크게 성공했다. "재주는 곰이 부리고, 돈은 왕 서방이 가져간다"는 말이 있다. 곰이 부리는 재주가 기술혁신이라면, 그런 단위 혁신을 뛰어넘어 전체를 꿰뚫어봄으로써 새로운 가치를 찾아내는 것이 왕 서방의 혁신, 곧 가치 혁신이다. 이런 통찰력을 얻고자 하는 사람은 협소한 기능적 사고를 넘어 보다 광범위한 통합적, 통섭統攝적 사고를 할 필요가 있다.

창의력 연구가인 로버트와 미셸 루트번스타인 부부는 그래서 "우리에게는 통합적인 마인드가 절실하게 필요하다"고 말한다. 모든 분야마다 저마다의 군건한 구조와 체계, 논리가 있다. 그 구조와 체계, 논리 안에 갇혀 있어서는 혁신이 요원하다. 가치 혁신은 결국 발상의 전환을 통해 이뤄지는 것이다. 이런 발상의 전환을 가능하게 하는 것이 바로 통합적인 마인드이다.

의미를
만드는 것이
혁신의
첫걸음이다

르네상스라는 대혁신을 이끈 메디치 가문

"돈을 버는 것보다는 의미를 만드는 데 열정을 바쳐라."

애플의 '수석 이밴절리스트Chief Evangelist, 기술전도사'라고 불린 마케팅 구루 가이 가와사키의 말이다. 가와사키는 '의미를 만드는 것'이 혁신의 첫걸음이라고 말한다. 그는 '혁신의 기술The Art of Innovation'을 주제로 한 테드 강연에서 모두 열 개의 '팁'을 나열하고, 그 가운데 '의미를 만들라'를 첫 계명으로 꼽았다. 그에 따르면, "의미를 만드는 것은 세상을 변화시키는 것"이고, "세상을 변화시키면 돈은 자연히 따라오기 마련"이다. 가와사키는 대표적인 사례로 다음의 기업들을 열거했다.

애플은 컴퓨터를 '민주화'하고자 했다. '컴퓨팅 파워'를 모두에게

가져다주기를 원했다. 그것이 애플이 만든 의미다. 구글은 정보를 '민주화'하고자 했다. 모두가 정보에 접근할 수 있도록 하려고 했다. 이베이는 거래를 '민주화'하고자 했다. 웹사이트가 있는 누구나 다른 큰 소매점과 정면으로 맞설 수 있도록 했다. 유튜브는 사람들이 영상을 만들고, 업로드하고, 나눌 수 있기를 원했다. 이것이 기업과 그들이 만들고자 한 의미의 사례들이다.

어떤 비즈니스도 단순히 이익이나 이윤만을 추구해서는 곤란하다. 이 차원을 뛰어넘어 보다 큰 의미를 만들어내지 못한다면, 경제적 가치를 창출하는 데도 궁극적으로 한계를 보일 수밖에 없다. 제대로 혁신할 수 없기 때문이다. 혁신이 없이는 성장도 없다. 가와사키에 따르면 혁신은 바로 근원적인 의미를 찾고 만드는 데서 나오는 것이다.

역사학자들은 문화 혁신의 대명사인 르네상스가 메디치 가문이 있었기에 가능했다고 말한다. 가와사키의 시각에서 보자면, 메디치 가문은 르네상스시대의 어떤 개인이나 가문보다 중요한 문화사적 의미를 창조한 존재들이라 할 수 있다. 메디치 가문은 대단한 예술가들이나 학자들을 배출한 가문은 아니다. 그들의 본업은 대금업이었다. 그럼에도 불구하고 그들은 서양 역사상 가장 중요한 문화 대혁신을 이끌어냈다. 어떻게 그것이 가능했을까.

"쓰는 게 버는 것보다 더 큰 기쁨을 주었다"

메디치가 사람들이 르네상스를 활짝 꽃피울 수 있었던 이유는, 자신들

조반니 카나베시오 ┃ 「최후의 심판」 중 '지옥의 대금업자와 은행업자'(부분) ┃ 1492년 프랑스 남알프스 로야계곡 라브리그의 노트르담 데 퐁텐에 설치된 프레스코화. 대부업에 대한 중세 유럽인들의 부정적인 시선을 잘 보여주는 그림이다.

의 비즈니스를 단순한 경제활동으로 묶어두지 않고 문화적 의미를 창출 하는 거대한 복합 비즈니스로 승화시켰기 때문이다. 메디치 가문 사람 들은 당시로서는 심각한 비난과 저주의 대상이었던 대금업을 통해 부를 축적했다. 이 사업의 시조라 할 조반니 디 비치 데 메디치(1360~1429)는 1397년 메디치은행을 창업함으로써 가문의 경제력을 급속히 신장시켰 다. 중세 유럽에서는 이런 대금업을 신성모독과 같은 죄로 쳐서 심지어 "대금업자의 시신은 개나 소, 말의 주검과 함께 구덩이에 묻는 게 마땅 하다"(1274년 리옹 공의회)고 선언할 정도였다.

조반니는 자신의 비즈니스에 피렌체 사람들이 부정적 시선을 보낼 뿐

아니라 야심가를 싫어한다는 사실도 잘 알았기에 가능한 한 사람들의 눈에 띄지 않으려고 노력했다. 그래서 정치에 참여할 기회가 와도 극구 사양했고, 자식들에게는 "대중의 눈에 띄지 않게 처신하라"고 신신당부했다. 그런 가운데서도 지식의 힘이 매우 중요하다고 생각해 아들 코시모가 광범위하고 체계적인 교육을 받게 했다. 코시모는 라틴어와 헬라어, 히브리어, 아랍어에 능숙하게 되었고, 고문서를 숙독하고 철학을 공부했다. 이렇게 체계적인 교육을 받은 코시모는 젊은 날 인문학적 열정이 얼마나 컸는지 고문서를 수집하기 위해 위험을 무릅쓰고 예루살렘까지 가려다가 아버지의 만류로 마지못해 포기할 정도였다.

아버지의 뒤를 이어 2세 경영을 하게 된 코시모는 아버지와 달리 정치권력을 획득하는 데 보다 적극성을 띠었다. 물론 정치권력 없이 사업을 확장할 수 있었다면 굳이 거기까지 손을 뻗지 않았을 것이다. "마술 방망이로 돈을 만들어낸다 하더라도 나는 여전히 은행가일 것"이라며 금융업에 대한 지극한 애정을 보인 코시모였다. 그러나 바로 그 애정을 실현하기 위해서라도 권력을 차지해야 했다. 당시 이탈리아 도시국가의 은행가들은 국가 재정을 통제할 수도 있었지만, 역으로 권력자로부터 세금 폭탄을 맞아 파산할 수도 있었다. 칼날을 쥐느니 칼자루를 쥐는 편이 나았다. 다만 아버지의 충고대로 그는 가능한 한 자신의 권세나 역할이 표면적으로 드러나지 않도록 애썼다. 결국 코시모는 공식적으로는 피렌체의 지배자가 아니었지만 막후에서는 최고의 실력자가 되었다. 교황 피우스 2세의 말마따나 "이름만 뺀 나머지 모든 점에서 왕이었다".

이런 위치에 오르기까지 그는 고도의 정치력을 발휘해야 했다. 무엇보다 중요한 것은 민심이었다. 권력의 형식적, 법적 정통성을 갖고 있지 않았으니 무엇보다 안정되고 지속적인 여론의 지지를 받아야 했다. 이를

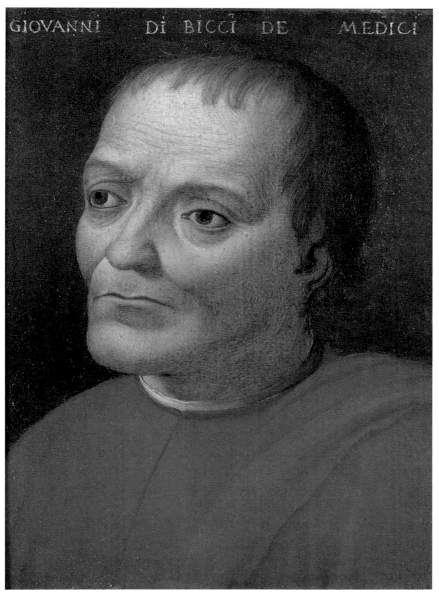

GIOVANNI DI BICCI DE MEDICI

브론치노의 공방 l 「조반니 디 비치 데 메디치의 초상」 l 주석에 유채 l 16×12.5cm l 1559~69년 사이 l 피렌체 코리
도이오 바사리아노 조반니는 아버지를 흑사병으로 잃었음에도 불구하고 흑사병이 도저도 은행 문을 닫지 않았다.
도피한 은행 직원들은 가차 없이 해고했다.

야코포 다 폰토르모 | 「코시모 데 메디치의 초상」 | 패널에 유채 | 86×65cm | 1518~20년경 | 피렌체 우피치미술관　코시모는 피렌체의 실질적인 최고 권력자였지만, 가식이나 허세를 싫어했다. 그래서 이동을 할 때도 말보다는 노새를 타고 다녔다고 한다. 그렇게 은인자중하며 배후에서 실권을 행사한 이의 특징이 잘 드러나 있는 초상이다.

위해 코시모는 피렌체의 문화적 번영과 시민 생활의 풍요를 위해 심혈을 기울였다. 그의 비즈니스가 창출한 의미는 바로 여기서 찾을 수 있다. 그는 아낌없이 자신의 재산을 이 일에 쏟아부었다. 이와 관련해 이런 말을 남기기도 했다.

그 모든 게 나에게 더할 나위 없는 만족과 충족감을 주었다. 이는 하느님의 영광을 위한 것일 뿐 아니라 나 자신의 소중한 추억을 위한 것이기도 했기 때문이다. 50년 동안 내가 한 일은 그저 돈을 벌고 쓴 것뿐이다. 그런데 쓰는 게 버는 것보다 더 큰 기쁨을 주었다.

그 씀씀이의 일부를 『메디치가 이야기』의 지은이 크리스토퍼 히버트는 이렇게 기록했다.

부친이 죽은 뒤에도 코시모는 메디치가의 돈을 퍼부어 피렌체 전체와 인근 지역의 성당과 수도원, 자선 단체의 건축과 복원, 장식에 힘을 쏟으면서 자신의 자취를 확실

도나텔로 | 「다비드」 | 청동 | 높이 158cm | 1430~69년경 | 피렌체 바르젤로 미술관
코시모의 절대적인 후원을 받았던 조각가 도나텔로의 걸작이다. 도나텔로는 동성애자였는데 바로 그런 이유로 공격을 받자 코시모는 앞장서서 그를 보호해주었다. 더불어 그에게 평생 일거리가 끊이지 않도록 챙겨주었다.

필리포 리피 | 「두 천사와 함께 있는 성모자」 | 패널에 템페라 | 95×62cm | 1460~65년경 | 피렌체 우피
치미술관　필리포 리피 역시 코시모의 적극적인 후원을 받은 화가다. 수녀와 야반도주해 아들까지 낳은
그는 유명한 '트러블메이커'였다. 여자를 찾아 헤매느라 자꾸 일터를 벗어나자 궁에 가두고 일을 시켰더
니 아예 도망가버린 적도 있었다. 그러자 코시모는 예술가를 통제하려 한 자신의 잘못이라며 오히려 스
스로를 질책했다.

히 남겼다. (……) 또한 파리의 피렌체 유학생을 위한 대학을 복원
했으며, 예루살렘의 산토 스피리토 성당을 수리하고, 아시시의 프
란체스코회 수도원을 증축했다. 성당 지붕이 완성된 다음해에는
미켈로초가 산마르코 수도원을 새로 건축하도록 자금을 제공했
다. _크리스토퍼 히버트, 『메디치가 이야기』(한은경 옮김, 생각의나무, 2001)

이어 또 한 사람의 결출한 인물이 나왔으니 바로 손자 로렌초였다. 로렌초 시기에 피렌체의 르네상스는 절정에 이르렀다. '위대한 로렌초Lorenzo il Magnifico'로 불린 데서 알 수 있듯 로렌초는 르네상스의 가장 강력하고도 영향력 있는 후원자였다. 또한 그의 할아버지처럼 피렌체의 '배후 실세'였고, 이탈리아반도에 정치적 균형과 안정을 가져온 뛰어난 외교관이자 당대의 석학들과 출중한 예술가들, 시인들의 든든한 버팀목이었다. 그의 시대가 워낙 찬란하게 빛났기에 역사는 그의 죽음과 더불어 피렌체의 황금기도 저물었다고 평한다.

　로렌초는 어릴 적부터 당대 최고의 석학들에게 둘러싸여 공부했다. 자신이 탁월한 시인이었던 로렌초는 모국어인 이탈리아어를 열렬히 사랑했다. 그래서 시를 쓸 때도 라틴어 시인들보다는 단테나 보카치오를

본받을 대상으로 삼았다. 조선에서 한글이 창제될 무렵 태어난 그는 우리로 치자면 한시보다는 언문시를 더 중시한 사람이었다. 그만큼 강한 주체성을 지녔고 역사의 흐름에 민감했다. 그는 자신의 위치와 역할을 늘 역사라는 거시적인 흐름 속에서 돌아보아 후대가 자신을 어떻게 평가할지 매우 신경을 썼다. 그렇게 강한 자의식만큼이나 풍부한 예술가 기질을 지녀서 정치와 문화 지원 쪽에서 큰 성취를 보였으나, 할아버지에 비해 은행 업무에는 소홀했다. 그만큼 재정 압박을 받아 할아버지만큼 피렌체시에 과감한 투자를 하지 못했다. 그럼에도 로렌초는 할아버지가 만든 메디치도서관을 더욱 크게 확장하고 피사대학과 피렌체대학에 거금을 기부하는 등 나름대로 열심히 공헌했다. 피사대학의 경우, 대학이 받는 국가 보조금의 두 배에 해당하는 돈을 매년 기부했다.

로렌초의 장점은 다른 무엇보다 인재를 알아보는 탁월한 안목과 천재들의 재능이 잘 피어나도록 상황을 관리하는 능력에 있었다. 르네상스를 진두지휘할 위치

미켈란젤로 Ⅰ 「다비드」 Ⅰ 대리석 Ⅰ 높이 363cm Ⅰ 1501~04년 Ⅰ 피렌체 아카데미아갤러리 로렌초는 어린 미켈란젤로가 당대 최고의 지성들과 자주 식사를 할 수 있도록 배려했다. 이때 쌓은 인문학적 교양은 미켈란젤로 하여금 르네상스의 거장으로 우뚝 서게 만들었다.

메디치 가문과 위대한 창조

에 서 있는 사람이 지녀야 할 최상의 재능을 지니고 있었다. 조각가 베르톨도를 교사로 초빙해 재능 있는 소년들을 위한 미술학교를 세우고 미켈란젤로가 거기서 교육을 받게 한 것이나, 레오나르도 다빈치를 후원하다가 밀라노에서 좋은 기회가 오자 그를 적극 추천해 재능의 나래를 활짝 펴게 한 것은 그런 역량을 잘 보여주는 사례라 할 수 있다. 이 밖에도 자신이 후원하는 미술가들인 줄리아노 다 마이아노, 기를란다요, 베로키오 등을 기회가 닿는 대로 이탈리아 각지의 유력자들에게 추천해 주문을 많이 받도록 도와주었다. 자신이 그들의 작품을 충분히 사줄 수 없을 때는 관대하게 그들에게 새로운 기회를 물어다주었다.

어쨌거나 그가 피렌체를 통치하는 동안 이탈리아반도는 평화와 균형을 유지했고 이를 바탕으로 시민들의 삶은 안정되었으며 문화예술은 번성했다. 대부분의 시민들은 이 가운데 많은 몫이 그의 공로라고 생각했다. 그런 로렌초에 대해 『통치자의 지혜』를 쓴 프란체스코 귀차르디니는 "피렌체에 독재자가 있어야 한다면 이보다 훌륭하고 매력적인 독재자는 없을 것"이라고 평했다.

이렇게 메디치 가문은 그들의 시대를 찬란하게 빛냈고 이후에도 강력하고 광범위한 정신적, 문화적 영향을 끼쳤다. 이런 메디치 가문의 힘과 관련해 프랑스의 문호 스탕달은 "자유에 대한 열정과 귀족에 대한 반감을 가졌던 피렌체인들이 메디치 가문에 복종했던 것은, 그들이 정치적 자유만큼이나 소중하게 여긴 심미안적 즐거움을 메디치가 마약처럼 제공했기 때문"이라고 분석했다.

메디치 가문은 궁극적으로 그들의 활동이 합리적인 경제활동이자 사회에 긍정적인 영향을 끼치는 의미 창출 활동이기를 바랐다. 이를 둘러싼 열정적인 '투쟁'에서 그들은 결국 승리했다. 메디치 가문은 이처럼 비

즈니스와 사회적, 문화적 의미의 창출을 하나로 엮을 줄 알았다. 그래서
『메디치 머니』를 쓴 경제사학자 팀 팍스는 메디치 가문에 대해 이렇게
말했다.

> 피렌체에 기반을 둔 메디치 가문은 자본과 예술을 결합하여 피렌
> 체 전체를 불후의, 그리고 불멸의 걸작으로 만들었다. 그들이 아
> 니었다면 피렌체의 명성은 지금까지 이어져 오지 않았을 것이다.
> _팀 팍스, 『메디치 머니』(황소연 옮김, 청림출판, 2008)

메디치가뿐 아니라 역사를 빛낸 많은 리더들에게서 우리는 의미 추구
와 관련한 고귀한 혁신의 사례들을 무수히 확인할 수 있다. 미국의 자동
차 왕 헨리 포드는 누구나 알 듯 자동차의 소유를 '민주화'한 사람이다.
어릴 적 어머니가 위독해져서 말을 몰아 의사에게 달려갔으나 돌아왔
을 때는 안타깝게도 어머니가 세상을 떠난 뒤였다. 말보다 빠른 탈것에
대한 갈망이 이때 생겨났다고 한다. 그 갈망이 그의 자동차 사업에 의미
와 추진력을 더해주었다. 화가였던 새뮤얼 모스는 멀리 출타 중에 아내
의 발병 소식을 들었지만 인편으로 소식을 접한 탓에 집에 돌아왔을 때
는 장례식까지 끝난 뒤였다. 그것이 한이 되어 전신 기술과 모스부호를
개발했으며, 전신을 민주화했다. 의미를 중시하고 의미를 창출하는 것은
우리가 하는 일에 혁신을 가져올 뿐 아니라 무엇보다 삶에 보람을 가져
온다. 그것이 꺼지지 않는 창조의 에너지가 된다.

혁신은 끝까지
붙잡고 늘어진
사람들이
이루어온 것이다

**: 유화와
덧칠 문화**

끝없이 수정할 수 있는 그림, 유화

기름물감으로 그린 유화를 처음 그려본 사람은 물감을 덧칠해갈수록 크게 애를 먹는다. 물은 빨리 마르지만 기름은 천천히 마른다. 그래서 붓놀림을 더할수록 그동안 바른 물감들이 뒤섞여 색이 탁해지고 형태는 뭉개진다. 결국 통제 불능의 상태에 빠져 그림을 포기하기 일쑤다. 이런 유채물감을 왜 만들었을까?

유명한 대가들의 작품이 이유를 잘 말해준다. 레오나르도 다빈치의 「모나리자」를 비롯한 유화 걸작들을 보라. 공간의 깊이감은 말할 것도 없고 양감, 질감 등이 삼차원 실재 세계를 보는 것처럼 생생하다. 숙련된 화가들은 화면 각 부분의 말라가는 속도를 세심하게 고려해 덧칠한다. 일부러 마르기 전에 붓을 대 색채 혼합을 꾀하기도 하고('웨트 온 웨트wet on wet' 기법) 경우에 따라서는 캔버스 전체가 충분히 말랐다 싶을 때까지

기다렸다가 덧칠하기도 한다. 기법만 잘 익힌다면 유화는 덧칠이 매우 용이한 그림이다. 수십 겹이 아니라 그 이상도 층층이 쌓아올릴 수 있다. 끝없이 수정할 수 있는 그림인 것이다.

반면 종이에 수채물감을 사용해 그리는 수채화는 덧칠을 많이 할 수 없다. 우리의 전통 회화를 포함한 동양화는 덧칠에 더더욱 한계가 많다. '일필휘지'라는 말이 괜히 나온 게 아니다. 고치거나 덧칠하기 어려우므로 숙련된 수묵화가들은 높은 집중력과 순발력으로 그림을 단번에 완성한다. 이와 달리 지속적으로 수정, 보완할 수 있는 유화는, 회화의 완성도를 높이기 위해 서양의 화가들이 집요하게 추구한 재료 개발의 소산이라고 할 수 있다. 유화가 나오기 이전, 유럽에서 주로 그려지던 프레스코와 템페라화도 정도의 차이는 있으나 동양화나 수채화처럼 그림을 덧칠해 개선하는 데 한계가 있다. 프레스코는 벽에 바른 회반죽이 마르기 전에 그려야 하기 때문에, 또 템페라화는 덧칠을 해 독특한 혼합 효과를 낼 수 있지만 두껍게 바르기 어려운 까닭에 전면적인 수정이나 개선에는 한계가 있다.

실수의 개선이 선구자 되기보다 나은 성공 전략이다

흥미로운 사실은, 수정과 개선이 용이한 유화의 이 장점이 어느 분야에서건 혁신을 이룰 때 요구되는 중요한 절차적 특성을 반영하고 있다는 것이다. 혁신은 단숨에 이뤄지기보다는 부단한 수정과 개선을 거쳐 이뤄지는 경우가 많다.

이와 관련해 우리에게 의미 있는 통찰을 제공하는 연구가 있다. 서던

캘리포니아대학의 피터 골더와 제라드 텔리스 교수가 1993년에 행한 '선구자의 이점—마케팅 논리인가, 마케팅 전설인가'라는 연구다. 50개 제품 카테고리의 500개 브랜드를 대상으로 한 이 연구에 따르면, 새로운 제품으로 시장을 창조한 선구자 기업은 47퍼센트, 곧 절반 가까이가 실패한 반면, 바로 뒤이어 시장에 들어가 제품을 개선한 초기 개선자 기업은 오로지 8퍼센트만 실패했다고 한다. 사람들은 경쟁 체제에서 '선구자의 이점'이 매우 클 거라고 생각하지만, 결코 그렇지가 않았다. 오히려 선구자를 바로 뒤따라가며 개선을 추구한 기업들이 보다 잘 살아남았다. 『스마트컷』의 지은이 셰인 스노는 이를 서부개척 시대에 비교해 "처음 아메리카 평원을 가로질러 간 선발 주자는 마차가 지나갈 길을 직접 만들어야 했지만, 후발 주자는 바큇자국을 따라가기만 하면 되었던 것과 같은 이치"라고 말한다.

선구자보다 개선자의 혁신 성공률이 높은 이유에 대해 펜실베이니아대학교 와튼스쿨의 애덤 그랜트 교수는 "서둘러 새로운 것을 창조하기보다는 남의 아이디어를 개선하는 게 훨씬 쉽기 때문"이라고 짚는다. 그러면서 페이스북과 구글의 사례를 든다. 페이스북은 소셜 네트워킹 서비스 시장에 마이스페이스와 프렌스터보다 늦게 진입했고, 구글 또한 알타비스타와 야후가 나온 뒤에 검색 시장에 진출했지만, 선구자들의 실수를 개선하고 자신들의 아이디어를 조율할 시간을 가짐으로써 훨씬 좋은 서비스를 제공할 수 있었다는 것이다. '가장 처음 나온 것'이 가장 오래가는 게 아니라 '가장 좋은 것'이 가장 오래간다. 가장 좋은 것은 가장 많이 개선된 것이다. 그러므로 선구자는 처음이라는 그 위치에 만족할게 아니라 끝없이 개선을 시도해야 한다.

다시 유화 이야기로 돌아가보자. 그림을 그리다보면 밑그림을 잡고 채

색을 시도하는 초반에는 아무래도 여러 가지 실수나 문제가 발생하기 십상이다. 그러니 계속 고쳐가며 그릴 수 있다면 결점이 개선되어 그림의 완성도가 크게 높아질 것이다. 유화는 변화에 무한히 개방되어 있기에 계속 손을 댈 수 있고 결국 처음의 시도와는 차이가 많이 나는 그림으로 완성되기 일쑤다. 흥미로운 사실은, 그런 과정을 거쳐 서양미술사의 위대한 걸작들이 탄생해왔다는 점이다.

이 같은 특성으로 인해 유화를 엑스레이로 촬영하면 완성된 그림과 애초의 밑그림 사이에 큰 차이가 있다는 사실이 드러나거나 심지어는 뜻하지 않게 숨겨진 비밀이 포착되는 등 재미있는 현상이 자주 나타난다. 수정과 개선이 자유로운 그림이다보니 완성되는 과정을 캐나가다 보면 미스터리를 풀어가는 추리소설 같은 재미를 많이 주는 게 바로 유화

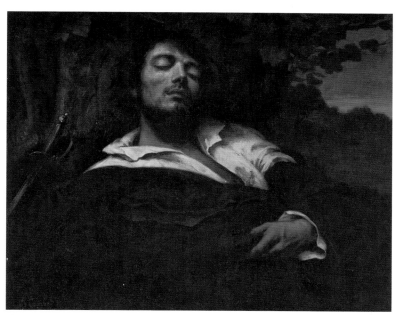

귀스타브 쿠르베 | 「부상 당한 남자」 | 캔버스에 유채 | 81.5×97.5cm | 1844~54년 | 파리 오르세미술관

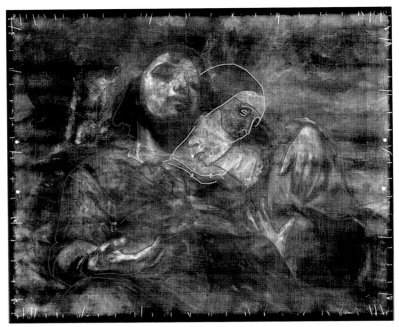

엑스레이로 촬영한 쿠르베의 「부상 당한 남자」. 빨간 선 부분이 1844년 일차로 완성된, 비르지니가 쿠르베의 어깨에 머리를 기댄 모습이다. 그 위의 노란 선 부분은 그보다 먼저 그리려 했던 여인의 얼굴이다.

귀스타브 쿠르베 | 「전원의 낮잠」 | 1844년 | 브장송 미술고고학박물관 쿠르베가 1844년에 완성한 그림의 토대가 된 이 드로잉을 보면 원래 어떤 그림을 그리려 했는지 짐작할 수 있다.

다. 재료의 특성상 동양화에서는 이처럼 밑그림과 완성작이 다른 경우가 극히 드물다.

사실주의 화가 귀스타브 쿠르베Gustave Courbet의 「부상당한 남자」를 보자. 이 작품은 1844년에 제작되었다가 10년쯤 지나 상당 부분 가필되었다. 오랜 세월이 지나 다시 덧칠해도 상관이 없는 유화의 특성을 잘 보여주는 그림이라 하겠다. 그림의 주인공은 제목 그대로 부상당해 누워 있는 남자다. 지치고 기운이 빠진 채로 머리를 나무 밑동에 가까스로 기대고 있다. 흰 셔츠에는 피가 묻어 있다. 바로 심장 부근이니 치명적인 부상을 입은 것으로 보인다. 남자의 오른 어깨 쪽, 그러니까 화면 왼편에는 칼이 놓여 있다. 아마도 이 칼을 들고 결투를 벌이다가 심각한 부상을 당한 듯하다. 이 장면만 보면, 화가가 원래부터 고려한 주제가 이런 비극적인 상황인 것 같다. 하지만 그림을 처음 그리기 시작할 때 선택한 주제는 이게 아니었다. 엑스레이 촬영을 해보니 그 사실이 드러났다.

엑스레이 촬영으로 확인한 결과, 이 그림은 애초에 한 여인을 그리려던 것이었다. 그런데 도중에 수정되어 한 쌍의 남녀가 다정히 누워 있는 모습으로 완성되었다. 10년 뒤 화가는 이 한 쌍 가운데 여인을 지우고 남자만 남겨두었다. 그것도 다정히 밀회를 나누는 모습이 아니라 부상 당한 모습으로 마무리했다. 남자는 화가 자신이다. 그러니까 이 그림은 쿠르베의 자화상이다. 부상 당한 모습으로 자신을 그렸으니 당시 화가가 겪던 어떤 고통스러운 상황을 묘사하려고 한 것 같다. 그게 무엇이었을까?

화가와 함께 그려졌다가 지워진 여인은 쿠르베의 연인 비르지니 비네다. 1840년대 초부터 쿠르베의 모델을 선 비네는 10년가량 그의 정부로 지냈다. 그러다가 1851~52년께 빈곤을 못 이겨 쿠르베를 떠나 다른 남자

와 결혼해버렸다. 이 사건으로 말미암아 쿠르베는 마음에 큰 상처를 입었다. 결국 화가는 그림 속의 자신을 부상 당해 죽어가는 남자로 바꿔버렸다. 그런 점에서 이 그림은 사랑을 잃고 비참해진 자신을 부각시켜 그린 자화상이라 하겠다. 사연 많은 이 그림이 시사하듯 유화는 이처럼 화면의 전면적인 변경도 가능한, 매우 포용성이 있는 그림인 것이다.

"유화가 창안된 이유는 사람의 살 때문이었다"

자, 그러면 유화는 언제 처음으로 생겨났을까? 현전하는 회화 가운데 유채물감을 사용한 것으로 확인된 가장 오래된 그림은 아프가니스탄의 바미얀 석굴 벽화다. 거대 석불로 유명한 이 유적은 2001년 탈레반이 석불들을 폭파하면서 벽화도 상당 부분 파괴되었다. 이를 복원하기 위해 조직된 국제 과학자팀이 남아 있는 벽화의 재료 샘플을 분석하다가 이 가운데 열두 점에서 유채물감 성분을 채취했다. 이 유채 벽화들은 650년 경, 안료에 호두기름이나 양귀비기름을 섞어 만든 물감으로 제작한 것으로 추정된다. 고대 이집트나 로마에서도 이런 건성유乾性油를 사용했지만, 그림 제작이 아니라 의약품 혹은 화장품을 만드는 데 썼다. 오늘날 우리가 아는 형태의 유화가 본격적으로 제작된 것은 15세기 네덜란드에서다. 이전에도(12세기경부터) 유럽에서는 유채물감이 사용되었으나 장식용 도료에 한정되었다. 그러다가 나무 패널에 유채물감을 발라 그리는 유화가 15세기 네덜란드에서 처음으로 제작되었고, 16~17세기에 들어 유럽 여러 나라에서 이젤 위에 캔버스를 얹어 그리는 유화가 보편화되었다.

이 시기 유화가 모든 회화의 으뜸으로 우뚝 선 것은, 르네상스 들어

현전하는 가장 오래된 유화작품으로 판명된 바미얀 석굴 벽화 중 가부좌한 부처의 이미지

원근법과 광학의 원리, 인체에 대한 해부학적 이해가 급속히 높아져 보다 섬세하고 핍진한 표현에 대한 요구가 크게 늘었기 때문이다. 이와 관련해 네덜란드 출신의 미국 화가 윌럼 더 쿠닝은 "유화가 창안된 이유는 바로 (사람의) 살 때문이었다"고 말했다. 독특한 양감과 질감, 빛깔을 지닌 사람의 살을 표현하는 데 있어 이전의 재료들은 한계가 많았다. 이런 대상을 특유의 촉감까지 환기시키며 생생히 묘사하기 위해서는 수없이 붓질을 반복해 다층적인 표현을 시도할 필요가 있었고, 바로 그런 표현에 최적화된 그림으로서 유화가 탄생한 것이다.

그래서 유화가 주는 절정의 핍진감은 누드화를 통해 생생히 확인할 수 있다. 서양과 달리 동양에서 유화가 그다지 발달하지 않은 것은, 물론 많은 이유가 있겠지만, 이런 재료의 성격이 끼친 영향이 컸다 하겠다. 피부의 촉각성까지 생생히 표현할 수 있었다면 동양에서 미인도를 그리

던 화가들은 대상의 피부를 좀더 드러내고 싶은 강한 유혹을 받을 수밖에 없었을 것이다. 자연히 좀더 개방적인 그림들이 그려지지 않았을까. 그러나 우리가 알 듯 동양의 재료는 육감적인 느낌보다는 정제된 감각의 아름다움을 드러내는 데 더 알맞다. 동서양을 막론하고 육체를 실물 그대로 보는 듯한 느낌을 자아내는 데 유화보다 더 나은 재료는 없었다.

바로크 미술의 대가 페테르 파울 루벤스Peter Paul Rubens의 누드들은 더 쿠닝이 말한 바 대로 '유화가 창안된 이유'를 가장 잘 보여주는 그림들이다. 「레오키포스 딸들의 납치」를 보자. 납치되지 않으려고 안타깝게 발버둥치는 여인들과 그럼에도 불구하고 완력으로 이들을 납치해 가려는 남자들(쌍둥이 카스토르와 폴리데우케스)이 강렬하게 충돌한다. 남자들의 뭉친 근육과 여자들의 부드러운 살집, 다소 불투명한 남자들의 피부와 투명하고 매끄러운 여자들의 피부 등 서로 다른 육체가 보여주는 생생한 표정을 루벤스는 매우 생동감 있게 포착했다. 바로 이런 생생한 표현을 위해 루벤스는 물감을 무수히 바르고 덧칠했다. 이런 톤과 질감은 한두 번의 붓질로는 도저히 나올 수 없는 것이다. 무수한 덧칠을 가능하게 하는 재료의 특질이 이런 박진감의 표출에 큰 효과를 보인 것이다.

유화의 이런 특질과 관련해 주목해볼 필요가 있는 서양의 전시 문화가 베르니사주vernissage이다. 베르니사주는 직역하면 '니스 칠하기'인데, 전시가 공식 개막하기 전날, 화가들이 전시장에 내걸린 유화에 마지막 손질을 하거나 그림의 보호제인 니스를 바르던 데서 유래한 말이다. 오늘날에는 공식 개막 전에 컬렉터들과 비평가들을 불러 친교를 나누거나 마케팅을 하는 자리가 되었지만, 애초에는 이처럼 마지막까지 그림을 수정하기 위한 자리였다. 동양화였다면 표구까지 하고 전시장에 내걸린 그림에 계속 손을 댄다는 것은 생각하기 어려운 일이다. 하지만 무한히 작

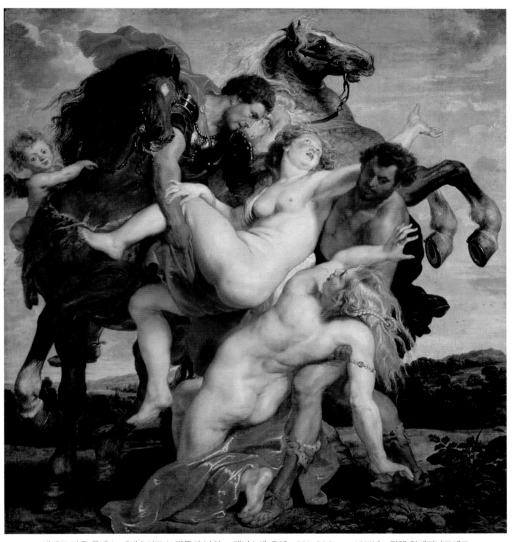

페테르 파울 루벤스 l 「레오키포스 딸들의 납치」 l 캔버스에 유채 l 221×208cm l 1617년 l 뮌헨 알테피나코테크

카스토르와 폴리데우케스는 지금 숙부 레우키포스의 딸들을 납치하고 있다. 레오키포스의 딸들은 원래 다른 숙부
의 쌍둥이 아들들과 약혼이 되어 있었는데, 둘은 이에 개의하지 않고 이렇듯 뻔뻔한 납치 사태를 벌였다. 폭력과 저
항이 정점을 이루는 순간이다보니 그만큼 육체의 에너지가 강렬하게 분출된다. 루벤스가 이 같은 의도를 표현하기
에 무수한 덧칠이 가능한 유화만큼 좋은 수단은 없었을 것이다.

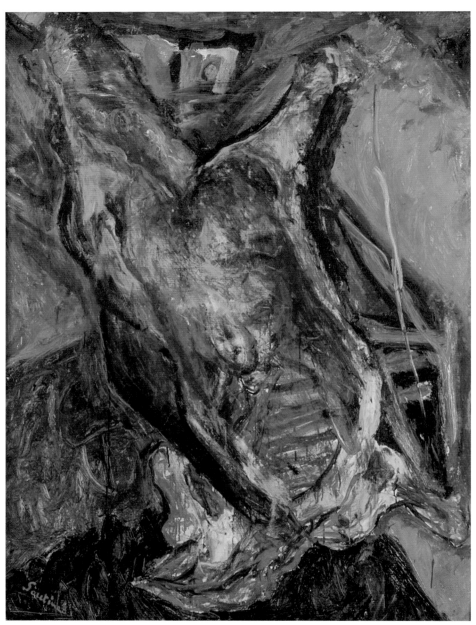

샤임 수틴 | 「도살된 소」 | 캔버스에 유채 | 140.34×107.63cm | 1925년경 | 버펄로 올브라이트녹스미술관 유채물감을 두텁
고 거칠게 반복적으로 칠해 소의 사체가 지닌 강렬한 물질성을 도드라지게 나타냈다.

1934년 영국 왕립아카데미 베르니사주의 날, 액자까지 끼워 전시장에 설치한 작품에 가필을 하고 있는 화가 존 래버리가 출품한 그림은 「미스 다이애나 디킨슨」(1934)이다.

품의 개선을 꾀할 수 있는 유화는 베르니사주 같은 독특한 덧칠 문화를 낳았다.

　어느 분야에서든 이처럼 마지막까지 개선을 추구하는 개인이나 집단이 혁신의 승자가 되기 마련이다. 미국의 인권운동가 마틴 루서 킹 목사는 저 유명한 워싱턴 D.C. 평화대행진을 앞두고 심혈을 기울여 연설 원고를 작성했다. 충분한 시간을 들였음에도 만족하지 못한 그는 행사 당일 새벽 세시가 되도록 원고를 고치고 또 고쳤다고 한다. 심지어 연단에 올라서기 직전까지 줄을 그어가며 원고를 고쳤다. 마침내 연단에 올라가 연설을 하던 그의 입에서는 원래 원고에는 없던 유명한 네 단어의 문장이 튀어나왔다. "나는 꿈이 있습니다I have a dream." 이 문장은 모든 미국인의 마음을 사로잡았고 그렇게 역사는 바뀌었다. 그처럼 혁신은 끝까지 붙잡고 늘어진 사람들이 이루어온 것이다.

혁신의
동력

바로크 미술과 현장성 : 네덜란드 미술의 황금시대와 다양성 : 낭만주의와 열

정 : 인상주의와 관찰 : 초현실주의와 무의식 : 추상미술과 단순화 : 슬로 아트

현장에
답이 있다

계획은 수정을 위해 존재한다

"현장에 답이 있다"는 비즈니스 격언이 있다. 현장은 늘 우리의 지식과 통념을 뛰어넘는다. 현장은 끝없이 변한다. 부지런히 반복해서 현장으로 되돌아가지 않으면 혁신은 이뤄지지 않는다. 이와 관련한 흥미로운 실험이 하나 있다. 바로 '1달러 거저 주기' 실험이다.

미국의 변호사이자 혁신 컨설턴트인 다이애나 캔더Diana Kander가 대학생들에게 기업가 정신을 가르치기 위해 행한 실험이다. 학생들에게 1달러 지폐 다섯 장을 주고, 공공장소에 가서 1달러씩 거저 나누어주도록 한다. 모두 5달러이니 기회는 딱 다섯 번이다. 캔더는 학생들에게 미리 '누가 그들의 타깃이 될지, 타깃의 주의를 끌기 위해 어떤 말을 할지, 그리고 다섯 번의 기회 중 성공 확률을 어느 정도로 잡을지'를 두고 간략한 계획서를 만들게 했다. 모든 학생은 5달러를 다 주고 올 것이라고

자신했다. 공짜로 돈을 준다는데 누가 마다할까, 너무 쉬운 과제 아닌가! 그러나 실제로 현장에 가보면 자신들이 틀렸다는 사실을 곧 깨닫게 된다.

어떤 사람은 바쁘다고 돈을 받지 않고, 어떤 사람은 의도를 의심해 돈을 받지 않는다. 연령과 성별, 직업군에 따라서 거부 반응도 제각각이다. 타인에게 거저 돈을 주는 것조차 이렇게 쉽지 않다. 이 실험을 통해 학생들은 무슨 일을 하든 계획은 하나의 출발점에 불과한 것이라는 사실을 깨닫게 된다. 종류 불문하고 계획은 부단히 수정될 수밖에 없고, 계속 현장으로 돌아가 지속적으로 상호작용해야만 목표를 이룰 수 있다는 사실을 배우는 것이다. 기업의 경우에는 더더욱, 특히 스타트업일수록 현장, 곧 고객과의 지속적인 교감이 매우 중요하다.

『린 스타트업』의 지은이 에릭 리스는 많은 스타트업이 실패하는 이유가 "철저한 시장 조사, 정교한 전략과 기획 등 (교과서적인 경영 기법)에 현혹되기 때문"이라고 말한다. 그런 '관념의 세계'에서 빠져나와 현장의 고객과 구체적으로 상호작용함으로써 눈앞의 불확실성을 제거해나가는 게 우선이라고 충고한다. 리스는 스타트업 창업자들에게 처음부터 너무 완벽한 제품을 내놓으려고 할 게 아니라, 핵심 기능만 갖춘 '최소 요건 제품minimum viable product, MVP'을 만들어 고객의 반응을 먼저 살피라고 요청한다. 그렇게 MVP의 성과를 측정하고 개선한 뒤 이 과정을 반복해 실패의 위험을 최소화하고 시장에 빠르게 적응해가라고 촉구한다.

경영학자 피터 드러커Peter Drucker도 현장에서 답을 찾는 게 중요하다고 누누이 강조했다. 현장에서 답을 얻은 대표적인 기업가로 그는 잡지 『타임』과 『포춘』 『라이프』를 창간한 헨리 루스를 꼽았다. 드러커는 루스가 "모든 성공은 고객과 함께 출발한다는 자명한 진리에 눈뜬 사람"이라

고 높이 평가했다. 『라이프』를 편집할 때 그는 사진작가들과 자주 다퉜다. 그들 가운데는 "루스와는 다시는 함께 일하지 않겠다"는 이들도 있었지만, 잡지를 받아든 이들은 대부분 루스의 판단이 결과적으로 옳았다고 인정했다. 사진작가들은 전문가의 시각에서 보았으나 루스는 늘 독자, 곧 현장의 시각에서 보았기 때문이다. 그런 루스의 시각은 기업 외부에서 기업 내부를 보는 시각, 곧 '아웃사이드인 퍼스펙티브outside-in perspective'이며, 바로 이런 시각이 그의 성공을 뒷받침한 것이다. 드러커는 "기업에 생명력을 부여하고 또 기업을 유지하는 것은 외부에 존재하는 것이지 내부의 통제에 있는 것이 아니며, 고객은 그런 외부 현실과 힘을 움직이는 주동자"라고 보았다.

혁신을 추구하는 사람이라면 끝없이 현장을 살펴야 한다. 이는 아무리 강조해도 지나치지 않은 충고다. 답은 현장에 있다.

'지금, 여기'를 중시한 사실적 바로크 회화

17세기의 유럽을 압도한 바로크 미술은 매우 역동적이고 장엄한 예술이다. 바로크 회화 하면, 사람들은 자연스레 이 역동성부터 떠올린다. 그런데 이 역동성 못지않게 중요한 바로크 회화의 특질이 있다. 바로 사실성이다. 그래서 스타일로 구분할 때 전자를 '역동적 바로크dynamic Baroque', 후자를 '사실주의 바로크realist Baroque'라고 부른다. 사실주의 바로크는 한마디로 '현장', 곧 '지금, 여기'를 중시하고, 늘 현장으로부터 조형의 영감을 얻으려고 한 회화라고 할 수 있다. 그만큼 치열하게 현실을 관찰하고 재현하려 애쓴 까닭에 서양미술이 어느 문명의 미술보다 핍진하고 박

진감이 넘치는 미술이 되는 데 나름의 기여를 했다. 더불어 이 미학은 사진과 영상 미학에 많은 영감을 주어 현대의 수많은 사진가들과 영화 감독들이 이 미학을 참조하고 활용하게끔 만들었다.

　널리 알려져 있듯 서양 회화는 르네상스를 거치면서 이상적인 표현과 사실적인 재현, 이 두 날개로 비상했다. 이 두 미학이 바로크시대에 들어 전자는 역동적 바로크로, 후자는 사실주의적 바로크로 각각 진화한다. 두 미학이 공존했다해도, 사실 르네상스 때는 사실주의적인 요소보다는 이상적인 요소가 더 중시되었다. 인체에 대한 해부학적인 이해와 원근법의 창안, 광학적 표현 등이 르네상스 회화를 중세 회화에 비해 훨씬 사실적인 미술로 진화시킨 것은 맞지만, 레오나르도 다빈치의 '인체비례도'가 시사하듯 르네상스 화가들의 궁극적인 관심은 균형과 조화에 기초한 정연한 구성이었다. 고대 그리스와 로마의 미술 이념에 바탕을 둔 이상적인 화면 구성이야말로 르네상스가 추구한 최고의 미적 가치였다.

　그런 미학이 바로크시대에 들어서는 역동적 바로크로 진화했다. 바로크의 역동성 자체는 르네상스의 정연함과 분명 차이가 있으나, 그래도 본질은 초월적인 아름다움의 추구에 있었다. 비록 극단적으로 표출된 것이라 하더라도, '현실 너머'를 향한 열정에 뿌리를 두었던 것이다. 여기서 대표적인 사례 하나를 잠깐 살펴보자. 조반니 바티스타 가울리Giovanni Battista Gaulli의 천장화 「예수의 거룩한 이름의 승리」이다.

　로마의 일 제수Il Fesù 성당에 그려진 천장화 「예수의 거룩한 이름의 승리」는, 성당의 궁륭이 열려 하늘로 뻥 뚫린 듯한 환각을 주는 그림이다. 예수의 거룩한 이름을 찬양하는 천사들과 성인들이 층층이 원을 그리며 영광으로 빛나는 십자가와 예수를 의미하는 모노그램 'IHS' 주위를

조반니 바티스타 가울리 I 「예수의 거룩한 이름의 승리」 I 프레스코 I 1661~79년 I 로마 일제수성당

안드레아 포초Andrea Pozzo **｜「성 이그나티우스의 영광」｜ 프레스코 ｜ 1685~94년 ｜ 로마 산티냐치오성당** 이 작품 또한 역동
적 바로크 미술의 특징을 잘 보여준다. 평평한 천장이지만 그림의 공간이 워낙 역동적으로 표현되어 있어 역시 천장이 트여
있는 것처럼 느껴진다. 그리스도로부터 온 복음의 빛이 예수회의 설립자인 이그나티우스 데 로욜라의 가슴에서 반사되어 사
방으로 퍼진다는 내용의 그림이다.

둘러싸고 있다. 그런가 하면, 악마와 타락한 천사들은 서로 뒤엉켜 아래
로 내동댕이쳐지고 있다. 복잡하지만 짜임새 있는 구성과 장엄하고 화려
한 표현에 우리의 눈은 금세 압도당하고 만다. 화가가 추구한 초월적이
고 비현실적인 세계의 이미지가 엄청난 에너지를 뿜으며 장려한 환상이
되어 다가오는 것이다.

이런 역동적인 바로크 회화와 달리 사실주의적인 바로크 회화는 초
월적이고 이상적인 세계의 표현이나 조화로운 구성 따위에는 그다지 관
심이 없었다. 중요한 것은 핍진한 사실성 그 자체였다. 얼마나 핍진한 사

실성을 중시했는지, 당시에는 카메라가 없었음에도 불구하고 미술사학자들은 이 경향의 회화를 '포토리얼리즘적 바로크 회화'라고 부른다. 마치 사진으로 특정한 현장을 찍은 것 같다는 것이다. 왜 훗날 많은 사진가와 영화감독들이 이 미학에 깊은 관심을 가지게 되었는지 짐작하게 해준다. 이 미학의 대표적인 선구자가 바로 거장 미켈란젤로 카라바조 Michelangelo Caravaggio이다.

카라바조는 자부심과 반항심이 강해 전통을 곧잘 무시하고 개성적인 표현을 선호했던 화가다. 그는 매우 사실감이 넘치는 조형을 추구했다. 르네상스 회화의 우아한 고전적 모델을 따르지 않았고, 자연에서 직접 배우기를 원했다. 거룩한 종교화에도 빈민이나 서민들의 모습을 생생한 필치로 그려넣었다. 이렇듯 빈민이나 서민들의 모습을 즐겨 그린 것은, 한편으로는 밑바닥에서부터 커 올라온 자신의 삶을 반영하는 것이었고, 다른 한편으로는 사실 추구에 대한 강한 집념을 보여주는 것이었다. 그는 눈으로 확인하고 몸으로 경험한 사실만을 그리기를 원했으며, 늘 사람들이 살아가는 삶의 현장에 시선을 두었다. 이렇게 그려진 카라바조의 그림은 이후로도 오래 이어질 서양 사실주의 미학의 든든한 뿌리가 되어주었다.

"저잣거리의 사람들이야말로 나의 스승이다"

카라바조의 작품은 항상 논란을 낳았다. 종교화를 많이 그렸는데, 당시로서는 너무도 생생한 사실성에 종교화가 마땅히 지녀야 할 거룩함이나 고결함이 배제되거나 손상되었다고 느끼는 사람들이 적지 않았다. 종교

미켈란젤로 카라바조 | 「성모마리아의 죽음」 | 캔버스에 유채 | 369×245cm | 1604~06년 | 파리 루브르박물관

화는 본질적으로 초월적 세계를 지향한다. 하지만 카라바조의 그림은 늘 '체험, 삶의 현장'에 우리의 시선을 붙들어 매어놓는 특성이 있다. 사실적인 표현에 대한 카라바조의 강한 신념은 전통적인 종교화의 아우라를 뿌리부터 흔들어놓았다. 이는 훗날 "천사를 본 적이 없으니 천사를 그리지 않겠다"는 쿠르베 같은 철저한 사실주의자를 낳는 토양이 된다. 그렇게 카라바조의 그림은 당시로서는 충격적인 혁신의 불길로 타올랐다.

그의 대표작 「성모 마리아의 죽음」을 보자. 제목이 말해주듯 이제 막 세상을 떠난 성모를 묘사한 작품이다. 붉은 휘장 아래 영면에 든 붉은 옷의 성모와, 그녀의 죽음을 슬퍼하는 사람들로 구성되어 있다. 막달라 마리아가 성모 곁에서 몸을 웅크린 채 울고 있고, 사도들도 침통한 표정으로 성모의 주검을 굽어본다. 성모의 주검은 우리 눈에 보이는 그대로 하나의 평범한 시신이다. 아무런 생기를 느낄 수 없다. 풀어헤쳐진 머리, 던져진듯 떨구어진 손, 푸석푸석한 얼굴에서 어떤 위엄과 영광도 찾아볼 수 없다. 다만 머리 부위의 둥근 테가 그녀가 성모임을 조용히 암시할 뿐이다. 인상적인 것은 성모의 배가 꽤 부풀어 있고 발목도 부어 있다는 점이다. 카라바조가 부패해가는 상태의 주검에 대해 많이 연구했음을 알 수 있다.

이 작품을 보고 보수적인 성직자들은 큰 충격을 받았다. 성모의 모습이 거룩하기는커녕 지나치게 세속적일 뿐 아니라 보는 이에 따라서는 혐오감까지 느끼게 했다. '성모의 모델로 창부를 썼다' 혹은 '물에 빠져 죽은 여인을 보고 그린 것이다'라며 힐난하는 사람들이 생겨났다. 비판자들 사이에서 분노가 증폭되자 주문자인 가르멜 수도회의 산타마리아델라스텔라성당은 잠시 내걸었던 그림을 결국 급히 내리고 말았다.

이 갈등에서 우리는 '현장주의자'로서 카라바조의 철저하고도 냉정한

시선을 만나게 된다. 동정녀 마리아는 성모이지만 그녀 또한 한 사람의
인간이다. 성모 역시 주검이 된 이상 부패 과정을 피할 수 없다. 카라바
조의 그림에는 거룩한 성모조차 벗어날 수 없는 '인간의 실존'에 대한 정
직한 시선이 내재되어 있다. 그처럼 정직한 시선이 전통적인 신앙인들과,
심미안을 지닌 이들을 매우 당혹스럽게 한 것이다.

이 시선은 그의 또다른 걸작 「의심하는 도마」에서도 되풀이된다. 「의
심하는 도마」는 부활한 예수그리스도가 제자들과 만나는 장면을 그린
그림이다. 화면 맨 왼쪽의 남자가 예수이고, 오른쪽의 세 남자가 제자들
이다. 제자들은 예수그리스도가 부활했다는 사실을 믿지 못하고 있다.
특히 맨 앞에 그려진 도마는 노골적으로 의심을 드러내 보인다. 그러자
예수가 도마의 손을 잡아 창상創傷이 난 자신의 옆구리로 가져간다. 살

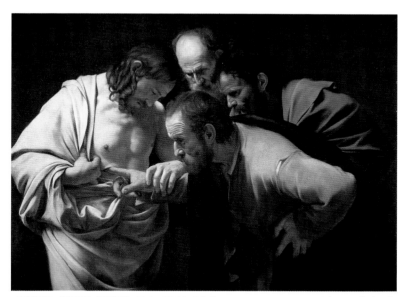

미켈란젤로 카라바조 | 「의심하는 도마」 | 캔버스에 유채 | 107×146cm | 1601~02년경 | 포츠담 신궁전

요하네스 페르메이르 I 「우유를 따르는 여인」 I 캔버스에 유채 I 46×41cm I 1658년 I 암스테르담 국립미술관 페르
메이르의 이 그림에는 우유를 따르는 여인의 모습이 실내 공간과 함께 매우 사실적으로 묘사되어 있다. 이처럼 사
실적 바로크 회화는 고전적인 이상미를 보여주는 르네상스 회화와 달리 사람들이 살아가는 실제 현장의 모습을 생
생히 포착했다.

에 사는 이슬람계 여성에게서 해결책이 나온 것은 무엇을 의미하는 것일까? 이주민으로서 자녀티가 처한 다문화 환경, 곧 다양성이 꽃피는 상황이 그 같은 창조적 혁신을 이끌어냈다고 볼 수밖에 없다. 우리 사회도 다양성에 기초해 이런 창조적 혁신을 적극 유도할 필요가 있다.

다양성의 확대는 미술사에서도 빈번히 혁신을 초래했다. 대표적인 사례가 '황금시대The Golden Age'를 구가한 17세기 네덜란드의 미술이다. 이 시기에 유명한 빛의 마술사 렘브란트 판 레인을 비롯해 「진주 귀고리 소녀」의 화가 요하네스 페르메이르, 초상화의 거장 프란스 할스, '미술의 몰리에르' 얀 스텐 등 대가들이 쏟아져나왔고, 서양 회화의 주요 장르가 되는 풍경화, 정물화, 풍속화 등이 본격적으로 분화, 발달하기 시작했다. 비록 작은 나라이지만, 이 시기의 네덜란드는 이탈리아나 프랑스 못지않게 중요한 서양미술사의 강국이었다.

네덜란드의 경제와 미술을 동시에 꽃피워낸 다양성

네덜란드가 이처럼 '미술 강국'으로 발돋움하는 데 큰 기여를 한 것이 바로 이 시기에 증대된 네덜란드의 민족적·종교적·문화적 다양성이었다. 다양성은 네덜란드의 미술뿐 아니라 경제를 함께 부흥시켰다. 흥미로운 사실은, 이 모든 변화의 궁극적인 원인이 신구교 사이의 종교 갈등에 있었다는 것이다. 갈등이 네덜란드에는 오히려 기회가 되었다.

16세기에 이르러 종교개혁의 깃발이 오르자 네덜란드에서는 칼뱅주의가 급속히 확산되었다. 그러나 당시 네덜란드를 지배하고 있던 스페인의 펠리페 2세는 이 저지低地 국가가 가톨릭으로부터 이탈하는 것을 용

납할 수 없었다. 때마침 네덜란드의 신교도들이 성상파괴운동을 벌이자 펠리페 2세는 측근 알바 공작을 보내 이들을 무자비하게 탄압했다. 이로 인해 많은 사람들이 구금, 처형되거나 재산이 몰수되어 네덜란드의 상공업 활동이 거의 중단될 지경에 이르렀다.

분노한 네덜란드인들도 무장투쟁으로 맞섰다. 1579년 북부 일곱 개 주를 중심으로 위트레흐트동맹을 결성해 분리독립에 나선 것이다. 동맹은 창립 헌장에 "누구나 종교의 자유를 가지며 어느 누구도 종교를 이유로 심문을 받거나 박해를 받아서는 안 된다"고 천명함으로써 자유와 관용의 원칙을 분명히 했다. 그러자, 여전히 스페인이 장악한 네덜란드 남부(플랑드르) 지역 사람들뿐 아니라 유대인을 비롯해 프랑스의 위그노 등 주변국들로부터 다양한 사람들이 자유로운 북부로 몰려들기 시작했다. 이로 인해 네덜란드 인구가 이 시기에 크게 늘어 암스테르담의 인구는 1570년 3만 명에서 1670년 20만 명으로 일곱 배 가까이 팽창했다. 1650년의 통계에 따르면 암스테르담 인구 가운데 3분이 1이 외국계이거나 그 후손들이었다. 17세기의 네덜란드는 그렇게 진정한 인종의 용광로가 되었다. 당시 어느 유럽 국가보다 다양성이 두드러진 나라가 된 것이다.

당연히 외국계 후손 중에서 거부가 되거나 사회 지도층에 편입되는 사람들이 많이 나왔다. 그중 하나가 렘브란트의 걸작 「야경」에 주인공으로 등장하는 프란스 바닝 코크 Frans Banning Cocq이다. 훗날 암스테르담의 시장이 되는 그는 아버지가 독일 브레멘 출신이었다. 비록 아버지는 헐벗고 굶주린 '꽃제비'로 네덜란드에 흘러들어왔으나 아들은 암스테르담 행정의 최고위직에 오른 것이다. 유사한 사례가 또하나 있다. 가난한 독일인 이민자의 아들로 태어나 암스테르담 시장 자리에 오른 거부 야코

렘브란트 판 레인 l「야경」l 캔버스에 유채 l 363×438cm l 1642년 l 암스테르담 국립미술관 이 그림의 원 제목은「프란스 바닝 코크 대위의 민병대」로, 외세로부터 되찾은 땅을 지키는 이들을 그린 그림이다. 민병대를 이끄는 화면 전경 중앙의 인물 이 프란스 바닝 코크다.

렘브란트의「야경」중 프란스 바닝 코크의 얼굴

프 포펀Jacob Poppen이다. 동인도회사의 이사까지 지낸 그는, 죽을 때 요즘 돈으로 6000억 원가량의 유산을 남겼다. 이렇듯 다양한 배경과 문화를 가진 사람들이 몰려들어 갖가지 기술과 재능을 발휘해 공동체에 기여함으로써 네덜란드의 부는 이 무렵에 급팽창했다.

당시 네덜란드의 부를 잘 나타내는 게 동인도회사의 규모다. 현재의 달러로 이 회사의 절정기 시가총액을 계산하면 7조9000억 달러로, 한화 9389조 원에 이른다. 역사상 이 회사보다 큰 시가총액을 기록한 회사는 아직 없다(우리나라 코스피 상장 기업들의 시가총액보다 많다는 애플의 2021년 현재 시가총액도 2조3000억 달러에 불과하다).

이 같은 부의 확산은 네덜란드의 미술시장을 크게 발달시켰다. 전통적으로 유럽의 미술가들은 소수 후원자의 주문을 받아 작품을 제작함으로써 먹고살았다. 그러나 이 시기의 네덜란드는 개신교의 확산과 시민사회의 성장으로 인해 가톨릭교회와 귀족이 더이상 주요 후원자가 되어줄 수 없었다. 그러나 전 사회적인 부의 증대로 가난한 농부까지 그림을 살 수 있게 되어 네덜란드의 미술시장은 주문 시장이 아니라 자유 시장으로 활짝 피어나게 되었다. 화가가 불특정 다수를 대상으로 작품을 제작하고 시장에서 이를 자유롭게 사고파는 일이 일상화된 것이다. 사실 15세기 중엽부터 이런 거래 양상이 나타나기 시작했으나, 경제적 토대가 확고히 다져진 이 무렵, 현대적인 의미의 미술시장이 서양미술사상 처음으로 튼실하고 확고하게 이곳 네덜란드에 뿌리를 내린 것이다.

문화적인 배경이 다양한 시민들은 더이상 과거의 교회나 귀족들처럼 종교화나 초상화, 역사화 같은 그림에만 매달리지 않았다. 집에 걸어놓고 바라보기에 알맞은, 보다 편안하고 친근한 그림들을 원했고, 이는 풍경화, 정물화, 동물화, 풍속화 등 오늘날 우리에게 너무나 익숙한 다양한

프란스 프랑컨Frans Francken the Younger ｜「전문가 그림을 감식하는 장면이 담긴 회화 갤러리」｜ 패널에 유채 ｜ 71×104cm ｜ 17세기 ｜ 개인 소장　이 시기 네덜란드에서 그림은 더이상 단순한 감상 대상이 아니라 수익을 목적으로 하는 투자 대상이기도 했다. 델프트의 경우 세 집 가운데 두 집이 집 안을 그림으로 장식했을 정도로 미술품 구입이 일반화되었다.

피터르 산레담Pieter Saenredam ｜「하를렘 성 바보 교회의 실내」｜ 캔버스에 유채 ｜ 200×140cm ｜ 1648년 ｜ 에든버러 스코틀랜드 국립미술관　이 그림이 보여주듯 네덜란드의 교회에서는 더이상 커다란 제단화나 벽화, 각종 예배용 그림, 다종다양한 성상 조각과 스테인드글라스를 보기 어려워졌다.

회화 장르의 발달을 가져왔다. 자연스레 네덜란드는 당대 유럽에서 가장 선진적이고 혁신적인 미술의 거점이 되었다.

풍경화, 정물화 등 장르의 분화, 발달을 선도한 네덜란드 미술

17세기 한 세기 동안 네덜란드에서 제작된 미술작품의 수는 무려 1000만 점 정도로 추산된다. 1640년부터 20년 동안 그려진 회화작품의 숫자만 해도 130만 점에 이를 정도였다. 17세기 초 140만 명이던 네덜란드의 인구수는 17세기 말 190만 명에 이르렀다. 인구 2000만 명으로 네덜란드보다 열 배가량 많았던 프랑스의 화가 숫자가 네덜란드보다 적었을 정도로 네덜란드의 미술 창작 활동은 매우 활발했다. 물론 미술시장이 자유 시장으로 변했으니 화가들은 주문 생산이 아니라 불특정 다수의 고객을 위한 '기성품'을 많이 제작했다. 주문받은 작품은 주로 초상화에 한정되었다. 이 유럽 미술사 초유의 현상을 맞아 미술가들은 사회적 지위와 교육, 배경, 취향, 관심이 다른 다양한 고객을 상대로 작품을 제작하면서 시장에서 유리한 자리를 차지하기 위해 '피 튀기는' 경쟁을 벌였다.

자연스레 많은 화가들이 선택과 집중 전략을 택했다. 경쟁이 치열한 환경에서 모든 고객을 다 만족시키겠다고 여러 장르에 손을 대는 것은 지극히 어리석은 일이었다. 이는 렘브란트 같은 대가나 가능한 선택이었다. 자연히 대부분의 화가들은 욕심을 버리고 한두 가지 장르만 집중적으로 파고들었다. 그렇게 분화, 발달한 장르의 하나인 풍경화는, 특히 네

덜란드 사람들의 애국심과 맞물려 많은 작품이 시장에 쏟아져나왔다. 이 시기의 네덜란드 풍경화는 크게 전원 풍경화와 해양 풍경화로 나눌 수 있다. 피의 투쟁으로 회복한 국토는 네덜란드 사람들의 국가적 자부심의 상징이었다. 또 '바다의 마부'로 불려온 데서 알 수 있듯 해운과 무역, 조선업으로 성공한 네덜란드 사람들에게 바다는 중요한 삶의 터전이었다. 그런 까닭에 국운상승기의 네덜란드 화가들이 이런 풍경 이미지에 열정적으로 매달린 것은 충분히 이해할 수 있는 일이다.

정물화는 종교의 자유를 중시한 네덜란드 사람들에게 종교화의 대체재 역할을 한 그림이라 할 수 있다. 성인들이 등장하는 가톨릭의 종교화

야코프 판 라위스달 Jacob van Ruysdael | 「저녁 풍경—개울가의 풍차」 | 캔버스에 유채 | 79.1×102.4cm | 1650년경 | 런던 버킹엄궁　스페인의 지배로부터 벗어나 '국가 의식'이 강화되면서 땅에 대한 애정이 풍경화에 대한 애정으로 이어졌다. 이 시기 풍경화는 미술시장의 '보병'으로 불릴 정도로 가장 대중적인 인기를 누린 회화 장르였다.

빌럼 칼프Willem Kalf ㅣ「명나라 도자기가 있는 정물」ㅣ캔버스에 유채ㅣ77×65.5cmㅣ1669년ㅣ인디애나폴리스 미술관　칼프는 오로지 정물화만 파고 들어 명성을 떨친 화가다. 사물 묘사에 뛰어난 특기를 잘 살려 베네치아에서 들여온 유리잔, 중국에서 수입한 자기 등 값비싼 정물들을 정교하고 생동감 넘치게 묘사했다.

에버르트 콜리르Evert Collier ㅣ「책과 원고, 해골이 있는 바니타스 정물」ㅣ패널에 유채ㅣ56.5×70cmㅣ1663년ㅣ도쿄 국립서양미술관　바니타스Vanitas는 라틴어로, 허무, 허영, 덧없음을 뜻한다. 17세기 네덜란드에서 많이 그려진 바니타스 정물화는 세속적인 장르의 그림임에도 신앙적 가치가 담겨 있어서 프로테스탄트 신자들 사이에서 인기가 높았다.

헤라르트 테르 보르흐Gerard Ter Borch | 「편지」 | 캔버스에 유채 | 79×68cm | 1660년 | 런던 영국왕실컬렉션 옷이
나 물건들이 그리 화려하지는 않아도 윤택함을 자랑한다. 당시 네덜란드의 번영을 짐작하게 하는 그림이다.

는 당시의 개신교도들에게 우상숭배가 아닌가 하는 의구심을 불러일으켰다. 반면 정물화는 세속성을 띠고 있음에도 불구하고 우상숭배의 우려는 피하면서도 신앙과 관련된 중요한 관념들을 담을 수 있는 그림으로 인기를 끌었다. 정물화의 주요 소재인 꽃과 과일은 금세 시드는 특성으로 죽음을 상기시켰고, 화려한 물건이나 값비싼 사물들은 그 찬란함으로 오히려 이승의 덧없음을 떠올리게 했다. 화려하고 아름다운 소재와 네덜란드의 부를 나타내는 갖가지 수입 물품을 눈앞에 늘어놓으면서도 이렇듯 건실한 신앙적 태도를 배면에 깔았기에 정물화는 황금시대 네덜란드의 대표적인 회화로 부각될 수 있었다.

네덜란드의 번영은 풍속화에도 그대로 나타났다. 풍속화에 등장하는 사람들의 의상과 실내, 가구나 생활 태도 등에서 이 시기 어느 유럽 국가보다 넉넉하고 여유로운 시민들의 모습을 엿볼 수 있다. 네덜란드의 풍속화는 네덜란드 사람들이 얼마나 합리적이고 성실하게 살아가는지, 또 얼마나 게으름과 사치를 경계하고 자녀들의 교육을 위해 헌신하는지를 잘 보여준다. 물론 이런 그림들은 이 같은 가치가 당대의 시민들에 의해 구현되고 있음을 나타내는 것이었다. 또 한편 이런 가치는 전 사회적으로 항상 잊지 않고 고무, 격려해야 하는 것임을 환기시키는 것이기도 했다.

어쨌거나 자유와 관용의 기초 위에서 다양한 사람들과 문화, 가치를 수용한 네덜란드는, 자본주의적 관념과 가치를 선도한 경제 강국이자 시민사회에 걸맞은 새로운 장르의 회화들이 뿌리내린 문화 강국이 되었다. 더불어 그 저력으로 이 소국은 이탈리아, 프랑스와 더불어 대표적인 유럽의 '미술 대국'이 되었다. 공동체의 다양성은 이렇듯 네덜란드의 경제와 미술의 비약적인 성장에 매우 긍정적인 영향을 끼쳤다.

열정이 없는
혁신은 없다

**: 낭만주의와
열정**

나를 나답게 하는 열정

혁신은 열정의 파도를 타고 장애물을 넘는다. 열정이 없는 혁신은 없다. 혁신을 이룬 이들은 뜨거운 열정을 지닌 이들이다. 한글을 창제한 세종대왕을 생각해보자. 널리 알려져 있듯 세종대왕이 한글을 창제할 때 그가 아끼던 집현전 학자들조차 거세게 저항했다. 그들은 이른바 언문諺文을 만들어 쓰는 것은 오랑캐로 전락하는 일이라며 집단으로 반발했다. 세종은 그들을 옥에 가두고 학사 정창손을 파직할 정도로 강경하게 대응함으로써 견고한 고정관념의 벽을 깨부수었다. 한문만 쓰던 오랜 관습과 전통은 이렇게 파괴되었고, 그 결과 오늘날 우리는 '세계에서 가장 훌륭한 문자'를 쓰는 민족이 되었다. 한글은 디지털 시대에 최적화된 문자로서 오늘날 'IT 한국'의 부상을 견인하고 있다. 모두 한 사람의 위대한 열정 덕이다.

로마가 카르타고의 침공을 지중해에서만 경계할 때 바닷길을 택하지 않고 알프스를 넘어 로마를 친 한니발, 육지에서 기동력이 뛰어난 기병들이 펼치는 학익진을 해전(한산대첩)에서 원용해 대승을 거둔 이순신 장군, 유동인구가 많은 도시에 마트를 여는 관행을 깨고 사람들이 많이 살지 않는 지역으로 나가 대형 마트를 세운 샘 월튼, 주위의 회의적인 반응에도 불구하고 전자상거래의 블루오션을 개척한 제프 베이조스 등 관습과 편견을 깨고 혁신을 이룬 사람들은 헤아릴 수 없이 많다. 그들 모두 열정의 인간들이다.

열정은 혁신을 이끌 뿐 아니라 삶에 의미를 더해준다. 그러므로 열정의 인간은 무엇보다 의미 있는 삶을 영위하려는 의지로 충만한 인간이다. 그런 까닭에 이해타산이 아니라 오로지 삶의 동기와 목적의식을 일깨워주는 그것 자체가 좋아 특정한 목표의 달성에 모든 것을 건다. 그런 시도들은 설령 당장에 큰 성과를 거두지 못하는 경우에도 종내는 많은 사람들에게 이익이 되는 결실을 가져다준다. 열정은 세상을 움직이는 가장 원초적이고 강력한 에너지인 것이다.

고아원 출신이었던 패션 디자이너 가브리엘 보뇌르 '코코' 샤넬Gabrielle Bonheur 'Coco' Chanel의 투쟁과 성취를 생각해보자. 그녀는 정규교육도 제대로 받지 못한 채 세상에 던져졌으나 특유의 열정으로 거대한 패션 제국을 이뤘다. 관습에서 해방된 여성의 이미지를 담은 '플래퍼 룩flapper look'을 창조하고, 모조품을 경멸하는 상류사회 귀부인들로 하여금 자신이 만든 모조 보석을 목에 걸게 했으며, 장례식을 상징하는 검은색을 세련된 현대의 컬러로 승화시켰다. 메릴린 먼로가 유일한 '잠옷'으로 입는 것이 '샤넬 No. 5'라고 말함으로써 유명해진 향수는 디자이너의 이름을 사용한 최초의 향수였다. 당대의 이단아로 통하며 혁신적인 성취를 이룬

그녀는 진정한 열정의 인간이었다. 그녀답게 샤넬은 열정에 관한 매우 반어법적인 어록을 남겼다.

당신이 열정의 대상이라면 창밖으로 뛰어내려라. 열정을 느낀다면 그것을 피하라. 열정은 가고 지루함은 남는다.

샤넬은 평생 지루할 새 없이 살았다. 그랬기에 위대한 패션 리더가 될 수 있었다.

다르게 행동해야 했기에 난 나의 머리카락을 잘랐다. 사람들은 내가 매력적으로 보였기에 자신들도 머리카락을 잘랐다. 변화한 것은 나였지 패션이 아니었다. 나는 패셔너블했던 사람이었을 뿐이다.

이렇듯 열정은 나를 나답게 한다. 미술사에서 열정을 창조의 에너지로 삼아 아낌없이 불사른 대표적인 미술가들 하면 우선 낭만주의 미술가들을 꼽게 된다. 물론 모든 미술가가 다 열정의 인간들이겠지만, 낭만주의 미술가들에게서 특히 그 열정의 순수한 불꽃을 선명하게 볼 수 있다. 이 불꽃으로 낭만주의는 당대의 가장 혁신적인 미술 사조가 되었다.

열정이 없는 예술은 '앙꼬 없는 찐빵'이다

르네상스 이후 서양미술의 등뼈로 면면히 이어진 양식은 고전주의다. 고

전주의는 고전 고대Classical antiquity, 곧 고대 그리스 로마의 미술을 취향의 모범으로 삼아 규범적이고 이상적이며 명석한 형식을 추구한 미술이다. 그래서 고전주의 미술작품을 보면 비례가 잘 맞고 구성에 짜임새가 있어 조화롭다는 인상을 준다. 르네상스시대에 확립된 이 고전주의는 바로크, 로코코시대를 거치는 동안에도 서양미술의 근간으로서 충실히 기능해왔다. 18세기 말~19세기 초에 들어 이 전통이 더욱 명료하고 엄격한 형태로 나타난 것이 바로 신고전주의 미술이다. 그러니까 신고전주의는 고전주의 미술 가운데서도 가장 규범적인, 엄격한 형식을 갖춘 미술이라고 할 수 있다.

이런 신고전주의에 큰 거부감과 반발을 느낀 미술가들이 있었다. 바로 낭만주의 미술가들이다. 그들은 신고전주의가 지나치게 규범적이어서 딱딱하게 화석화되었다고 보았다. 꿈과 상상조차 차갑게 동결시키므로 이를 거부하고 극복해야 한다고 생각했다. 낭만주의 미술가들은 이성이나 논리가 아니라 신념과 느낌을 추구했다. 무엇보다 열정을 중시했다. 그들에게 열정이 없는 예술은 '앙꼬 없는 찐빵'이었다. 열정을 중시하는 만큼 자유와 개성을 절대시했고, 무한한 것을 동경했다. 이렇듯 틀을 거부하는 이들이었기에 낭만주의자들은 표현 형식도 다양하고 개성적이었다. 고전주의처럼 일정한 양식으로 규범화하는 것 자체가 철저한 거부의 대상이었다. 자연히 낭만주의는 양식이 아니라 정신 자체를 중시하는 사조의 성격을 띠게 되었다. 고전주의 양식의 기초 위에서 바로크양식, 로코코양식 등이 면면히 이어온 양식의 시대에 일몰을 선사하고, 사조의 시대로 미술의 새 장을 열어젖힌 것이다. 그렇게 미술의 새로운 혁신이 이뤄졌다.

이 혁신은 당연히 화면을 격동하게 만들었다. 특정한 양식에 매이지

않고 열정을 분출하는 낭만주의의 특성상 미술작품들은 대체로 역동적이고 긴박한 구성이나 숭고하고 장엄한 장면을 보여주었다. 주제의 측면에서 보면, 고전주의 미술에서 중시되었던 고대 그리스 로마의 신화와 역사 대신 중세 고딕시대의 이야기, 민족 정서가 담긴 자국의 역사와 민요, 전설, 지금 이곳에서 멀리 떨어진 시공간의 이야기, 이국적 주제, 단테나 바이런, 괴테처럼 상상력이 풍부한 문인들의 작품 속 이야기 등이 선호되었다. 이런 주제들은 관객의 정서를 강렬하게 자극하고 관객으로 하여금 고독하고 비감한 정서에 젖어들게 했다. 자연히 표현에서도 객관보다는 주관, 지성보다는 감성이 중시되었고, 상상과 꿈, 무의식, 도피, 망명, 덧없음 등의 세계나 정서가 부각되었다. 이 같은 정서는 사실 이전에도 개인의 기질이나 성벽의 형태로 나타나곤 했지만, 이처럼 하나의 뚜렷한 예술 사조로 부상한 것은 오로지 낭만주의에 들어와서의 일이다.

낭만주의적 열정의 본보기가 된 들라크루아

낭만주의의 혁신이 얼마나 충격적이었는지는 낭만주의를 대표하는 화가 외젠 들라크루아Eugène Delacroix의 작품들에 쏟아진 당대 비평가들의 비판에서 확인할 수 있다. 대표적인 사례가 초기작 「키오스섬의 학살」이다. 이 작품으로 그는 격렬한 반발에 직면했다.

"이건 키오스섬의 학살이 아니라 회화의 학살이다."

"이 화가는 파리를 불태워버릴 사람이네."

화업에 들어선 초기부터 정연하고 규범적인 것을 피해, 내면의 열정에

따라 추하고 비참하고 잔인한 것을 고스란히 드러내 보인 이 화가는, 이렇듯 당대의 견고한 고전주의 미학과 치열하게 부딪쳤다.

그림의 주제가 된 '키오스섬의 학살' 사건은 1822년 그리스 독립전쟁 와중에 키오스섬 주민들이 당시 지배자였던 오스만튀르크의 잔인한 진압으로 수없이 학살되고 노예로 팔려간 사건이다(2만여 명이 학살되고, 살아남은 7만여 명이 대부분 노예가 되었다고 한다). 많은 유럽인들의 공분을 산 이 학살에 대해 들라크루아 역시 크게 분노했으며, 마침내 그림으로 이를 표현하기에 이르렀다. 그는 화면 뒤쪽으로 약탈과 방화, 진압 등의 장면이 이어지고, 전경에는 포로로 잡힌 민중이 처형을 기다리는 모습을 그렸다. 피를 흘리고 몸부림치며 탈진한 그들의 모습은 공포감과 동정심을 함께 불러일으킨다.

문제는, 그때까지만 해도 화가가 당대의 사건을 이렇듯 비참하게 그린 경우가 드물었다는 것이다. 또 그림의 주인공이 희생자로 그려진다 하더라도 영웅적인 존재로 승화되지 않고 나약하고 무기력하기만 한 존재로 그려지는 경우도 흔하지 않았다. 비록 비극을 주제로 한 그림이라 하더라도 고귀한 덕을 부각시켜 이상화한 그림들에 익숙했던 비평가들과 미술 애호가들은 유구한 고전 미학을 내팽개친 이 그림 앞에서 극심한 당혹감과 저항감을 느꼈다.

"이 그림 이후 19세기 미술은 다시는 그전으로 돌아갈 수 없었다"는 후대 미술사가들의 평가에서 알 수 있듯 「키오스섬의 학살」은 시간이 흐를수록 중요한 서양미술사의 분수령으로 우뚝 서게 되었다. 위대한 도전으로 평가받게 된 것이다.

「키오스섬의 학살」 이후 제작된 들라크루아의 다른 작품들, 곧 「사르다나팔루스의 죽음」이나 「민중을 이끄는 자유의 여신」 등도 특유의 일

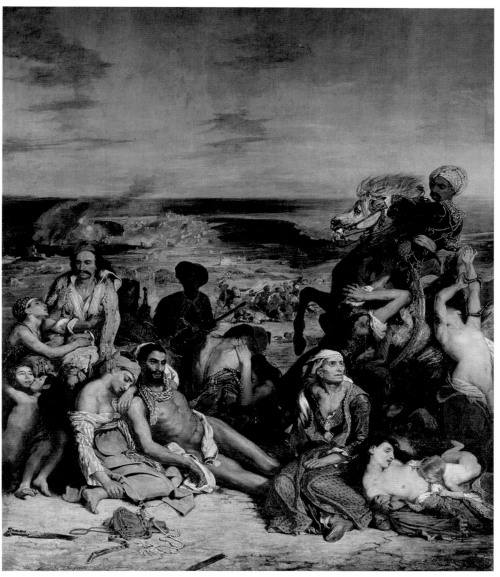

외젠 들라크루아 | 「키오스섬의 학살」 | 캔버스에 유채 | 419×354cm | 1824년 | 파리 루브르박물관 들라크루아는
열정적이었던 만큼 동정심과 연민도 강했다. 오스만제국의 압제에 신음하는 그리스인들의 고통과 아픔에 공감하는
의미에서 이 그림을 그림으로써 그들의 독립 투쟁에 전적인 지지를 보냈다.

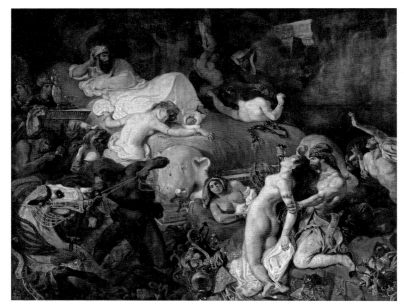

외젠 들라크루아 l 「사르다나팔루스의 죽음」 l 캔버스에 유채 l 392×496cm l 1827~28년 l 파리 루브르
박물관　아시리아의 왕이 자신의 미희들과 말, 온갖 보물을 다 모아놓고 죽이고 불사른 뒤 자살했다는
이야기를 그린 그림이다. 표현이 잔혹하다 하여 들라크루아에게 온갖 힐난과 비판이 쏟아졌다.

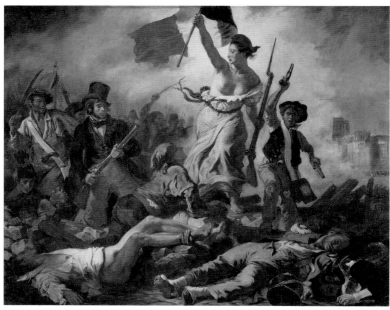

외젠 들라크루아 l 「민중을 이끄는 자유의 여신」 l 캔버스에 유채 l 259×325cm l 1830~31년 l 파리 루
브르박물관　1830년 7월혁명을 주제로 한 그림이다. 그 역동성만큼이나 속되다는 비난과 조롱을 잔뜩
받았다.

탈성으로 계속 논란과 시비의 대상이 되었다. 들라크루아는 그처럼 지속적인 스캔들을 감수하며 고전주의의 아성을 허물었고, 낭만주의를 혁신적인 예술 조류로 확고히 자리잡게 했다. 이렇듯 서양미술사에 전례 없는 새 길을 연 들라크루아. 이 모든 게 그의 열정 덕에 가능했다. 그가 얼마나 열정적인 인간이었는지는 시인 보들레르의 다음 언급에 잘 나타나 있다.

"들라크루아는 열정을 열정적으로 사랑했다."

들라크루아는 파리 동물원의 동물들이 식사하는 모습을 즐겨 보았다고 한다. 먹이를 차지하려고 무섭게 으르렁대는 사자들, 꼬리를 세차게 흔들며 핏물이 뚝뚝 듣는 고깃덩어리를 삼키는 맹수들의 모습은 그로 하여금 깊은 희열에 빠지게 만들었다. 스스로 그런 야수가 되어 고전주의 미술의 차가운 규범적 전통을 파괴하기를 원했기 때문이다. 그러한 파괴의 미학은 결국 낭만주의 미술의 핵심적인 추동력이 되었다.

그렇게 현상의 질서를 타파하고 새로운 가치를 창조한 들라크루아. 그의 열정은 중요한 본보기가 되어 인상주의를 이끈 클로드 모네, 야수주의를 이끈 앙리 마티스, 입체주의를 이끈 파블로 피카소, 표현주의를 이끈 에른스트 키르히너 등 숱한 후대의 혁신자들로 하여금 열정적으로 기존 질서에 도전하고 파괴하며 앞으로 나아가도록 만들었다. 낭만주의 이후 미술가들은 무엇보다 '열정의 혁신가'가 되어야 했다. 그들은 열정이야말로 새롭고 의미 있는 가치 창조를 위한 가장 근원적인 에너지라는 사실을 선명히 깨달았다.

앞에서 언급햇듯 보들레르는, 들라크루아가 '열정을 열정적으로 사랑하는 사람'이라고 했다. 열정을 열정적으로 사랑한다는 것은 그 열정에 한계가 없다는 뜻이다. 한계를 초월하려는 것은 낭만주의자들의 일반적인 태도다. 독일의 낭만주의 화가 카스파르 다피트 프리드리히Caspar David Friedrich도 자신의 예술을 통해 무한을 향한 끝없는 사랑을 보여주었다. 그는 "인간의 절대적인 목표는 사람이 아니라 신, 무한이다"라고 말했다. 프리드리히는 주로 풍경을 그렸는데 이는 고전주의적 풍경과 크게 달랐다. 그의 풍경을 보노라면 우리는 저 자연 너머로부터 우리를 향해 끊임없이 다가오는 불가사의한 힘의 존재를 느끼게 된다. 그리고 자신도 모르게 그처럼 미스터리한 힘과 에너지에 따라 동요하는 우리의 영혼을 느끼게 된다.

이런 특성으로 인해 프리드리히의 그림은 '비가시적이고 설명할 수 없지만 세상에 존재하는 섭리'에 대한 알레고리 같은 것을 보여준다고 할수 있다. 이 알레고리는 관객으로 하여금 인간이 얼마나 작고 왜소하며 나약한 존재인지 새삼 깨닫게 만든다. 프리드리히의 그림에서 인간은 작게 혹은 뒷모습으로 그려지는데 이는 그러한 인간의 실존을 깨닫게 하려는 장치 같은 것이다.

프리드리히 이전까지의 고전 풍경화는 주로 자연의 아름다움에 초점을 맞춰 제작되었다. 화가는 신이 창조한 자연의 조화와 아름다움을 정연하고 이상적인 형식으로 표현해 관객에게 기쁨을 선사했다. 하지만 프리드리히는 그런 조화로운 풍경을 저어하고 황량하고 추운 겨울과 달이 뜬 저녁 풍경, 자욱한 아침 안개를 그렸고, 급경사를 이룬 골짜기와 광

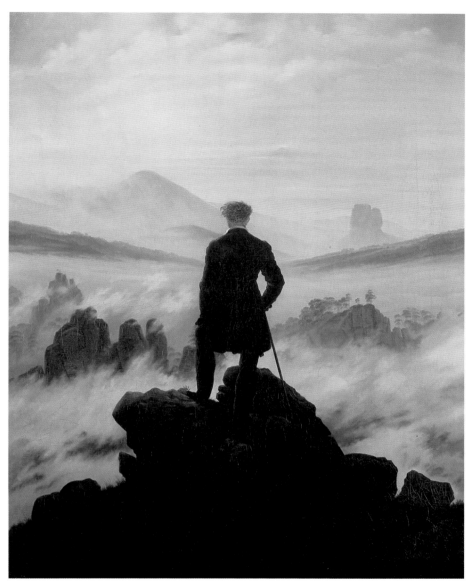

카스파르 다피트 프리드리히 ㅣ「안개 바다 위의 방랑자」ㅣ 캔버스에 유채 ㅣ 94.5×74.8cm ㅣ 1818년 ㅣ 함부르크미술관 낭만
주의자로서 프리드리히는 "화가는 눈앞의 사물만을 그리는 사람이 아니라, 자신 안에서 본 것까지 그리는 사람"이라고 말
했다. 프리드리히는 자신 안에서 황량하고 아득한 내면의 풍경을 보았다.

활한 해안, 깊고 적막한 산을 그렸다. 그런 이미지들을 통해 자연이 드러내는 숭고미의 다양하고 극적인 표정을 연출했다. 그렇게 영혼을 울리는 숭고미에 모든 초점을 맞췄다.

모든 숭고함에는 미스터리가 깃들어 있다. 세상 만물을 우리 자신의 지력으로 모두 파악할 수는 없기에 자연은, 우주는, 어제도 오늘도 숭고하다. 그래서 프리드리히의 그림 앞에 선 관객은 늘 일종의 경외감, 신비감 같은 것을 느끼게 된다. 더불어 깊은 고독과 외로움을 느끼게 된다. 그러한 복잡 미묘한 경험을 이끌어내는 대표적인 그림 가운데 하나가 바로 「안개 바다 위의 방랑자」이다.

그의 풍경화 속 주인공들은 대부분 이처럼 뒤돌아 서 있다. 당연히 우리는 그들의 얼굴을 볼 수 없고 대화를 나눌 수도 없다. 그래서 그들의 생각을 구체적으로 알 수 없다. 그러나 그처럼 쓸쓸해 보이는 뒷모습으로 인해 그들의 내면에 자리잡은 막막함 혹은 외로움 같은 정서를 더욱 진하게 느낄 수 있다.

어두운 초록색의 외투를 입은 그림의 주인공은 지금 벼랑 위에서 자신의 발아래 펼쳐진 안개 바다를 바라보고 있다. 불투명한 자신의 미래를 바라보는 듯도 하고, 시작도 끝도 알 수 없는 생의 행로를 반추하는 것 같기도 하다. 세계에 대해 성찰하는 만큼이나 주체에 대해, 자기 자신에 대해 깊이 성찰하는 느낌을 준다. 지금 벼랑 위에 서 있다는 것은 그래도 거기까지는 굳건히 걸어갔다는 의미일 터이다. 하지만 앞에 놓인 공간은 무한히 이어지는, 끝을 알 수 없는 공간이다. 다 딛고 가기에는 너무나 광활하다. 그가 감히 올라가려는 시도조차 할 수 없을 무수한 산등성이와 벼랑들이 계속 펼쳐져 있다.

그는 세계의 일부를 정복했을지 모르지만, 지금 발을 디딘 곳은 바닷

카스파르 다피트 프리드리히 | 「빙해」 | 캔버스에 유채 | 96.7×126.9cm | 1823~24년 | 함부르크미술관
삭막하고 차가운 풍경이 우리의 마음을 황량하게 한다. 흥미로운 사실은, 그 황량함이 숭고의 감정을
낳는다는 것이다.

**카스파르 다피트 프리드리히 | 「까마귀들의 나무」 | 캔버스에 유채 | 59×73cm | 1822년경 | 파리 루브르
박물관** 잎이 다 떨어진 참나무 가지들이 기괴하게 비틀려 있다. 이 나무를 향해 죽음을 예고하는 듯한
까마귀들이 날아온다. 비관적이고 비극적인 정서로 충만한 풍경이다.

가의 모래알보다 작은 점일 뿐이다. 이 광활한 공간은 그에게 눈길조차 주지 않는다. 그래도 그 무한을 향해 계속 나아가야 한다. 그것이 그의 운명일 뿐 아니라 존재 이유이기 때문이다. 무한을 향해 포기하지 않고 나아감으로써 그는 좌절하고 굴복하는 존재가 아니라, 도전하고 극복하는 존재가 된다. 무엇이 의미인지 알 수 없는 세계에서 의미는 그에게 주어지는 게 아니라 그렇게 스스로 창조하는 것이 된다. 물론 이렇게 주관적 의미만을 창조할 수밖에 없는 인간의 운명은 하나의 비극일 수 있다. 프랑스의 조각가 다비드 당제David d'Angers는 프리드리히의 그림이 '풍경의 비극'을 보여준다고 말했다. 무한 속에 놓인 유한자의 실존적 비극을 보여준다는 것이다. 그러나 그런 상황이 오히려 유한자의 열정을 불태운다. 프리드리히는 그 열정으로 죽을 때까지 붓을 놓지 않았다.

바로 이런 그림들로 프리드리히는 아름답고 우아하고 고상하며 정연한 고전주의적 풍경화의 시대를 끝냈다. 인간은 예측할 수 없는 상황에 놓여 있고, 우리의 운명은 한 치 앞을 알 수 없으며, 인간은 실존적인 고독 속에 놓여 있다는 것, 그런 까닭에 우리 자신의 존재를 긍정하기 위해서라도 우리는 끝없이 투쟁하고, 의미를 창출하며, 열정을 불사를 수밖에 없다는 것, 이런 입장이나 태도를 우리는 프리드리히나 들라크루아 같은 낭만주의 화가들의 예술에서 보게 된다. 이런 열정으로 이들은 당대에 낭만주의라는 혁신적인 사조를 뿌리내렸을 뿐 아니라 그후에도 오래도록 수많은 예술가들이 열정적으로 혁신의 새길을 개척해나가도록 많은 영감을 주었다.

혁신가는
본질적으로
관찰자다

: 인상주의와
관찰

관찰은 생각의 한 형태

창의력 연구가인 로버트와 미셸 루트번스타인 부부는 "객관적인 관찰은 가능하지 않다"고 단언한다. 이들에 따르면 관찰자는 자신이 지닌 정신적 편견과 개인적인 경험에 의해 영향을 받는다. 이게 "관찰은 생각의 한 형태이고 생각은 관찰의 한 형태"인 이유다. 관찰이 진득하게 진행되면 될수록 관찰자는 그만의 고유한 편견과 경험에 따라 남이 못 보는 것을 보게 되고 남이 생각하지 못하는 것을 생각하게 된다. 창조와 혁신을 이루는 것이다.

그 실례로 루트번스타인 부부는 비타민C를 발견한 생화학자 센트죄르지 얼베르트Szent-Györgyi Albert의 사례를 든다. 얼베르트는 색채를 어린아이처럼 좋아해서 무언가를 관찰할 때 자꾸 색채에 주목하게 되었다. 그러다보니 상할 때 색깔이 변하는 과일(바나나 등)과 그렇지 않은 과일

(오렌지 등)이 있다는 사실이 눈에 띄었다. 그는 식물의 폴리페놀이라는 화합물이 산소와 작용해 과일을 갈색이나 검은색으로 변화시킨다는 사실을 밝혀냈다. 그렇다면 색깔이 변하지 않는 과일은 왜 그럴까? 폴리페놀이 산소와 작용해서 산화되는 것을 막아주는 다른 화합물이 있었기 때문이다. 바로 비타민C였다. 색채의 차이에 대한 그의 관심이 이렇게 해서 비타민C의 발견으로 이어졌다. 그가 만약 색채에 별다른 관심이 없었다면 이 위대한 발견의 기회를 놓쳤을 것이다. 관찰은 이처럼 관찰자의 개인적 경험과 성향에 따라 독특한 결과를 내놓게 만든다.

우리가 흔히 찍찍이라고 부르는 벨크로 테이프도 관찰자의 취향과 주의 깊은 관찰이 어우러져 개발된 상품이다. 스위스의 전기 기술자 조르주 드 메스트랄은 사냥을 무척 좋아했다. 어느 날 토끼를 잡으러 숲에 갔다가 옷에 산우엉 가시가 잔뜩 붙어버렸다. 옷을 털어도 보고 세게 흔들어도 보았으나 가시가 잘 떨어지지 않았다. 사냥꾼답게 집요한 관찰자였던 그는 결국 확대경까지 들이댔다. 아니나 다를까, 가시의 모양이 갈고리 형태여서 한 번 들러붙으면 웬만해서는 떨어지지 않게 되어 있었다. 이를 확인한 순간, 그의 머리에는 갑자기 이 원리를 응용한 기능성 테이프 상품이 떠올랐다. 바로 벨크로 테이프였다. 이렇게 해서 지퍼와 단추, 끈의 역할을 상당 부분 대체하게 된 벨크로 테이프가 탄생했다.

제너럴 일렉트릭GE사는 어린이에 대한 애정이 많은 디자이너의 세심한 관찰 덕에 CT 촬영기를 어린이 친화적으로 '진화'시킬 수 있었다. 어린이들은 CT 촬영을 대부분 두려워한다. 병원에서 CT 촬영기 앞에서 오열하는 아이를 본 제너럴 일렉트릭의 한 디자이너는 자신의 디자인팀을 데리고 어린이 미술관 등 어린이 시설로 찾아가 아이들이 사물에 접근하는 모습을 집중적으로 관찰했다. 그 결과 CT 촬영실을 해적의 방으

로 꾸미고 촬영기를 해적선으로 변모시키는 아이디어가 나왔다. 이 방이 만들어지기 전에는 어린이 환자 중 80퍼센트가 진정제를 투여받고 CT 촬영을 했는데, 이후 그 숫자가 20퍼센트로 줄어들었다. 이 사례를 언급하며 매사추세츠 공과대학(MIT) 리더십 센터의 상임이사인 핼 그레거슨은 "혁신가는 본질적으로 관찰자"라고 말한다.

인상주의 화가들은 관찰의 대가들이었다

요한 볼프강 괴테, 길버트 체스터턴, 토머스 하디, 브론테 자매, 미하일 레르몬토프, 앨프레드 테니슨, 존 로널드 톨킨, 브루노 슐츠, 헤르만 헤세, 헨리 밀러…… 이들 문인들에게는 공통점이 있다. 무엇일까? 이들 모두가 그림을 그려본 사람들이라는 사실이다. 이들은 뛰어난 관찰력을 보여준 문인들이고, 그런 능력은 미술작품 제작 경험과 상관관계를 맺고 있다 하겠다.

미술이 관찰 능력을 향상시킨다는 것은 널리 알려진 사실이다. 사물을 시각적으로 재현하기 위해서는 무수히 많이, 깊이 들여다보아야 한다. 인상주의 화가 클로드 모네Claude Monet의 만년을 기록한 영상 중에는 모네가 지베르니 정원에서 연못을 바라보며 그림을 그리는 장면이 있다. 20세기 초에 촬영한 무성 흑백 영상이라 움직임이 약간 빠르긴 하지만, 러닝 타임 1분 15초 동안 모네는 무려 스물세 차례나 연못 쪽을 바라보았다. 그리기보다 보는 데 시간을 더 들인 것이다. 모네는 그토록 집요한 관찰자였고, 바로 그런 관찰 능력으로 근대미술의 거장으로 우뚝 섰다.

모네뿐 아니라 인상주의 화가들은 대부분 관찰의 대가들이었다. 그

런 점에서 인상주의 미술은 진정한 관찰이 무엇인지 생생히 가르쳐주는 예술이라고 할 수 있다. 진정한 관찰은 단순히 사물의 외양을 파악하는 데서 끝나지 않는다. 사물의 질서를 꿰뚫어 보고 오리지널한 시각으로 그 질서를 이해하도록 만든다. 그럼으로써 새로운 가치를 창출하도록 이끈다. 인상주의 미술은 바로 그런 특질을 선명히 드러내 보인 미술이라 할 수 있다.

인상주의 회화는 흔히 '빛의 회화'라고 한다. 인상주의 화가들은 빛을 관찰하고 묘사하는 데 역량을 집중했다. 물론 그들의 선배 화가들이라고 빛의 표현에 관심이 없었던 것은 아니다. 그러나 옛 화가들은 빛과 대상을 분리해 사고했다. 대상은 독자적으로 존재하고 빛은 거기에 덧씌워진 막처럼 인식했다. 그들에게 궁극의 주제는 언제나 대상이었다. 그러나 인상주의 화가들의 인식은 달랐다. 그들에게는 대상이 아니라 빛이 그림의 주제였다. 인상주의 화가들은 우리의 눈이 지각하는 게 대상이 아니라 대상에 반사되어 나온 빛이라는 사실에 주목했다. 그렇다면 시각예술로서 미술은 당연히 다른 무엇보다 빛을 표현해야 했다. 그것이 인상주의 화가들의 생각이었다.

인상주의 화가들이 이런 사고를 하게 된 까닭은, 이전의 어떤 화가들보다 야외에서 오랜 시간 그림을 그렸기 때문이다. 인상주의 화가들은 선배 화가들에 비해 자연을 훨씬 깊이 관찰했고, 빛의 성격과 특질에 대해서도 근원적인 성찰을 했다. 인상주의가 등장하기 이전의 유럽 화가들은 대부분 풍경화조차 작업실에서 그렸다. 물론 구상을 위해서는 야외로 나가 종이에 스케치를 했지만, 본격적인 유화 작업은 작업실로 돌아가서 시작했다. 그래서 인상주의 이전의 풍경화에는 빛이 관념적으로 혹은 상투적으로 표현되어 있는 경우가 많았다.

반면 인상주의 화가들은 심지어 눈비를 맞아가면서도 현장에서 그렸다. 모네는 겨울이면 손난로를 준비해 나갔고, 바람이 드센 벼랑에서 줄로 이젤과 자기 몸을 바위에 묶었다. 대작을 그리느라 윗부분을 칠하기 어려울 때는 땅에 일종의 참호를 파 캔버스를 아래로 내린 뒤 그리기도 했다. 이처럼 눈앞의 상황을 늘 치열하게 관찰해 그렸다. 그런 관찰을 통해 대상을 넘어 빛을 그리게 되었다. 빛이 없다면 우리의 눈은 대상을 지각조차 할 수 없다. 인상주의 화가들은 빛을 통해 사물을 지각하는 과정에서 빛이 드러내는 다양한 효과에 집중했다.

이로써 인상주의 화가들은, 빛 하면 사람들이 상투적으로 떠올리는 평온한 날의 날빛뿐 아니라 온갖 표정을 띠는 자연의 빛을 관찰하고 표현하게 되었다. 빛을 그리며 그들이 깨달은 가장 중요한 사실은, 빛은 끝없이 변하고 움직인다는 것이었다. 모네는 '루앙 대성당' 연작을 30여 점 그렸는데, 성당은 동일한 건물이어도 이를 비추는 빛은 새벽, 아침, 한낮, 오후, 해 질 무렵, 안개 끼었을 때, 비가 올 때, 봄, 여름, 가을, 겨울, 순간순간 다 다르다. 그런 까닭에 모네는 성당에 어린 다양한 빛을 하나하나 세심히 관찰해 표현하기 시작했고, 결국 이 시리즈의 진정한 주제가 성당이 아니라 빛임을 보여주었다.

이 연작을 좀더 구체적으로 살펴보자. 이 시리즈는 모두 안료를 두텁게 칠하는 임파스토 기법으로 그려졌다. 임파스토 기법은 디테일을 뭉개버려 그림을 가까이에서 보면 무엇을 그렸는지 얼른 알기 어렵다. 얼핏 관찰하고는 거리가 먼 기법 같다. 그러나 멀리서 보면 전체의 윤곽과 분위기가 생생히 살아 오른다. 대상의 형태를 넘어 대상을 둘러싼 빛과 대기의 효과가 잘 구현되어 있음을 알 수 있다. 그로 인해 모네의 진정한 의도가 무엇인지 선명히 알 수 있다. 모네는 건물이 아니라 빛을 관찰했

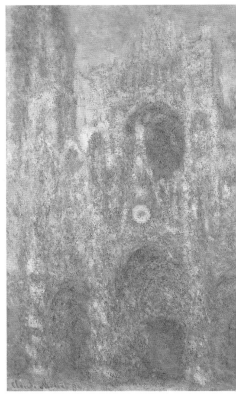

클로드 모네 l「루앙 대성당—해 질 무렵」(좌) l 캔버스에 유채 l 100×65cm l 1892~94년 l 카디프국립박물관
클로드 모네 l「루앙 대성당—맑은 날 햇볕 쏟아질 때」(우) l 캔버스에 유채 l 107×73.5cm l 1894년 l 파리 오르세미술관

클로드 모네 l 「루앙 대성당—파사드 1」l 캔버스에 유채 l 100.4×65.4cm l 1892~94년 l 하코네 폴라미술관
모네의 '루앙 대성당' 연작은 빛의 다양한 표정을 생생히 드러낸 작품들이다. 세심하게 관찰해 포착한 빛을 표현하기 위해 모네는 일부러 성당의 디테일을 많이 뭉갰다. 같은 성당을 같은 각도에서 그렸지만, 이토록 다른 느낌을 주는 그림들을 '같은 성당 그림'으로 보기는 어려울 것이다.

다. 이렇듯 빛의 효과를 제대로 포착하고 표현하기 위해 모네는 꽤나 고생을 했다. 당시 부인 알리스에게 보낸 편지에는 그 괴로움이 잘 나타나 있다.

얼마나 힘든 작업인지. (……) 밤새워 악몽만 꾼 적도 있소. 대성당이 나에게로 무너져내리는데, 아 그게 푸른색, 분홍색, 혹은 노란색으로 보이지 뭐요.

빛을 관찰하고 표현하는 데 모든 것을 바친 사람만이 꿀 수 있는 꿈이 아닐까 싶다.

과학적으로 빛을 관찰한 신인상주의

그런데 흥미로운 사실은, 이렇게 자연의 빛을 똑같이 관찰했음에도 불구하고 시간이 흐를수록 화가들의 그림이 서로 매우 달라졌다는 것이다. 모네와 르누아르, 피사로, 시슬리, 쇠라, 시냐크, 세잔 등 인상주의 화가들의 그림은 저마다 뚜렷한 표현의 차이와 개성을 보여준다. 동일한 빛을 관찰하고 표현했는데, 왜 이런 차이가 나타나는 것일까? 이에 대한 답은, 이들이 그만큼 심도 있게 관찰했기 때문이라는 것이다. 진정한 관찰은 차이와 차별화를 낳는다. 앞에서 루트번스타인 부부가 언급했듯 "관찰은 생각의 한 형태이고 생각은 관찰의 한 형태"인 까닭에 관찰은 관찰자의 편견과 경험을 반영하기 마련이다. 차이가 생겨나지 않는다면 관찰 자체가 진정한 관찰, 곧 사고 작용으로서의 관찰이라고 할

이젤을 비롯해 화구를 잔뜩 메고 야외 스케치에 나선 세잔 인상주의 화가들은 이처럼 자연과 직접 마주해 자연의 변화를 생생히 포착했다. 이들의 빈번한 야외 스케치는 당시 사용하기에 편리하게 개선된 화구의 도움 덕이 컸다. 이 시기에 발명된 튜브 물감은 들고 다니기 아주 간편해 르누아르는 "튜브 물감이 없었다면, 모네도, 세잔도, 피사로도 없었을 것"이라고 말하기까지 했다.

수 없는 것이다.

신인상주의의 창시자로 꼽히는 조르주 쇠라Georges Seurat는 모네나 르누아르 등 선배 세대의 작가들에 비해서 한 발 더 나아간, 빛에 대해 진일보한 관찰을 보여준 화가다. 신인상주의는 점묘법의 활용으로 점묘파, 혹은 분할묘법파分割描法派라고도 불린다. 쇠라에서 비롯되어 시냐크와 피사로에 의해 적극적으로 시도된 점묘법은 반 고흐와 툴루즈로트레크, 마티스에게 이어졌다. 점묘법은 팔레트 위에서 물감을 섞는 대신 화포에 원색의 점을 찍어 일정한 거리에서 보면 색채가 눈의 망막에서 혼합되는 원리를 이용한 화법이다. 이로 인해 색채는 더욱 신선하고 풍부한 느낌을 자아내게 된다. 그러니까 화면에 빨간색과 노란색 점을 여러 개 찍으면, 이것이 팔레트에서 빨간색과 노란색을 섞어 만든 주황색보다 훨씬 신선한 주황색으로 우리 눈에 다가오는 것이다. 이는 물감이 아니라 빛

에두아르 마네 Ⅰ 「보트 아틀리에에서 작업하는 모네」 Ⅰ 캔버스에 유채 Ⅰ 80×98cm Ⅰ 1874년 Ⅰ 뮌헨 노이 에피나코테크 천변만화하는 자연을 꼼꼼히 관찰하기를 좋아했던 모네는 심지어 배를 사서 이곳저곳 옮겨 다니며 그림을 그렸다. 그만큼 열정적인 관찰자였다.

의 혼합을 유도한 것으로, 그만큼 쇠라가 빛의 성질에 대해 잘 알았음을 보여주는 것이다.

　인상주의 화가들은 빛에 대한 직관적 관찰을 중시했으나 신인상주의 는 빛에 대한 과학적이고도 분석적인 관찰을 중시했다. 쇠라는 자신의 빛 표현법을 고도로 과학화하고 이론화하는 데 관심이 많았다. 색채 이 론과 광학 분야를 깊이 파고들어 회화를 '과학화'하려고 노력했다. 그래 서 모네의 인상주의를 '낭만적 인상주의', 쇠라의 인상주의를 '과학적 인 상주의'라 부르기도 한다. 빛에 대한 관심을 공유한다는 점에서는 같지 만, 낭만적 추구와 과학적 추구 사이에는 현격한 입장 차이와 단절이 존

재할 수밖에 없다. 바로 이 단절을 통해 쇠라는 기존의 인상주의를 극복
하려고 했다.

쇠라는 미셸 슈브뢸과 오그던 루드, 헬름홀츠의 이론을 기초로 자신
의 색채 이론을 정립했고, 특히 삼원색과 색채대비, 보색에 관심을 기울
여 공부했다. 이런 연구 성과를 적용해 들라크루아의 작품을 분석함으
로써 미술계 안팎의 큰 관심을 모으기도 했다. 이 같은 열정적인 탐구
끝에 나온 그의 독특한 조형 어법이 점묘법인 것이다. 이 스타일에 그는
'크로모루미나리즘chromo-luminarism, 색채광선주의'이라는, 매우 과학적인 느

조르주 쇠라 ।「그랑드자트섬의 일요일 오후」। 캔버스에 유채 । 206×305cm । 1884~86년 । 시카고아트인스티튜트 쇠라의
꼼꼼한 관찰력은 다양한 군상의 표현에서도 잘 나타난다. 앉아서 쉬는 사람, 담배 피우는 사람, 꽃을 따다 향기를 맡는 사람,
수를 놓는 사람, 나팔을 부는 사람, 뛰어노는 어린이, 낚시를 하는 사람, 노를 젓는 사람, 순찰을 도는 경찰 등 다양한 사람들
이 보인다. 화면 전경 오른쪽에 그려진 부부는 심지어 애완용 원숭이를 데리고 산책을 나왔다.

낌을 풍기는 이름을 붙이기도 했다. 어쨌거나 과학자처럼 집요하게 빛을 관찰하고 탐구함으로써 쇠라는 매우 개성적인 조형 세계를 열었고, 마침내 현대미술의 중요한 선구자 가운데 한 사람이 되었다.

「그랑드자트섬의 일요일 오후」는 쇠라의 성취를 잘 보여주는 작품이다. 그랑드자트섬은 센강에 있는데, 쇠라는 이 섬에 자주 들러서 놀러 온 사람들을 관찰하기를 좋아했다. 물론 그가 더욱 중시한 것은 빛에 대한 관찰이었다. 이 관찰로 창안한 점묘법을 구사해 그랑드자트섬의 어느 일요일 오후를 빛에 대한 영원한 찬가로 만들었다. 점점이 찍힌 작은 색채들이 서로 어우러져 전체적으로 매우 신선하고 깨끗한 빛의 잔치를 벌이고 있다. 평범한 일상의 한순간이 장중하고 영구적인 기념비로 남은 듯한 모습이다.

이처럼 관찰은 대상을 발견하고 본질을 이해하는 행위임과 동시에 나 자신의 잠재력을 확인하고 숙성시키는 행위다. 관찰이 깊어질수록 주체는 가장 주체다운 혁신을 실현할 수 있는 것이다.

무의식은
창조적인
해법을
제시한다

**: 초현실주의와
무의식**

이성과 의식의 체계로부터 일탈한 초현실주의 미술

화가들은 창작 활동을 하면서 '머리'가 생각만큼 유능하지 못하다는 사실에 곧잘 좌절한다. 기억을 하건 계산을 하건 일상에서는 그리도 유용한 머리가 그림을 그릴 때는 창조 과정에 오히려 걸림돌이 될 때가 많다. 그래서 미술가들, 특히 현대미술가들은 아예 이성이나 의식의 체계로부터 일탈해 파괴적이고 해체적인 작품을 많이 제작했다. 대표적인 것이 초현실주의 미술이다.

유럽 문명이 큰 위기에 처했던 제1차세계대전과 제2차세계대전 사이에 생겨난 데서 알 수 있듯, 초현실주의는 계몽주의 이래 계속되어온 서양의 합리주의를 배격하고 우리 내면의 저 깊은 심연, 곧 무의식으로부터 창조의 영감을 길어올린 미술이다. 르네 마그리트René Magritte, 살바도르 달리Salvador Dali, 막스 에른스트, 앙드레 마송André Masson, 후안 미로Joan

Miró, 이브 탕기Yves Tanguy 등 대표적인 초현실주의 미술가들의 작품을 보노라면 마치 꿈속으로 들어가 몽롱하고 초월적인 시공간을 체험하는 듯하다.

이렇게 표현하기 위해 초현실주의 화가들은 이성과 의식의 통제로부터 벗어난 다양한 조형 기법을 개발했는데, 대표적인 것이 오토마티슴automatisme과 데페이즈망dépaysement이다. 자동기술법自動記述法으로 번역되는 오토마티슴은 무의식적 상태에서 손이 가는 대로 즉흥적으로 형상을 만드는 기법을 말한다. '이성에 의한 일체의 통제 없이, 또 미학적·윤리적인 일체의 선입관 없이 행하는 사고思考의 진실을 기록하는' 초현실주의 정신에 따라 무의식의 힘을 최대한 활용한 표현법이다.

이 기법에 따라 제작된 그림으로는 앙드레 마송의 드로잉들이 특히 유명하다. 그의 「오토매틱 드로잉」을 보면, 도대체 무엇을 그렸는지 알 수 없는 선들이 정신없이 화면을 휘젓고 있다. 얼핏 사람의 손 같은 형상이 보이지만, 그게 왜 거기에서 나오는지 도통 맥락을 알 수 없다. 그저 물결처럼 유동하는 선들 사이에서 나타났다가 사라지는 포말 같은 인상을 준다.

그런데 무의식 상태에서 그린다는 게 말이 쉽지 무작정 붓을 휘두른다고 되는 게 아니다. 막상 붓을 잡으면 화가는 저도 모르게 화면의 구성이나 조화 따위를 의식하게 된다. 그렇게 의식이 작동하기 시작하면 온전한 오토마티슴을 구현하기가 어렵다. 그래서 마송은 머릿속 의식이 그림을 통제하지 못하도록 나름의 극단적인 방법까지 동원했다. 잠을 자지 않고 밥도 먹지 않고 거기에 약까지 먹어 정신이 혼미한 상태에서 그린 것이다. 그렇게 그리다보면 자신이 진짜 무얼 했는지 모를 지경이 된다고 한다. 나중에 의식이 온전히 돌아왔을 때는 작가 자신이 보아도 낯

앙드레 마송 ㅣ「오토매틱 드로잉」ㅣ 종이에 잉크 ㅣ 23.5×20.6cm ㅣ 1924년 ㅣ 뉴욕 현대미술관

설고 새로운 그림이 눈앞에 놓여 있게 되는 것이다.

　마송처럼 극단적인 형식은 아니지만, 호안 미로와 이브 탕기도 오토마
티슴을 적극적으로 추구한 미술가들이다. 오토마티슴의 성격으로 보아
마송의 그림처럼 미로와 탕기의 그림도 추상의 형식으로 귀결된 것이
지극히 당연해 보인다.

이브 탕기 ㅣ「불분명한 가분성」ㅣ캔버스에 유채 ㅣ 101.6×88.9cm ㅣ 1942년 ㅣ 버팔로 올브라이트녹스미술관 달나라에 가면 이런 풍경을 볼 수 있을까. 무척 낯설지만 그래도 어딘가에 존재할 것 같은 세계의 풍경이다. 공식 미술교육을 받지 않은 탕기는 우연히 조르조 데 키리코의 몽환적인 그림을 접한 후 화가의 길을 가겠다고 마음먹었다. 이성을 뛰어넘는 미스터리한 세계에 대한 그의 관심은 고국 프랑스에 있을 때뿐 아니라 제2차세계대전 중에 미국으로 건너간 뒤에도 계속 이어졌다. 초현실주의 미술의 발전에 크게 기여한 그의 예술은 미국의 전위예술가들에게 많은 영향을 끼쳤다.

탕기의 그림 「불분명한 가분성可分性」을 보자. 이 그림 역시 도대체 무엇을 그렸는지 파악이 안 된다. 끝없이 펼쳐진 사막 같은 공간에 정체를 알 수 없는 사물들이 기묘한 형태를 이루고 있다. 이 공간 안에는 생명체가 있는 것일까, 없는 것일까. 이들은 스스로 이런 형태를 이룬 것일까, 아니면 누군가 이렇게 만들어놓고 사라진 것일까. 우리의 의식 아래 심연으로 들어가면 이런 신비한 공간과 비일상적인 사물들이 존재할 것만 같다. 초현실주의의 세계는 이렇듯 끝없이 우리의 의식을 흔들어 무한한 상상의 세계로 빠져들게 한다.

이질적인 상황을 야기하는 데페이즈망

이번에는 데페이즈망에 대해 알아보자. 데페이즈망 역시 초현실주의자들이 매우 선호한 기법이다. 데페이즈망은 흔히 전치轉置로 번역된다. 그러니까 무언가의 위치나 맥락을 바꾸는 것이다. 데페이즈망은 특정한 대상을 상식의 맥락에서 떼어내 이질적인 상황에 배치함으로써 기이하고 낯선 장면을 빚어낸다. 초현실주의 문학의 선구자 로트레아몽의 시에 "재봉틀과 양산이 해부대에서 만나듯이 아름다운"이라는 표현이 있는데, 전형적인 데페이즈망적 표현이다. 해부대 위에 재봉틀과 양산이 놓여 있다는 사실이 통념에 맞지 않지만, 바로 그런 기이함으로 인해 이를 본 관객은 고정관념에서 벗어나 새로운 상상의 세계로 빠져들게 된다.

데페이즈망을 가장 잘 활용한 화가로는 르네 마그리트와 살바도르 달리가 꼽힌다. 대중에게 인기가 높은 두 사람은 앞서의 화가들과 달리 대상을 사실적으로 그리는 구상화가다. 그런데 두 사람이 데페이즈망에 의

지해 그린 화포 위의 세상은 구상적이기는 해도 기이하고 불가사의한 현상으로 가득 차 있다. 이를테면 바다 위 공중에 커다란 바위가 떠 있거나(「피레네의 성」), 해변에 상체는 물고기인데 하체는 여인인 존재가 누워 있는(「집단적 창안」) 마그리트의 그림과, 시계들이 흐물흐물하게 축 늘어져 있기도 하고(「기억의 지속」) 여인의 몸이 사람의 얼굴이 되기도 하는(「겁탈」) 달리의 그림이 그런 그림이다. 그야말로 해부대 위에서 재봉틀과 양산이 만난 것처럼 기묘한 그림들이다.

이 가운데 달리의 「기억의 지속」은 대중적으로도 널리 알려진 작품이다. 그만큼 매우 강렬한 인상을 주는 그림이다. 달리는 해변이 보이는 광활한 풍경 속에 나뭇가지가 박힌 상자를 그려놓고 흐물흐물한 시계들을 빈대떡처럼 여기저기 툭툭 던져놓고 길게 늘어놓았다. 시간은 정확성이 생명이다. 시간만큼 정확하고 냉정한 것은 없다. 흐물흐물 흘러내리는 시계는 시간의 정확성에 대한 의심과 회의를 불러온다. 시간의 정확성이 상실된 공간에서는 공간의 체계 또한 우리가 아는 것과는 다른 양상으로 펼쳐질 수밖에 없다. 시공간은 함께 맞물려 있기 때문이다. 그런 만큼 이 그림이 보여주는 시공간은 우리의 의식을 초월해 존재하는 또다른 차원의 시공간임을 암시한다. 달리는 데페이즈망으로 그린 이 흐물흐물한 시계들을 통해 우리가 아는 세계와는 전혀 다른 세계가 우리 의식 너머 어딘가에 존재한다는 사실을 이렇듯 흥미롭게 보여주고 있다.

초현실주의 미술가들은 어떤 식으로 사고를 하기에 이처럼 기이하고도 흥미로운 세상을 창조하게 되었을까. 여기서 달리가 애용한 아이디어 창출법 하나를 알아보자. 달리는 낮잠을 자다 갑자기 깨어나는 방법으로 무의식을 창작에 활용했다. 달리는 의자에 앉아 낮잠을 자곤 했는데, 잠들기 전, 한 손에 반드시 숟갈을 들었다. 바닥에는 금속 쟁반을 가져

다놓았다. 잠이 들면 손에서 힘이 빠지니 숟갈이 쟁반으로 떨어진다. 그
러면 요란한 소리가 나고 달리는 놀라서 잠에서 깨어나게 된다. 그때 연
필을 집어 들고는 방금 꾼 꿈 속의 이미지들을 재빨리 스케치했다. 이런
방식으로 달리는 누구도 생각하지 못했던 독특한 상상의 세계를 창조했
다. 「기억의 지속」도 사실은 달리가 흐물흐물 잘 녹아내리는 카망베르치
즈 꿈을 꾸고 그린 것이라고 한다.

　　초현실주의 미술에 관심이 많은 미국의 창의력 컨설턴트 마이클 미칼

살바도르 달리 l 「기억의 지속」l 캔버스에 유채 l 24×33cm l 1931년 l 뉴욕 현대미술관　시계가 카망베르치즈 혹은
파이나 피자처럼 그려져 있는 데서 시간의 중요한 속성을 하나 떠올리게 된다. 바로 먹어치우는 것이다. 시간은 세
상의 모든 것을 끝없이 먹어치운다. 시간이 흐르면 모든 것은 쇠하고 사라진다. 그처럼 우리와 우리 주변의 모든 것
이 시간의 흐름과 함께 덧없이 사라진다.

필리프 홀스먼 | 「달리 아토미쿠스」 | 1948년　일상적인 공간에서 초현실적인 분위기를 자아내기 위해 스물여덟 차례나 고양이를 던지고 물을 뿌린 끝에 만들어낸 사진이다.

코Michael Michalko는 달리의 이 아이디어 창출법에 감명을 받아 사업가들에게 이 기법을 그대로 활용해보라고 권했다. 그의 조언을 받은 한 장례식장 경영자는 달리의 방식대로 잠자던 중간에 깨어 꿈을 기록했는데, 어느 날 꿈에 사람들이 커피를 마시며 담소하는 장면과 잡화점을 보았다고 한다. 꿈을 기록하던 그는 자신의 증조할아버지가 잡화점을 운영했고, 동네 사람들이 그곳에서 커피를 즐겨 마셨으며, 잡화점 한쪽에 만든 장례식장이 성장해 지금껏 4대째 가업으로 이어져 내려왔다는 사실을 떠올리게 되었다. 이 기억의 환기는 그로 하여금 장례식장에 커피 코너를 만들게 했고 스타벅스 커피점이 장례식장 부속 시설로 들어섰다. 지금은 스타벅스 외에 사업가들이 만나는 공간, 관람실, 예배당 등이 어우

러져 그의 장례식장은 삶과 죽음이 평화롭게 교차하는 곳, 즉 '삶과 죽음이 다르지 않음生死—如'을 실존적으로 체험하는 곳이 되었다. 장례식장의 커피숍에서 커피 한 잔을 마시면서 사람들은 고인을 회고하고 또 자신의 삶을 돌아보며 인생의 의미를 평화롭게 숙고해보는 시간을 갖게된 것이다. 그의 장례식장은 그만큼 '인기 장례식장'이 되었다고 한다.

레스토랑을 경영하는 또다른 경영자 역시 미칼코의 충고대로 잠자던 중간에 깨어 꿈을 기록했는데, 한 번은 꿈에서 네온사인으로 번쩍이는 아이스크림, 감자칩, 피클 등의 이미지를 보았다고 한다. 이에 영감을 받아 식당 밖에 갖가지 음식 이미지의 네온사인을 설치하고는 특정한 날짜나 시간에 방문하는 손님에게 그중 하나를 무료 아이템으로 주었다. 그러니까 월요일에는 무료 피클을, 화요일 오후 2~4시에는 무료 아이스크림을, 수요일 저녁에는 무료 커피를, 금요일 아침에는 무료 스위트롤을, 토요일 저녁 6~8시에는 무료 샐러드를 주는 식이었다. 워낙 복잡하게 구성되어 있다보니 손님들은 식당에 들어올 때까지 무엇이 그날, 그 시간의 무료 서비스 품목인지 몰라 궁금해했고, 그만큼 호기심이 많고 해프닝을 좋아하는 손님들의 발길을 많이 잡아 끌 수 있었다.

문제의 복잡성과 장단점을 의식보다 더 잘 파악하는 무의식

이처럼 무의식의 힘을 빌리면 우리의 일상과 비즈니스에서 창의적이고 혁신적인 결정을 하는 데 큰 도움을 받을 수 있다. 미국 노스웨스턴대학 켈로그경영대학원의 로란 노드그렌 교수와 네덜란드 라드바우드대학의 압 데익스테르하위스 교수는 이 주제를 파고들어 '무의식적 사고론

Unconscious Thought Theory'이라는 이론을 세웠다. 이 이론에 따르면, 무의식 덕분에 우리는 보다 유익한 선택을 하고 문제를 보다 효과적으로 풀게 된다고 한다.

두 교수는 사람들에게 정보를 주고 선택이나 결정을 하게 하는 다양한 실험을 했는데, 일례로 네 채의 아파트에 대한 정보를 주고 가장 좋은 아파트를 고르게 하는 식이었다. 이들은 피실험자를 많은 정보와 이에 대해 연구할 충분한 시간을 준 그룹과, 같은 정보를 주지만 짧은 시간을 준 그룹, 그리고 충분한 정보와 시간을 주지만 결정하기 전에 주의를 딴 데로 돌리게 한 그룹으로 나눴다. 첫째 그룹은 시간이 충분한 만큼 대부분 분석을 시도했다. 둘째 그룹은 시간이 없다보니 어쩔 수 없이 즉흥적인 선택을 했다. 당연히 첫째 그룹이 둘째 그룹보다 평균적으로 더 좋은 선택을 했다. 그런데 평균 성적이 가장 좋은 그룹은 이 첫째 그룹이 아니라 셋째 그룹이었다. 왜일까? 이들은 주의를 딴 데로 돌리게 된 탓에 '무의식이 판단 과정에 개입하는 이점'이 있었기 때문이다.

이처럼 의식의 결정 과정에 무의식이 개입하면 보다 좋은 선택이나 결정을 하게 된다. 그래서 두 교수는 기업이 회의나 의사결정을 할 때 가능하면 두 단계로 나눠서 하라고 조언한다. 정보를 모으고 분석하며 토론하는 과정이 하나이고, 이에 대해 최종 결정을 내리는 과정이 다른 하나다. 둘은 분리되는 게 좋다. 그러니까 그사이에 산책을 하거나 낮잠을 자거나 다른 활동을 해 주의를 돌림으로써 무의식이 개입하도록 하라는 것이다. 바람직한 것은, 충분히 회의를 하고 다음날 아침에 다시 모여 결정을 해버리는 것이다. 의식이 문제로부터 벗어나면 무의식이 문제에 본격적으로 개입한다. 우리는 전혀 의식하지 못하지만 무의식이 문제와 관련된 사고의 '인큐베이팅'을 시작해 의식보다 더 양호하게 문제의 복잡성

과 장단점을 파악한다고 한다. 결국 최종적으로 보다 나은 결정이 이뤄지는 것이다.

물론 무의식이 모든 문제의 문을 따주는 만능열쇠는 아닐 것이다. 그러나 의식만을 동원하는 것보다는 의식과 무의식의 장점을 두루 활용할 수 있다면 분명 더 좋은 결정을 내릴 수 있을 것이다. 특히 창조적인 해결책이 필요할 때는 말이다. 초현실주의 미술은 그렇게 무의식이 창조와 혁신의 매우 중요한 동력임을 일깨워준 미술이다.

단순화는
의미의 핵심을
꿰뚫는
것이다

위대한 성공 신화의 대부분은 단순화의 신화

애플의 창업자 스티브 잡스는 '단순화의 화신'이라 할 만큼 단순화를 중시했다. 잡스의 전기를 쓴 애스펀 연구소의 CEO 월터 아이작슨은 잡스의 탁월함이 모든 것을 단순화할 줄 아는 그의 능력에서 나왔다고 보았다. 아이작슨은 잡스가 "버튼을 제거하여 장치를 단순화했고, 기능을 줄여 소프트웨어를 단순화했으며, 옵션을 없애 인터페이스를 단순화했다"며, 단순함을 향한 그의 애정이 선불교의 참선에서 영향을 받은 것이라고 말했다.

"단순하게 가자, 정말로 단순하게"를 늘 입에 달고 다닌 잡스는 제품 디자인뿐 아니라 회사의 운영방식과 홍보도 최대한 단순화하기를 원했다. 1983년 애스펀 디자인 컨퍼런스에서는 잡스 자신이 원하는 단순화의 목표가 "뉴욕의 현대미술관에 전시될 만한 수준"이라고 말했을 정도였다.

이런 잡스였기에 기존의 휴대전화들이 기능을 파악하기도 힘들고 미로를 헤매고 다니는 것처럼 느껴지자 아이폰을 구상했다.

초등학생부터 할머니까지 광범위하게 사용하는 휴대전화가 그에게는 복잡하고 불편한 허접쓰레기처럼 보였다. 게다가 카메라를 장착한 휴대전화의 등장으로 디지털 카메라 시장이 급속히 축소되는 것을 본 잡스는 2005년 당시 애플 수익의 45퍼센트를 차지하던 아이팟도 그런 운명을 맞으리라 우려했다. 잡스는 직접 휴대전화를 만들기로 결심하고 물리적인 버튼형 키패드를 떼어낸, 최초의 멀티터치 스크린을 장착한 휴대전화 아이폰을 출시했다. 아이작슨은 잡스가 팀원들과 함께 "세부 사항 하나하나에 몰두해서 회의를 거듭하며 다른 휴대전화들이 복잡하게 만든 것들을 단순화하는 방법을 파악해" 이 위대한 성공을 이뤘다고 상찬했다.

『무조건 심플』의 지은이 리처드 코치와 그레그 록우드는 비즈니스 분야에서 "거의 모든 위대한 성공 신화는 단순화의 신화"라고 단언했다. 코치와 록우드는 잡스뿐 아니라 포드 자동차 창립자 헨리 포드, 펭귄북스 창립자 앨런 레인, 맥도날드 창립자 맥도널드 형제와 레이 크룩, 보스턴 컨설팅 그룹 창립자 브루스 헨더슨, 아마존의 설립자 제프 베이조스, 이베이의 창립자 피에르 오미디야 등 헤아릴 수 없이 많은 기업가들이 단순화로 남다른 성공을 거두었을 뿐 아니라 사회 전반에 큰 영향을 끼쳤다고 말한다.

일례로 포드는 기존 제품을 재설계해 단순한 표준 모델 하나만을 만듦으로써 자동차의 가격을 매우 저렴하게 '단순화'했다. 이로 인해 "1920년 포드사의 자동차 판매량은 1905년과 1906년에 비해 무려 781배나 증가했다". 수많은 사람들이 자동차를 소유할 수 있게 되었고, '자동차

의 민주화'가 이뤄졌다. 당시 "포드사의 자동차 색깔이 죄다 검정인 이유가 조립라인의 속도를 따라잡을 만큼 빨리 마르는 페인트가 일본산 검정 페인트밖에 없어서"였을 정도로 포드사는 싼 값에 대량생산하는 체제를 가동했고, 이 단순화의 노력은 엄청난 보상을 가져다주었다.

맥도날드 역시 메뉴의 다양성을 포기하고 재료 공급과 식당 운영, 음식 조리와 제공 과정을 극도로 단순화함으로써 큰 성공을 거두었다. 그로 인해 맥도날드는 패스트푸드 식당이라는 개념을 최초로 보편화한 기업이 되었다. 맥도날드의 방식은 이후 햄버거뿐 아니라, 치킨, 피자 등의 전문점이 패스트푸드 식당으로 급성장하는 데 중요한 본보기가 되어주었다. 단순화는 본질적으로 가장 기본적인 원칙으로 돌아가는 것이다. 물리학자이자 발명가인 미첼 윌슨은 과학적인 이해력도 단순화에 대한 감수성에 있다고 지적했다. 사람들은 흔히 복잡하게 사고할 줄 알고 복잡한 것들을 이해하는 능력이 뛰어나야 위대한 과학자가 될 수 있다고 생각한다. 그러나 이는 큰 오해이며, 오히려 그 반대라고 윌슨은 말한다. "가장 복잡한 것처럼 보이는 무엇을 간과해서 한순간에 그 저변에 깔려 있는 단순성을 파악해내는 능력"이야말로 위대한 과학자를 만드는 힘이라는 것이다.

"현상은 복잡하지만 법칙은 단순하다"

미술은 단순화의 중요성에 대해 많은 것을 일깨워주는 예술이다. 특히 추상미술은 단순화의 힘과 가치에 대해 매우 강력하고도 선명한 메시지를 전해준다. 추상미술을 뜻하는 영어 '앱스트랙트 아트 abstract art'의 앱

스트랙트가 '추출하다'는 뜻이라는 데서 알 수 있듯 추상미술은 대상으로부터 다른 것들은 다 사상하고 정수 혹은 중요한 특질을 뽑아내어 표현하는 미술이다. 한마디로 지극한 단순성을 추구하는 예술이다.

미술사에서 추상미술이 본격적으로 대두된 것은 20세기 초의 일이나, 인간이 추상 이미지를 조형의 형식으로 표현한 것 자체는 아주 오래되었다. 기원전 3만9000년경 스페인의 엘 카시티요 동굴에 그려진 붉은 원판 무늬처럼 선사시대의 동굴벽화에서도 찾아볼 수 있고, 암흑기(기원전 900~700년) 그리스의 도기화처럼 기하학적 무늬로 장식된 고대의 도기에서도 찾아볼 수 있다.

이처럼 디자인이나 장식 요소로서 추상 무늬가 오래도록 사용되었지만, 순수미술로서 추상화가 본격적으로 등장한 것은 지금으로부터 불과 100여 년 전의 일이다. 미술, 특히 르네상스 이후의 서양미술은 사실의 재현을 중시해 그 특질을 고도로 발달시켰다. 그러던 서양미술이 19세기 낭만주의와 인상주의를 거치면서 형상이 풀어지기 시작했고, 20세기에 들어 표현주의, 입체주의를 거친 뒤에는 마침내 순수한 추상회화의 세계를 열어가기 시작한 것이다.

추상미술이 대상에서 특정한 요소를 추출해 집중적으로 표현하는 미술이라는 사실은 20세기 추상화의 선구 피터르 몬드리안Pieter Mondriaan의 나무 그림들에서 생생히 확인할 수 있다. 그가 1909년에 제작한 「저녁, 붉은 나무」를 보면 나무의 형태가 꽤 사실적으로 그려져 있다. 그러나 1911년에 그린 「회색 나무」에 이르면 그보다는 훨씬 단순화된 표현이 나타나고, 1912년, 「꽃 피는 사과나무」에서는 전체적으로 상당히 추상화된 형태를 보게 된다. 이 단계에서 좀더 나아가면 예의 수직선과 수평선, 사각형의 색면으로 이뤄진 엄격한 기하학적 추상이 나타난다. 이

피터르 몬드리안 ｜「저녁, 붉은 나무」｜ 캔버스에 유채 ｜ 70×99cm ｜ 1908~10년 ｜ 헤이그미술관　형태는 꽤 사실적으로 묘사되어 있지만, 색채는 단순하고 원색적이다. 구상에서 추상으로 넘어가는 다리 역할을 하는 그림이라 하겠다.

피터르 몬드리안 ｜「회색 나무」｜ 캔버스에 유채 ｜ 78.5×107.5cm ｜ 1911년 ｜ 헤이그미술관　선과 형태가 매우 추상화되어 있다. 그럼에도 나무의 존재감을 뚜렷이 느낄 수 있다.

피터르 몬드리안 | 「꽃 피는 사과나무」 | 캔버스에 유채 | 78.5×107.5cm | 1912년 | 헤이그미술관　색이 상당히 투명해지고 나무의 배치는 이제 부차적인 것이 되었다. 검은 선들이 추상적인 망조직을 이뤄 사물과 공간이 동등한 구성 요소가 되어가고 있다. 완전한 추상화의 직전 단계까지 왔다.

렇게 대상을 지속적으로 단순화함으로써 몬드리안은 세계의 가장 근원적인 형상을 우리에게 보여주었다. 몬드리안은 자신이 표현하고자 한 것에 대해 이렇게 말했다.

　　자연은 그토록 활기 있게 끝없이 변하지만 근본적으로는 절대적인 규칙에 의해서 움직인다.

　　　　　　_장뤽 다발, 『추상미술의 역사』(홍승혜 옮김, 미진사, 1990)

추상미술과 단순화

피터르 몬드리안 | 「빨강, 파랑, 노랑이 있는 구성」 | 캔버스에 유채 | 46×46cm | 1929년 | 취리히미술관
사물들의 형태와 색채를 단순하게, 더 단순하게, 자꾸 생략하고 함축해가다보면 결국 남는 것은 수직선
과 수평선 그리고 빨강, 노랑, 파랑 삼원색뿐이다. 몬드리안은 바로 이 단출하고도 근원적인 조형 요소
로 우주에 내재하는 모든 잠재적 조화를 다 표현했다.

세상에는 헤아릴 수 없이 많은 사물이 있다. 종류도 많고, 종류가 같
더라도 다양한 차이가 있다. 이런 인상으로 인해 우리는 세상이 무척 복
잡하다고 생각한다. 몬드리안은 세상의 그런 겉모습만을 표현하고 싶지
않았다. 겉으로 드러난 것을 넘어 근원적인 형상을 표현하고 싶었다. 몬
드리안이 보기에 자연은 매우 단순하고 분명한 원리를 따르는 세계였다.
아무리 복잡하고 제각기 달라 보여도 사물들 안에는 보편적인 질서와
규칙이 있고, 질서와 규칙은 매우 단순한 원리로 수렴되는 것이었다. 그

러므로 화가로서 표현해야 할 것은 복잡해 보이는 겉모습이 아니라 그 안에 숨어 있는 단순하고도 절대적인 규칙이었다. 몬드리안의 이런 시각은 물리학자 리처드 파인먼이 공유하는 것이기도 했다. 파인먼은 제아무리 복잡해 보이는 현상도 그 근본 법칙은 단순하다며, "버릴 게 무엇인지 알아내라"고 말했다.

인간의 가장 근원적인 감정을 표현하려 한 로스코

몬드리안과는 달리 기하학적인 추상이 아니라 서정적인 색면 추상으로 추상미술의 정수를 보여준 화가가 있다. 러시아 출신의 유대계 미국인 화가 마크 로스코Mark Rothko이다. 로스코의 그림은 몬드리안의 그림처럼 사각형이 주축이다. 물론 몬드리안이 애초부터 사각형을 표현하려고 했던 것은 아니었다. 사물과 공간을 단순화해 표현하다보니 수직선과 수평선만 사용하게 되었고, 이것이 겹쳐져 다양한 크기의 사각형이 나오게 되었다. 반면 로스코는 아예 선을 사용하지 않고 색면 위주로 화면을 구성했는데, 이 구성이 대체로 두세 개의 사각형으로 귀결되곤 했다. 다만 로스코의 사각형은 엄격한 기하학적 사각형의 꼴을 이루고 있지 않다. 경계가 불분명해 어렴풋이 느끼게 되는 사각형이다. 형태 자체를 하나의 면으로 최대한 단순화함으로써 색채의 뉘앙스가 풍부히 살아나도록 하다보니 어렴풋한 사각형 면들로 귀착되었다 하겠다.

1949년경부터 나타나는 로스코의 이런 추상화들은 단순한 구성을 반복하고 있음에도 매우 풍부하고 다양한 느낌을 준다. 세상의 복잡한 형상들이 몇 개의 흐릿한 사각형으로 단순화되었음에도 불구하고 뉘앙

마크 로스코 I 「No. 14, 1960」 I 캔버스에 유채 I 290.8×268.3cm I 1960년 I 샌프란시스코 현대미술관 풍부한 뉘 앙스와 울림이 있는 로스코의 그림은 가만히 바라보고 있으며 한 편의 시처럼 다가온다. 좀더 시간을 두고 음미하 면 시적인 지향을 넘어 무언가 절대적인 것을 갈구하는 혼처럼 느껴진다. 그의 그림은 그렇게 끝없이 가장 깊은 심 연, 가장 순수한 본질로 회귀한다.

스의 풍부함과 다양함은 어떤 그림보다 뛰어나다는 인상을 준다. 이는 고요한 동굴 속에서 물 한 방울 떨어지는 소리를 듣는 것과 비슷한 경험 이라 하겠다. 아무 소리도 들리지 않는 적막한 곳에서는 아주 작은 소리 조차 우주가 운행하는 소리만큼 크게 들릴 수 있다. 추상화가 주는 묘 미가 바로 이런 데 있다. 많은 것을 포기하고 하나에 집중함으로써 그것 의 가치가 얼마나 큰지 확인하게 하는 것이다.

복잡한 표현과 기법이 사라진 로스코의 그림은 그만큼 아주 순수하 고 단순한 조형 요소, 곧 색채와 색조, 비례, 크기 등에 집중함으로써 그 것들이 자아내는 풍부한 정서적 울림에 사로잡히게 한다. 이렇게 그의 예술에 사로잡히다보면 자신도 모르게 일종의 황홀경이나 비장미, 숭고 함 같은 것을 느끼게 된다. 인간이나 풍경 같은 형상이 전혀 등장하지 않음에도 불구하고 진한 '휴먼 드라마'의 감동을 느낄 수 있다. 사실 이 는 로스코가 애초부터 의도한 것이다. 로스코는 사람들이 예술을 통해 자신의 내면 저 깊은 곳에 있는 숭고와 장엄을 느끼기를 원했다. 이를 위해 세계의 모든 형상과 형태를 다 해체해버리고 단순한 색면만 드러낸 것이다. 이와 관련해 로스코는 이렇게 말했다.

> "나는 색과 형태의 관계나 다른 것에는 관심이 없다. 오로지 비
> 극, 황홀, 운명 등 인간의 근원적인 감정을 표현하는 데 관심이
> 있다."

> "내 그림 앞에서 우는 사람은 내가 그것을 그릴 때 느낀 것과 같
> 은 종교적 경험을 하는 것이다."

이브 클랭Yves Klein ┃「IKB 191」 ┃ 나무·캔버스에 염료와 합성수지 ┃ 65.5×49cm ┃ 1962년 ┃ 개인 소장 클랭은 자신만의 독특한 푸른색을 만들어 그 색으로 화포를 덮어버리곤 했다. 심지어는 조각과 사물도 이 색으로 뒤덮곤 했다. 그의 푸른색은 하늘을 연상시킨다. 하늘은 공(空)을 떠올리게 한다. 그렇게 클랭의 예술은 모든 것을 덜어버린 공, 곧 비움을 지향했다.

미국 워싱턴 D.C.의 국립미술관이 실시한 설문조사에서 '미술작품을 보고 눈물을 흘려본 적이 있는가?'라는 질문을 던졌을 때, 그렇다고 답한 사람의 70퍼센트가 로스코의 작품을 보고 눈물을 흘린 사람들이라고 한다.

로스코의 그림은 단순화가 본질에 이르는 가장 빠르고 분명한 길임을 잘 보여준다. 로스코뿐 아니라 뛰어난 추상화가들이 바로 그런 사실을 드러내 보여주었다. 단순화는 곧 버림이다. 추상미술이 절대빈곤이 사라지기 시작한 서유럽에서 꽃피어났다는 사실을 주목할 필요가 있다. 추상미술의 탄생과 전개는 산업화를 통해 절대빈곤에서 벗어난 인류가 마침내 '버림의 미학'에 의지해 '다다익선'이 아니라 '소소익선少少益善'의 가치를 내면화하고 확산시켜나가는 모습을 보여주는 것이라 할 수 있다. 이 '소소익선'의 시대정신은 앞에서도 보았듯 이제 많은 분야에서 중요한 화두가 되었다. 산업 쪽에서는 노트북이나 텔레비전의 중량 혹은 두께를 더 줄이기 위한 기업들의 경쟁이 치열하고, 생활방식 쪽에서는 불필요한 가재도구를 버리고 최소한의 물건으로 생활하는 미니멀 라이프에 사람들이 점점 더 매료되고 있다.

이런 버림의 미학, 소소익선의 미학이 추상 미학의 본령이라면, 사실 오늘날 적지 않은 사람들이 '삶의 추상화抽象化' 혹은 '일상의 추상화' 물결에 동참하고 있다고 할 수 있다. 삶을 추상화한다는 것은 결국 우리가 살아가는 세계의 복잡한 체계에 현혹되지 않고 번다한 변수들을 제거함으로써 자신에게 가장 소중한 핵심 의미를 찾는 행위라고 할 수 있다. 그런 점에서 추상미술은 우리에게 늘 불필요한 삶의 무게를 덜라는 신호를 보내주는 현대의 나침반 같은 예술이라 하겠다.

나를
창조자로
만들어주는
미술 감상

: 슬로 아트

'슬로 아트 데이'의 탄생

근래 미술의 혁신은 창작뿐 아니라 감상의 영역에서도 일어나고 있다. 미술 감상 분야에서 최근에 생겨난 중요한 혁신 가운데 하나가 '슬로 아트 운동Slow Art Movement'이다. 슬로 아트 운동은 미국의 컨설팅 회사 '크리에이티브 굿Creative Good'의 CEO 필 테리가 2008년 고안했다. 필 테리는 뉴욕의 유대인박물관에서 한스 호프만과 잭슨 폴록의 추상화 두 점을 몇 시간 동안 넋이 빠진 듯 보다가 이 운동을 생각해냈다고 한다.

대부분의 관람객은 미술관에 내걸린 작품들을 진득하게 보지 않는다. 2001년 부부 교육학자인 제프리 스미스와 리사 스미스가 뉴욕의 메트로폴리탄미술관에서 여섯 점의 걸작을 대상으로 한 감상 실태 조사에 따르면, 작품 한 점당 감상 시간은 평균 27.2초(중간치 17초)였다. '소셜 미디어'의 시대에는 27.2초도 긴 시간이 아니냐고 할 수도 있겠지만, 미술

작품을 감상하는 데 불과 30초 미만의 시간을 쓴다는 것은 관람객 대부분이 제대로 된 감상을 하지 못하고 있음을 의미한다.

필 테리는 미술 감상의 무한한 가치를 사람들이 충분히 깨치기를 바라는 마음에서 2009년 뜻을 같이하는 열여섯 곳의 미술관과 함께 '슬로 아트 데이Slow Art Day' 행사를 공식적으로 출범시켰다. 매년 하루를 정해 진행되는 이 슬로 아트 데이 행사에서는 취지에 동의한 관객들이 자원봉사자의 인솔 아래 다섯 작품을 한 점당 10분 이상씩 모두 한 시간가량 감상하게 된다. 감상을 마친 관람객들은 삼삼오오 모여 점심을 함께하며 자신의 감상에 대해 서로 이야기를 주고받는다.

이런 형식의 감상을 할 때 중요한 전제는 미술관 쪽에서 사전에 작품에 대한 배경 지식이나 정보를 전혀 주지 않는다는 것이다. 관객은 오로

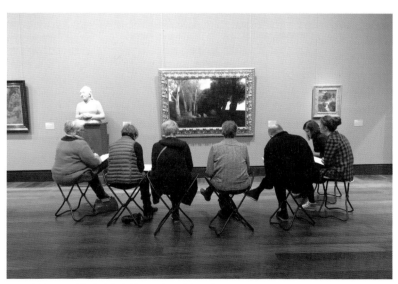

2017년 함부르크미술관에서 열린 '슬로 아트 데이'에 참여한 감상자들이 휴대용 의자에 앉아 편안한 자세로 작품을 진득하게 감상하고 있다. 이들이 보고 있는 그림은 아르놀트 뵈클린의 「신성한 숲」.

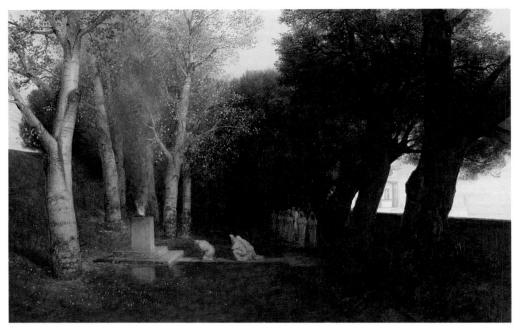

아르놀트 뵈클린Arnold Böcklin ㅣ 「신성한 숲」ㅣ 나무에 유채 ㅣ 100×150cm ㅣ 1886년 ㅣ 함부르크미술관 슬로 아트 운동 차원에서 보자면, 이 그림을 어떤 식으로 해석하든 그것은 관객의 몫이다. 아무런 사전 이해 없이도 미술작품에는 모두가 보편적으로 느끼는 부분이 있다. 이 그림에서는 아마도 음울하고 쓸쓸한 정서일 것이다. 이런 부분을 공유하며 이야기를 나누다보면 개인적이고 개성적인 시각들이 '합종연횡'하면서 매우 창의적이고 흥미로운 해석이 나오게 된다. 이것이야말로 살이 되고 뼈가 되는 감상이라는 게 슬로 아트 운동의 시각이다. 참고로 뵈클린은 스위스 출신의 상징주의 화가다.

'슬로 아트 데이' 로고

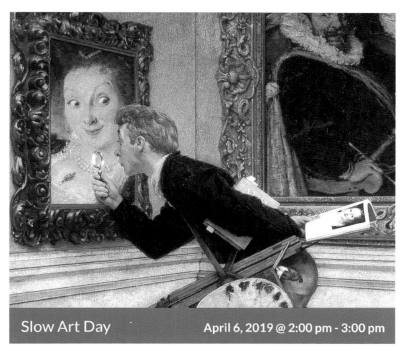

Slow Art Day April 6, 2019 @ 2:00 pm - 3:00 pm

미국 노먼록웰미술관 홈페이지의 2019년 슬로 아트 데이 홍보 화면

지 작품과 일대일로 마주해 직감만을 활용하며 작품에 몰입해 감상을 하게 된다. 이렇게 아무런 편견 없이 감상에 집중하노라면 자연스레 자신만의 시각과 관점에 기초해 주체적인 감상을 하게 된다. 창의적인 해석과 연상이 이어지고, 다른 관람객들과의 토론을 통해 갖가지 신선한 영감과 아이디어를 얻을 수 있다. 2019년을 기준으로 전 세계에서 모두 166곳의 미술관이 이 운동에 참여했다. 아쉬운 것은, 우리나라 미술관이 이 운동에 동참했다는 이야기를 아직 들어보지 못했다는 것이다.

어쨌거나 이 캠페인이 흥미로운 것은, 근래 지식 중심의 감상법이 만연한 가운데, 미술 감상의 본질인 '느낌 얻기'에 집중했다는 사실이다.

슬로 아트

에두아르 뷔야르Edouard Vuillard ㅣ「집 안의 헤셀 부인」ㅣ 판지에 유채 ㅣ 71.1×68.6cm ㅣ 1908년경 미국 휴스턴미술
관이 2018년 슬로 아트 데이의 감상 작품으로 선정했다.

최근 우리 사회에서도 미술관 방문과 미술 감상이 대중적으로 인기 있는 문화 활동이 되면서 다양한 방식으로 미술이 소비되고 있다. 반가운 일이 아닐 수 없다. 그러나 '아는 만큼 보인다'는 말이 여전히 위력을 지니고 있는 데서 알 수 있듯 미술을 지나치게 '앎의 대상'으로 국한해 보는 풍토가 강하지 않나 싶다. 미술 감상의 핵심은 아는 게 아니라 느끼는 것이다. 감상鑑賞은 무엇보다 감상感想, 마음속에서 일어나는 느낌이나 생각을 통해 이뤄진다. 자신만의 느낌을 갖는 것이 모든 예술 감상의 출발점이자 종착점이다. 앎은 이 느낌의 성장과 성숙을 위해 필요하지만, 그것이 우선일 수는 없다. 뿐만 아니라 때로는 앎에 대한 지나친 집착이 오히려 느낌의 생성을 방해할 수 있다. 그런 까닭에 미술 감상의 본령인 느낌의 생성을 위해 세계 여러 나라의 미술관들이 '슬로 아트 운동'에 동참하는 것이다.

우리를 삶의 주체로 세워주는 예술 활동

창조와 감상을 막론하고 예술 활동이 우리에게 중요한 것은 우리를 삶의 주체로 바로세워주는 힘이 있기 때문이다. 취미로 그림을 그리거나 미술 감상을 즐기는 사람들에게 왜 그런 예술 활동을 하느냐고 물으면 대부분 정서를 함양하기 위해서라고 한다. 맞는 말이다. 예술 활동은 우리의 정서를 함양해준다. 함양이란 '능력이나 품성을 길러 쌓거나 갖추는 일'을 말한다. 그러니까 예술 활동을 통해 정서를 보다 풍요롭고 아름차게 만들 수 있다. 그러나 예술 활동의 목표는 여기서 그치지 않는다. 그런 정서의 함양을 통해 우리가 진정한 삶의 주체로 바로 서는 것이 예

술 활동의 궁극적인 목표다.

살다보면 내 삶의 주체가 되지 못할 때가 많다. 내가 속한 직장이나 학교, 가족, 공동체, 사회 혹은 해당 집단의 구성원이 오히려 내 삶의 주체가 되고 나는 그들의 '노예'로 전락해 있을 때가 적지 않다. 혹은 나 스스로 돈이나 힘, 명성, 욕망 따위의 노예가 되어 주체성을 포기할 때가 많다. 예술 활동은 이렇듯 전도된 상태로부터 우리를 구하고 우리로 하여금 다시 삶의 주체로 서게 하는 데 진정한 목적이 있다.

예술작품을 창조하는 이도 감상하는 이도 모두 깊은 몰입을 경험한다. 깊은 몰입이 없이는 좋은 작품이 만들어질 수 없고 제대로 된 감상 또한 불가능하다. 몰입은 본질적으로 자신의 기원으로 돌아가는 행위다. 그럼으로써 진정으로 자신다워지는 것이다. 이것을 우리는 주체가 바로 서는 것이라고 말한다.

예술작품에 깊이 몰입하면 우리는 큰 감동을 받게 된다. 우리 안의 정서적 지체나 침체 상태를 깨는 매우 강렬한 내적 에너지가 발생하고, 마치 전기에 감전된 사람처럼 우리는 이 에너지에 온전히 휩싸이게 된다. 이로 인해 우리 자신과 우주가 하나 되는 느낌 혹은 내가 우주의 중심이 되어버린 듯한 느낌을 받는다. 영원과 찰나가 혼융되어 시간의 흐름조차 감지할 수 없는 경험을 하게 되는 것이다. 이렇게 강렬한 느낌을 갖게 될 때 주체가 누구인가? 바로 나 자신이다. 이렇게 충만한 느낌의 경험은 그 충만함만큼이나 생생히 주체를 되살려놓는다. 이처럼 우리는 예술 활동을 통해 우리의 주체를 바로 세울 수 있다.

바로 선 주체는 자기다운 시각으로 사물을 바라보고 자기다운 생각을 펼치게 된다. 오리지널한 시각, 오리지널한 생각을 갖게 되는 것이다. 이렇게 오리지널해질 때 창조는 결정적인 힘을 얻는다. 남들은 생각도

파블로 피카소 ㅣ「황소 머리」ㅣ 자전거 안장과
손잡이로 만든 것을 청동으로 주조 ㅣ 43.5×
33.5×19cm ㅣ 1942년 ㅣ 파리 피카소미술관

시도도 하지 않은 것들을 생각하고 시도해 자신만의 새로운 가치를 만들어내기 때문이다. 몰입과 몰입을 통한 자기 기원으로의 회귀, 그에 따른 자신만의 시각과 생각의 창출은 창조의 불가결한 요소다.

　피카소가 바로 그렇게 자신의 대표적인 조각작품 「황소 머리」를 제작했다. 제목 그대로 황소의 머리를 표현한 작품이다. 재미있는 것은 이 작품의 재료가 우리가 일상에서 흔히 보는 폐품이라는 사실이다. 무엇으로 만들었을까? 바로 자전거 안장과 손잡이로 만들었다. 자전거 안장과 손잡이를 붙여놓으니 그럴싸한 황소 머리의 형상이 되었다. 피카소는 어떻게 자전거 안장과 손잡이로 황소 머리를 만들 생각을 했을까?

　피카소는 어느 날, 고물상에 갔다. 고물 자전거가 여러 대 쌓인 모습

이 흥미를 끌었는지 자신도 모르게 이를 주시하게 되었다. 그렇게 자전거를 보는 데 몰입하기 시작했고 마침내 자전거가 소머리로 보이기 시작했다. 피카소는 스페인 사람이다. 스페인은 투우의 나라다. 피카소는 어릴 때부터 투우를 매우 좋아해 평생 투우 경기 관람을 즐겼다. 피카소는 고물 자전거가 쌓인 모습을 몰입해 보는 동안 자신의 기원, 곧 자신의 '오리진'으로 돌아가게 되었고, 자신만의 시각, 곧 '오리지널'한 시각으로 대상을 바라보게 되었다. 결국 남들은 보지 못한 황소 머리를 보게 된 것이다. 고물상에서 자전거 안장과 손잡이를 산 피카소는 둘을 합쳐 황소 머리를 만들었다. 이렇게 그의 대표적인 조각이 탄생했다. 창조는 바로 이런 몰입을 통해 자기만의 시각을 확보함으로써 이뤄진다. 슬로 아트 운동은 감상자들이 잠재적으로 가지고 있는 이런 능력을 회복하거나 강화하도록 돕기 위해 제안된 것이라 할 수 있다.

미술 감상은 능동적인 창조 행위

예술은 감상자를 주체로 세워준다. 일반적으로 사람들은 감상 활동을 수동적인 행위로 인식한다. 창조 활동과 대비되는 수용 행위이니 본질적으로 수동적인 행위라고 생각한다. 하지만 감상이 수동적인 행위라면 어떻게 감상자를 주체로 만들어줄 수 있겠는가. 감상은 결코 수동적인 수용 행위가 아니다. 능동적인 창조 행위다.

사람들이 예술 감상, 특히 미술 감상을 수동적인 행위라고 여기는 이유는 작품 감상이 창작자의 생각이나 느낌, 관련 지식을 전달받는 수용 행위라고 생각하기 때문이다. 이는 '아는 만큼 보인다'는 격언과도 관련

된 잘못된 선입견이다. '알지 못하면 보이지 않는다'는 생각은 감상자를 단순한 수용자로 만들어버린다. 알아야만 이해가 가능하고 그래야 느낄 수 있다고 생각하면 자연스레 관련 지식을 전달받는 데 급급하게 되고 감상자는 그만큼 수동적인 위치에 서게 된다. '슬로 아트 운동'이 생겨난 것은 이런 태도가 감상의 진정한 목적에 위배된다고 보았기 때문이다.

감상자는 이를테면 레고를 가지고 무언가를 만드는 아이와 같은 입장에 서 있는 존재다. 다만 감상자 손에 쥐어진 것은 조립도가 없는 레고다. 작품을 만든 창작자의 생각과 의도는 조립도가 아니라 이 레고의 형태와 조립 원리를 알리는 설명문이다. 감상자는 이 레고를 가지고 창작자의 조립 원리에 기초해 자신만의 작품을 만들어야 한다. 그것이 감상이라는 레고 조립의 진정한 목표다. 감상자는 자신만의 느낌을 토대로 작품에 고유한 해석과 상상을 더하도록 격려를 받으며 이 과정에서 창작자 못지않은 주체적인 정신의 탐험자가 된다. 감상은 이처럼 순전한 주체로 서기 위한 창조 행위인 것이다.

어떤 미술작품이든 관련 정보를 완벽하게 다 전해주지는 않는다. 설령 어떤 작품의 창작 배경이 특정한 메시지를 전달하는 데 있다 하더라도 감상자가 더이상 아무 추론이나 유추, 연상을 하지 않아도 될 만큼 모든 정보가 완벽하게 드러나 있는 미술작품은 존재하지 않는다. 게다가 일반적으로 미술가들은 감상자의 보다 역동적인 해석을 노려 일부러 구체적인 정보를 뭉텅이로 빼버리기도 한다. 함축, 비약, 생략, 추상화抽象化가 비일비재하다. 그렇기 때문에 감상자는 작품의 빈 부분, 곧 여백을 자신만의 상상으로 채워나가야 한다. 그렇게 해서 작품 전체를 자신만의 통찰로 재구성해야 한다. 그 과정을 통해 감상자의 내면에서 마침내 독자적이고 능동적인 창조가 이뤄지는 것이다. 어떻게 이런 과정을 수

동적인 수용 행위로 국한해 볼 수 있을까. 예술 감상은 본질적으로 능동적인 창조 행위인 것이다. 그래서 스페인 화가 호안 미로는 이런 말을 했다.

예술작품 그 자체보다 더욱 중요한 것은 그것이 무슨 씨앗을 뿌리게 될 것인가 하는 사실이다. 예술가는 죽고 한 장의 그림은 사라질 수 있다. 남는 것은 오직 그것이 뿌린 씨앗이다.

예술가가 뿌린 창조의 씨앗은 감상자의 마음 밭에서 자라난다. 그것이 어떤 나무로 자랄 것인가는 오로지 감상자에게 달려 있다. 같은 나무라 하더라도 기후와 환경이 다른 곳에서 성장하면 생김새와 성격이 달라질 수밖에 없다. 그러므로 감상자의 정신이 창조하는 세계가 결국 그 작품이 맞닥뜨리는 궁극적인 운명이라 할 수 있다. 이와 관련해 현대미술의 선구자 마르셀 뒤샹의 말 또한 귀담아 들을 만하다.

예술가만이 유일하게 창조 행위를 완성하는 것은 아니다. 작품을 외부 세계와 연결시켜주는 것은 관객이기 때문이다. 관객은 작품이 지닌 심오한 특성을 해독하고 해석함으로써 창조적 프로세스에 고유한 공헌을 한다.
_마르크 파르투슈, 『뒤샹, 나를 말한다』(김영호 옮김. 한길아트. 2007)

비즈니스 분야의 창조성 제고에 활용되는 미술 감상

미술 감상이 감상자를 독자적이고 능동적인 창조자로 만들어준다는 사실에 힘입어 최근 이 효과를 비즈니스 분야의 창조성 확대에 활용해보려는 시도가 여기저기서 생겨나고 있다. 이는 창의력이 비즈니스 분야에서 중요한 경쟁력으로 인식되는 근래의 흐름과 맞물린 자연스러운 현상이라 하겠다. 창의력을 증진시키자면서 미술 감상과 같은 일상적이고 친숙하면서도 매우 효과적인 창의력 증진법을 빼놓고 넘어갈 수는 없기 때문이다.

이웃 나라 일본의 경우 도쿄 국립근대미술관의 '미술관에서의 대화 Dialog in the Museum'가 이런 목적성을 띤 프로그램이라 할 수 있다. 2019년부터 시작된 이 프로그램은, 비즈니스에 종사하는 사람들로부터 신청을 받아 소장품 세 점을 한 시간 동안 감상하게 한다. 보통 다섯 명씩 여섯 개 그룹으로 나눠 진행한다. 각 그룹에는 담당자가 한 사람씩 배치되어 참가자들의 대화를 유도하는 역할을 한다. 앞에서 언급한 슬로 아트 데이 프로그램과의 차이점은, 슬로 아트 데이에서는 먼저 감상을 하고 나중에 모여 토론을 하지만, 이 프로그램에서는 한 시간 동안 감상과 대화가 함께 이뤄진다는 것이다. 물론 이 프로그램도 사전에 작품에 대한 정보를 전혀 제공하지 않는다. "미술에는 정답이 없다"가 이 프로그램의 '대원칙'이다. 담당자는 주로 질문을 던지고, 참가자의 의문이나 깨달음을 이끌어내는 역할을 하며, 자율적인 반응을 충분히 이끌어냈다고 판단되면 준비한 작품에 대한 정보를 건네준다. 그렇다고 이 정보가 정답인 것은 아니다. 다만 참고할 뿐이다. 이렇게 감상을 마친 뒤에는 '미술 감상이 왜 비즈니스에 필요한지'에 대해 전략 컨설턴트로 유명한 야마구

치 슈의 강의를 듣는다.

도쿄 국립근대미술관의 주임연구원인 이치조 아키코는, 이 프로그램의 초점이 "평론가나 미술사학자들이 작품에 부여하는 가치의 맥락이 아니라, 참여자로서 나에게 작품이 가지는 의미에 있다"고 말한다. 이런 주체적인 감상을 통해 자신만의 미의식을 단련함으로써 비즈니스 활동에 도움이 되는 직관력과 직감력을 기를 수 있다는 것이다.

이 프로그램의 공동 개발자이기도 한 야마구치 슈는 일본에서 미의식의 제고를 통한 비즈니스 역량의 확대를 주창해온 인물로 이름이 알려져 있다. 그의 책『세계의 리더들은 왜 직감을 단련하는가』는 우리말로도 번역되어 나와 있다(우리말 번역본에서는 '직감'이라 했지만, 일본어 원제에는 '미의식'으로 되어 있다).

야마구치는 비즈니스 종사자들이 미의식을 키워야 하는 이유가, "논리, 분석, 이성에 발판을 둔 경영, 이른바 '과학 중시의 의사결정'으로는 요즘처럼 복잡하고 불안정한 세계에서 비즈니스를 리드할 수 없기 때문"이라고 말한다. 이 이슈와 관련해 여러 나라의 많은 기업과 사람을 인터뷰한 야마구치는, 오늘날 대부분의 기업이 논리적이고 이성적인 정보 처리 능력을 갖춰 오히려 차별화가 소실된 현실, 그리고 전 세계 시장이 자기실현적 소비의 장이 되어 기업이 소비자의 상상력과 미의식에 기초한 미적 욕구를 채우지 못하면 도태될 수밖에 없는 현실이 세계의 엘리트들로 하여금 미의식을 단련하게 만든다고 이야기한다.

그의 말마따나 포드, 비자, 글락소스미스클라인, 후지쓰 등 세계 굴지의 기업들은 자사의 경영 후보들을 세계 대학 순위에서 미술·디자인 분야 1위인 영국 왕립미술대학원에 보내 교육을 받게 하고, 미국 스탠퍼드 대학교에서는 '디자인 사고 프로그램'을 개설해 리더들로 하여금 리더십

과 창조성을 연계해 문제를 해결하는 능력을 키우도록 돕고 있다. 보다 본격적으로는, 2017년 영국 런던예술대학교 산하의 센트럴세인트마틴스 칼리지가 미술대학으로는 처음으로 MBA 코스를 개설해 미술적, 디자인적 사고에 기초한 경영 능력의 증진을 체계적으로 꾀하고 있다. 담당 교수 제러미 틸은 "핵심적인 비즈니스 기법과 미술·디자인 대학의 창의성과 실험 정신을 결합한 것"이 이 과정의 요체라고 말한다. 런던대학교의 브릭벡칼리지가 이 진취적인 코스의 협업 대학으로 함께하고 있다고 한다.

미술 감상 분야에서 일어나는 이러한 현상들은 미술 활동이 우리의 정서를 함양해주고 삶의 질을 높일 뿐 아니라 삶의 현장에서 창의적으로 문제를 해결하고 혁신적으로 새로운 가치를 창조하는 데 큰 도움이 되고 있음을 잘 보여주는 사례다. 미술이 어느 때보다 가까이 다가와 우리로 하여금 그 가치와 잠재력을 일상에서 충실히 구현하도록 제안하고 있는 것이다.

3부

혁신을 이룬
미술가

조토와 휴머니즘 : 틴토레토와 '공짜 마케팅' : 루벤스와 '아틀리에 경영' : 호

가스와 블루오션 전략 : 클림트와 에로티시즘 : 마티스와 컬러 : 앤디 워홀과

팝컬처

신의 시점에서
벗어나
인간의 시점으로
그리다

**: 조토와
휴머니즘**

'르네상스 미술의 아버지'

중세 말의 이탈리아 화가 조토 디 본도네Giotto di Bondone는 사실적인 조형
으로 서양미술의 새로운 물꼬를 튼 위대한 혁신가다. 정적이고 양식화된
비잔틴 스타일이 압도하던 중세 말, 조토는 역동적이고 생동감 넘치는
화면으로 시대를 앞서갔다. 르네상스가 열리기 한 세기 전의 화가였음에
도 불구하고 '최초의 르네상스 화가' 혹은 '르네상스 미술의 아버지'로 불
리는 이유가 여기에 있다.

　비잔틴 스타일은 우리에게 이콘으로 익숙하다. 비잔틴 회화는 색채
와 장식을 중시해 장엄하고 화려한 인상을 주지만, 사실성과는 다소 거
리가 있다. 공간의 깊이감에 별로 신경을 쓰지 않은 탓에 공간이 얕다는
느낌을 주고 사물의 덩어리감도 떨어진다. 인물은 대체로 길게 그려졌는
데, 눈이 강조되는 경우가 많아 보기에 따라서는 왠지 만화 같은 인상을

준다. 당시 이탈리아의 주요 미술가들은 이런 비잔틴 스타일을 따랐다.

비잔틴 스타일이 이처럼 인간의 시각적인 경험과 거리가 있는 이유는, 당시 미술가들의 머릿속에 미술은 '인간의 이야기'가 아니라 '신의 이야기'를 전하기 위해 존재하는 것이라는 의식이 있었기 때문이다. 그러니 인간의 시점이 아니라 신의 시점에서 사물과 세계를 바라볼 필요가 있었고, 신의 메시지가 가장 효과적이고 쉽게 전해질 수 있는 방식으로 그릴 수밖에 없었다. 그것이 이콘 미학의 본질이다.

바로 이 무렵에 이런 비잔틴 스타일과 성격을 크게 달리하는, 사실적이고 인간적인 조토의 예술이 혜성처럼 등장했다. 조토는 아직 원근법이 창안되기 전이었음에도 매우 직관적으로 원근법적 표현을 시도했다. 빛과 그림자에 대한 이해 또한 동시대의 다른 화가들에 비해 매우 높았다. 무엇보다 대상을 견고한 입체로 표현할 줄 알았다. 그만큼 공간과 사물의 삼차원적인 특성을 잘 포착했다. 사람의 인상이나 자세도 자연스럽게 묘사할 줄 알았다. 그에 더해 무엇보다 감정과 정서의 탁월한 표현으로 인간적인 공감을 불러일으키는 데 뛰어났다. 이 모든 것이 그가 진정한 휴머니스트임을 보여주는 증표라고 할 수 있다. 조토는 바로 이런 인간의 시각으로 세계를 바라보고 표현하려고 했고 크게 성공했다. 한마디로 휴머니즘의 승리다.

그래서 조토의 그림은 눈앞에서 벌어지는 사건을 실시간으로 보는 듯한 느낌을 준다. 물론 하이퍼 리얼리즘 혹은 포토 리얼리즘 미술과 사진에 익숙한 오늘날의 우리에게는 조토의 표현이 아직 매우 고졸하고 소박해 보일 수 있다. 그래도 당시 사람들 입장에서는 그 정도로 핍진하고 박진감 넘치는 그림을 보는 것은 매우 경이로운 체험이었다. 이렇게 탁월한 사실감을 보여주었기에 조토는 이후 펼쳐질 서양미술의 역사 수백

년을 비추는 등불이 되었다.

"수세기 동안 묻혀 있던 미술에 빛을 가져온 화가"

작품을 통해 조토 특유의 사실적이고 인간적인 시선을 살펴보자. 조토의 휴머니즘은 그의 작품 중에 가장 널리 알려진 파도바의 스크로베니 예배당 벽화에서 생생히 살펴볼 수 있다. 스크로베니 예배당은 이름이 나타내듯 엔리코 스크로베니라는 사람이 지어 봉헌한 예배당이다. 대부업자였던 스크로베니가 미술사에 남긴 매우 중요한 공헌은 바로 이 예배당 내부의 벽화를 조토에게 맡겼다는 것이다. 조토는 벽화의 주제를 '구원'으로 잡았다. 구원의 역사를 표현하기 위해 예수의 생애뿐 아니라 성모마리아의 생애도 그렸는데, 이 두 사람의 생애를 그린 가장 인상적이고도 감동적인 장면은 「애도」가 아닐까 싶다. 조토 특유의 사실적인 표현과 진한 휴머니즘을 느낄 수 있게 해주는 그림이다.

「애도」를 보노라면, 사랑하는 이와 사별하는 사람의 고통과 슬픔이 절절히 느껴진다. 조토 이전의 화가들에게서는 보기 어려운, 매우 생생하고도 현실감 넘치는 표현이다. 예수 그리스도의 주검은 지금 십자가에서 내려져 땅에 뉘어 있다. 어머니 마리아는 예수의 목을 감싸 안고 흐느껴 운다. 아들의 얼굴을 바라보는 마리아의 시선은 형언하기 어려운 상실감을 드러내고 있다. 오른쪽에서는 예수가 가장 사랑한 제자 요한이 팔을 벌린 채 예수에게 달려온다. 그 역시 격정을 못 이겨 온몸으로 애통해한다. 예수를 둘러싼 모든 이들이 저마다 다른 몸짓으로 슬픔을 토해낸다. 하늘의 어린 천사들도 마찬가지다. 예수의 죽음이 얼마나 서

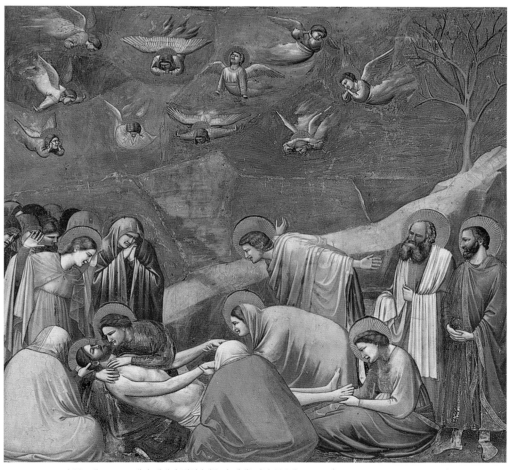

조토 디 본도네 ┃ 스크로베니 예배당 벽화 '예수의 생애' 연작 중 「애도」 ┃ 프레스코 ┃ 200×185cm ┃ 1304년 또는 1306년 ┃ 파도바 스크로베니 예배당 스크로베니 집안은 금융업으로 큰돈을 벌었다. 그런데 당시 유럽에서는 이자를 받고 돈을 빌려주는 대금업을 죄악시하는 풍조가 있었다. 금융업으로 부를 일으켜온 집안으로서 스크로베니가는 그런 눈총으로부터 자유로울 수 없었다. 그런 까닭에 엔리코 스크로베니가 예배당을 지어 봉헌한 것은 자기 아버지의 죄를 참회하고 자신의 죄 또한 사함을 받기 위해서라 할 수 있겠다.

「애도」의 세부. '슬퍼하는 천사'와 '요한'과 '마리아'.　애통해하는 표정이 무척이나 생생하다. 마음에서 우러나오는
고통과 슬픔이 절절하게 다가온다. 그러면서도 대상마다 다른 자세와 표정을 보여준다.

러운지, 아기 천사들은 제각각 애처롭게 통곡한다. 바로 이런 표현이 조토를 그때까지 활동해온 화가들과 구별해주는 대표적인 '표식'이라 하겠다. 대상의 외형을 실재감 있게 표현할 뿐 아니라 내면과 감정에 온전히 삼투해 들어가 이를 매우 실감나게 전달해주는 것 말이다.

스크로베니 예배당 벽화처럼 조토의 진작으로 인정받는 또다른 걸작 가운데 하나가 「오니산티 마돈나(옥좌의 성모)」이다. 피렌체의 오니산티 성당을 위해 그려진 그림이어서 '오니산티 마돈나'로 불리는데, 현재는 우피치미술관에 소장되어 있다.

이 작품은 곧잘 르네상스의 첫 그림으로 거명된다. 조토 특유의 사실적인 묘사가 잘 나타나 같은 주제를 표현한 당대의 그림들과 크게 대비되기 때문이다. 성모가 아기를 안고 있는 이런 그림을 '마에스타'라고 부르는데, 우피치미술관에는 조토의 그림 외에 다른 유명한 마에스타로 치마부에와 두초의 마에스타가 있다. 치마부에의 「산타 트리니타의 마돈나」그리고 두초의 「루첼라이의 마돈나」와 조토의 그림을 비교해보면, 무엇보다 대상의 양감과 명암 표현, 공간 구성에서 크게 차이가 나는 것을 확인할 수 있다. 두 선배의 그림이 평면적이고 공간도 추상적으로 느껴지는데 반해 조토의 그림은 입체감이 뚜렷하고 공간도 사실적이다. 배경의 성인들 얼굴이 자연스레 겹쳐 보인다. 게다가 주인공들의 표정도 살아 있다. 조토가 왜 그토록 오랜 세월 찬탄의 대상이 되어왔는지 새삼 확인할 수 있게 하는 그림이다.

이런 그의 그림 앞에서 『데카메론』을 쓴 보카치오는 조토가 "수세기 동안 묻혀 있던 미술에 빛을 가져왔다"며, 무엇을 묘사하든 단순한 복제의 외양이 아니라 사물 자체의 외양을 보여준 까닭에 "사람들이 조토의 작품을 보다가 속아서 빈번히 그림을 실물로 착각하곤 했다"라고 찬사를 보냈다.

조토 디 본도네 l 「오니산티 마돈나(옥좌의 성모)」 l 패널에 템페라 l 325×204cm l 1310년경 l 피렌체 우피치미술관
조토의 성모자와 천사들은 확실히 견고한 부피와 무게를 가진 신체들로 다가온다. 그들의 강렬하고도 깊은 시선은
그들이 육체뿐 아니라 감정도 지닌 존재라는 사실을 생생히 전해준다.

치마부에 「산타 트리니타의 마에스타」 패널에 템페라 385×223cm 1283~91년 피렌체 우피치미술관 아름다운 작품이지만 조토의 그림에 비하면 아무래도 평면적이고, 입체감과 공간감이 떨어진다. 성모자를 현실의 인간으로 그리는 데는 전혀 관심이 없이 관념에 따라 정형화된 형식으로 형상화했다.

조토는 이처럼 '신의 시점'에서 세상과 예술을 바라보던 사람들로 하여금 '인간의 시점'에서 세상과 예술을 바라보도록 이끌었다. 물론 이런 미학은 기존의 성경적 도상 표현 전통과 긴장을 일으켰다. 그러나 민초들은 자신들의 일상적인 경험이 그림에 녹아 있는 조토의 그림을 통해 성경이 전하는 이야기를 보다 친근하고 살갑게 받아들일 수 있었다. 신에게 더 가까이 다가갈 수 있었다. 르네상스 휴머니즘이 본격적으로 나타나기 전, 조토의 휴머니즘은 이처럼 변화하는 새 시대를 예견하게 하는 혁신의 마중물이었다.

종류를 불문하고 혁신의 가장 근원적인 에너지는 휴머니즘이다. 창조와 혁신의 근원적인 목표는 '사람들로 하여금 인간다운 삶을 살게 하는 것' '인간을 보다 인간답게 만드는 것'이다. 조토를 비롯해 우리 주변의 많은 창조자와 혁신가들이 이런 목표와 에너지로 세상을 바꿔왔다. BMW의 수석 디자이너로 일했던 크리스 뱅글도 그런 혁신가의 한 사람이라 할 수 있다. 휴머니스트로서 그는 자동차 디자인에 대해 이렇게 정의했다.

> 자동차도 사람과 대단히 흡사해서, 자동차 디자인이란 '그 자동차의 성격을 외부로 표출하는' 작업이다.
> _허버트 마이어스, 리처드 거스트먼, 『크리에이티브 마인드』(강수정 옮김, 에코리브르, 2008)

뱅글은 자동차를 사람처럼 생각함으로써 보다 '인간적인' 자동차를

디자인할 수 있었다. 자신이 디자인하는 자동차의 성격을 면밀히 연구했고, 그렇게 파악한 성격이 과연 어떤 생김새로 나타날지 인간의 사례와 비교해가며 추출해냈다. 그렇게 해서 직선적인 스타일이 트레이드마크였던 BMW에 곡선의 새 바람을 불러일으켰고(그로 인해 분노한 BMW의 '광팬'에게 살해 위협까지 받았다고 한다), 결국 벤츠, 포드, 아우디 등 다른 자동차 브랜드들이 뒤를 따르게 되었다.

이런 추구의 바탕에는 대학 시절 광범위하게 파고든 '문文·사史·철哲'의 힘이 크게 작용했다. '문·사·철'은 자동차를 하나의 인간처럼 상상하게 만들었는데, 그래서 케네스 클라크의 『누드의 미술사』를 읽을 때 '누드'라는 단어가 나오면 이를 '자동차'라는 말로 바꿔 읽었다고 한다. 자동차로부터 누드 미술의 매력을 찾은 것이다. 이런 사례들에서 확인할 수 있듯 동료 인간에 대한 공감과 애정에 기초한 휴머니즘이야말로 끝없는 혁신의 기회를 제공하는 마르지 않는 샘이다.

상황에
종속되지 않고
상황을 리드한
혁신가

: 틴토레토와
'공짜 마케팅'

'베네치아의 예술적 고아'

16세기 이탈리아 베네치아의 화가 틴토레토(본명 야코포 로부스티)는 다방면으로 혁신적인 화가였다. 그의 미학과 조형 어법도 당시로서는 매우 혁신적이었고, 자신의 작품을 알리고 인정을 받는 방식도 매우 혁신적이었다. 틴토레토는 "베네치아의 예술적 고아"로 치부될 정도로 당시 대부분의 동료 화가들로부터 소외되고 배척당했다. 독불장군 같은 기질과 성격 탓도 있었고, 유달리 개성적인 조형으로 시대를 앞서갔기 때문이기도 했다. 이렇듯 그를 둘러싼 환경은 그에게 매우 비우호적이었으나 그는 결코 굴하지 않고 자신이 원하는 것을 쟁취해냈다. 서양미술사가 자랑하는 위대한 거장이 된 것이다.

틴토레토는 바티스타라고 하는 염색공(이탈리아어로 tintóre)의 21남매 중 맏이로 태어났다. 그래서 별칭이 틴토레토(염색공의 아들)가 되었다. 전

해오는 이야기에 따르면, 일찍부터 아들의 재능을 알아본 아버지는 그를 당대의 거장 티치아노에게 데려가 그림을 배우게 했다. 그러나 틴토레토는 불과 며칠 만에 티치아노의 화실에서 쫓겨났다. 워낙 재주가 뛰어나 스승이 시기해서 그랬다는 이야기도 있고, 어렸지만 자신만의 성향이 확고해 스승의 스타일을 결코 따르려 하지 않았기 때문이라는 이야기도 있다.

어쨌거나 틴토레토는 티치아노와 그렇게 잠시 만났다가 헤어졌다. 그럼에도 틴토레토는 스승 티치아노에 대한 존경심을 평생 잃지 않았다고 한다. 다만 매사에 티치아노와는 다른 방향으로 나아가 그와 구별되기를 원했다. 예술가로서 자부심이 강했고 '청출어람'하려는 의지도 강했던 것이다. 오랜 세월에 걸친 차별화의 노력은 결국 그를 티치아노에 버금가는 예술가로 만들어놓았다. 그야말로 자존심과 자부심의 승리라고 할 수 있다. 그러나 틴토레토가 그렇게 '독자 노선'을 걷는 동안 티치아노는 그를 계속 백안시해 큰손들이 후원하는 것을 방해하고 공모 경쟁이 있을 때는 다른 화가에게 그 몫이 돌아가도록 손을 쓰곤 했다고 한다.

티치아노와 달라지고자 한 틴토레토의 노력은 그의 개성과 어우러져 그를 매우 진취적인 화가로 만들었다. 스승 티치아노는 정연한 구성과 풍부하고 부드러운 색조가 특징이었다. 이는 다빈치 등의 르네상스 고전주의 미학을 계승한 것이다. 하지만 틴토레토는 이런 고전주의적인 규범을 깨버리고 비대칭적이고 역동적인 구성과 강렬한 명암 대비, 격정적인 정서의 표출을 선호했다. 오늘날의 관객이 봐도 매우 당차고 개성적인 그림이다. 실존주의 철학자 장폴 사르트르는 이런 틴토레토의 작품이 마치 영화를 보는 것처럼 흥미진진하고 박진감 넘친다며, 그를 "최초의 영화감독"이라고 평했다.

워낙 빨리 그려 얻은 별명 '프레스테차'

티치아노의 이 같은 개성과 혁신성을 잘 보여주는 그림 가운데 하나가 「최후의 만찬」이다. 유명한 다빈치의 「최후의 만찬」과 비교해보면 얼마나 튀는 그림인지 금세 알 수 있다. 다빈치의 작품은 탁자가 화면과 수평을 이룬다. 당연히 공간이 매우 정적이고 인물의 배치도 균등한 편이다. 티치아노 역시 다빈치와 유사한 형식으로 '최후의 만찬'을 그린 적이 있다. 그러나 틴토레토의 「최후의 만찬」은 도저히 선례를 찾기 어려운, 매우 혁신적인 그림이었다.

일단 보는 이의 시선이 예수와 제자들보다 위에 있다. 그리고 탁자는

틴토레토 | 「최후의 만찬」 | 캔버스에 유채 | 365×568cm | 1592~94년 사이 | 베네치아 산조르조마조레성당

틴토레토 ┃ 「성 마가(마르코)의 주검을 찾다」 ┃ 캔버스에 유채 ┃ 405×405cm ┃ 1562~66년 ┃ 밀라노 브레라미술관

틴토레토 그림의 드라마틱한 특징은 무엇보다 등장인물들의 연극적인 자세와 원근법의 과도한 사용에서 특히 두드러지게 나타난다. 이 작품에서도 실내 공간이 뒤로 갈수록 지나치게 줄어들어 다소 비현실적으로 느껴진다. 인물들은 연극무대의 배우처럼 과장된 연기를 하는 것 같아 보인다. 게다가 그들에게 쏟아지는 빛과 그림자는 실제와 논리적으로 합치하지 않는다. 하지만 이 모든 요소들이 틴토레토의 그림을 매우 극적으로 만들어 관객으로 하여금 상황 속으로 긴박하게 빠져들게 한다. 우리 또한 죽은 성인의 유해를 남몰래 찾는 그림 속의 인물들처럼 빠른 심장 박동을 느끼게 되는 것이다.

화면과 수평이 아니라 대각선을 이루고 과장된 원근법으로 인해 뒤로 갈수록 급격히 물러선다. 화면이 전체적으로 지극히 어둡고 대부분의 인물은 윤곽 부분만 밝게 빛난다. 극단적인 명암법이다. 터치도 상당히 거칠다. 당시에는 지나친 표현 과잉, 감정 과잉으로 여겨졌지만, 바로 이 개성적이고 현대적인 표현이 그의 그림을 역동적인 드라마로 만들어주었다. 이 역동성은 17세기 바로크의 대가 루벤스를 거쳐 19세기 낭만주의 화가 들라크루아와 제리코, 그리고 더 쿠닝을 비롯한 현대의 추상표현주의자들에게 이어졌다. 이는 분명 서양미술사의 중요한 조형 전통이 될 숙명을 지닌 역동성이었다.

이처럼 드라마틱하고 역동적인 화면을 창조한 예술가답게 틴토레토는 그림을 매우 빨리 그렸다. 이 같은 성향은 뜸을 들이며 천천히 그리는 스승 티치아노와 곧잘 대비되곤 했는데, 그가 얼마나 빨리 그렸는지 세바스티아노 델 피옴보라는 화가는 "내가 2년은 걸렸을 분량의 작품을 틴토레토는 단 이틀 만에 해냈다"고 할 정도였다. 그래서 틴토레토에게

틴토레토의 작품들이 설치된 스쿠올라 그란데 디 산 로코 회당의 실내

는 '프레스테차prestezza, 신속하다'라는 별명이 따라붙었다. 물론 그림을 빨리 제작하다보니 거친 터치가 그대로 드러나, 보기에 따라서는 미완성의 느낌을 주기도 한다. 하지만 그런 거친 붓놀림은 훗날 인상주의 화가들이 적극적으로 구사하게 되는, 시대를 앞서가는 조형적 표현이었다.

흥미로운 사실은, 이렇듯 그림을 빨리 제작하는 능력을 틴토레토가 조형적 차원을 넘어 '마케팅' 차원에서도 적극 활용했다는 것이다. 대표적인 사례가 1564년 스쿠올라 그란데 디 산 로코 벽화 프로젝트였다. 이 벽화는 원래 공모 경쟁을 통해 설치하기로 되어 있었다. 스쿠올라 그란데 디 산 로코는 부유하고 영향력 있는 평신도의 자선단체로, 단체의 장려한 건물을 회화로 장식하기 위해 틴토레토를 비롯한 다섯 명의 대가들을 지정해 공모 경쟁을 실시했다. 각자 스케치한 것을 토대로 나름의 구상을 프리젠테이션하기로 한 날, 한자리에 모인 경쟁자들은 입을 크게 벌리고는 다물지를 못했다. 틴토레토가 이미 완성작을 만들어 해당 벽에 설치해놓은 것이다.

경쟁자들은 분노했고 주최 측은 당황했다. 한바탕 큰 소란이 일어났다. 주최 측은 틴토레토가 공정한 경쟁의 규칙을 어겼다며 그림을 떼어내고 그를 제외하려 했으나 "무상으로 기증하겠다"는 틴토레토의 한마디에 뜻을 접을 수밖에 없었다. 스쿠올라의 정관에 따르면 무상으로 기증하는 모든 물품은 거부하지 않고 무조건 받아들이게끔 되어 있었다. 분노한 경쟁자들은 이를 갈았지만, 어쩔 수 없었다. 워낙 그림을 빨리 그리다보니 남들이 스케치할 시간에 이렇듯 유화 대작을 완성할 수 있었고 그 작품을 심지어 무상으로 기증까지 해버린 것이다. 틴토레토는 여기에 한 술 더 떠 천장 장식화까지 무상으로 제작해주겠다고 약속한 뒤 이를 곧바로 실천했다.

바로 이런 방식이 틴토레토가 즐겨 쓴 마케팅이었다. 오늘날로 치면 '공짜 마케팅'이라 할 수 있겠다. 대량으로 상품을 생산하는 것도 아니고, 일일이 손으로 그려 제작한 작품을 공짜로 준다는 것은 결코 쉬운 일이 아니다. 그러나 유달리 작품을 빨리 제작할 수 있었던 틴토레토는 이 장점을 활용해 이런 마케팅 기법을 구사했다. 장인 문화가 뿌리 깊었던 당시에는 진정 혁신적인 방식이었다. 티치아노의 경우에는 그의 작품을 한 점 사려면 귀족들도 '줄을 서서' 오랜 세월을 기다려야 했다. 티치아노는 그만큼 작품을 천천히 제작했고 매우 비싸게 팔았다. 반면 틴토레토는 빨리 제작해서 싸게 팔았다. 작품 제작비 정도로 만족할 때도 많았고 심지어는 스쿠올라 그란데 디 산 로코의 사례처럼 무상으로도 곧잘 건네주었다. 다른 동료 미술가들이 아무리 배척하고 견제해도 이런 그를 '제압'할 수는 없었다. 스쿠올라 그란데 디 산 로코 사례를 좀더 풀어보자면, 성심껏 호의를 베푼 이듬해 틴토레토는 결국 스쿠올라의 멤버로 받아들여졌고, 이후 스쿠올라로부터 수십 점의 유상 주문이 들어와 경제적으로도 나름의 보상을 받았다.

평생 창작의 길을 보장해주는 것은 돈이 아니라 명성

예술가로서 그에게 중요한 것은 눈앞의 돈이 아니었다. 틴토레토는 자신의 이름값을 높이는 데 전력을 다했다. 명성과 영향력이 꼭 부를 가져다주는 것은 아니지만, 먹고사는 것쯤은 큰 지장이 없게 만들어준다는 사실을 잘 알았다. 그렇다면 예술가로서 평생 창작의 즐거움을 보장받는 보다 쉽고 확실한 길은 돈을 많이 버는 게 아니라 명성을 얻는 것이었

틴토레토 | 「자화상」 | 캔버스에 유채 | 62.5×52cm | 1588년경 | 파리 루브르박물관 틴토레토의 별명은 '일 푸리오소 Furioso, 광인'였다. 별명처럼 그는 내면에 강렬한 에너지를 품고 있었고 평생 이를 화폭에 거침없이 분출했다.

다. 이를 위해 작품을 싸게 팔거나 공짜로 주어 보다 많은 사람들이 그의 인기와 영향력을 높이는 데 일조하게 했다. 그럼으로써 틴토레토의 성공을 자신들의 성공으로 공유하게 했다. 보다 많은 사람이 그의 작품을 소장함으로써 그에 대한 사회적 평가가 절상될 수밖에 없는 구조를 만든 것이다.

그렇게 그는 '받는 자'가 아니라 '주는 자'가 됨으로써 오히려 강력한 힘을 지닌 존재가 되었다. 베네치아 화단의 경쟁자들이 그를 배척하려고 단단히 결속한 상황에서도 틴토레토는 자신이 원하는 방향으로 자유롭게 예술을 추구해 미술사의 거봉으로 우뚝 설 수 있었다. 틴토레토는 그렇게 숱한 배척과 어려움에 맞닥뜨렸지만 오히려 주어진 상황을 리드함으로써 새로운 가치를 창조하는 혁신가가 되었다.

'CEO형 크리에이터'의
정수를 보여준
선구자

: 루벤스와
'아틀리에 경영'

생산력이 남달랐던 화가

미술에 대해 잘못 알려진 고정관념의 하나가 '위대한 예술가는 과작寡作을 한다'는 것이다. 걸작 한 점을 만드는 데 많은 시간을 들이다보니 아무래도 작품 수가 적을 수밖에 없다고 생각하는 것이다. 물론 과작을 하는 거장이 없지는 않다. 그러나 실제로는 그 반대인 경우가 대부분이다. 피카소, 마티스, 반 고흐, 모네, 르누아르, 렘브란트 등 우리가 아는 많은 대가들은 다 다작을 했다. 미술 창작에 있어서만은 '다다익선'이 보다 진리에 가깝다. 다작을 하면 졸작이 많이 나오지만, 걸작 또한 많이 탄생할 수밖에 없다. 양이 질을 낳는 것이다.

17세기 바로크 미술의 대가 페테르 파울 루벤스도 작품을 많이 남긴 화가로 유명하다. 유럽의 주요 미술관들을 돌아보노라면, 그의 작품이 전시되어 있지 않은 곳을 찾아보기 어렵다. 특히 루벤스는 규모가 큰 작

품을 많이 제작했으니, 그 남다른 생산력이 경이롭지 않을 수 없다.

흥미로운 사실은, 루벤스의 이런 다작이 빠른 필치뿐 아니라, 독특한 '아틀리에 경영'으로 인해 가능했다는 것이다. 아니, '아틀리에 경영'이라니? 아틀리에는 화가가 홀로 그림을 그리는 곳이 아닌가, 거기에 무슨 경영이 필요하다는 말인가? 경영이라는 말에서 짐작할 수 있듯 루벤스는 화실에서 홀로 작업을 한 화가가 아니다. 많은 제자와 조수를 두었고, 그들의 재능과 열정을 효율적으로 관리해 양질의 대작을 대량으로 생산할 수 있었다.

루벤스는 개신교도였던 아버지가 박해를 피해 고향 안트베르펜을 떠나 머물던, 쾰른 인근의 지겐에서 태어났다. 아버지가 일찍 사망하는 바람에 다시 안트베르펜으로 돌아가 라틴어 학교를 다닌 그는 한 백작부인의 시동이 되어 귀족 문화를 익혔다. 이런 고급 교육의 바탕 위에서 그림을 공부한 뒤 이탈리아로 유학을 떠났다. 이탈리아 유학 시절 루벤스는 고대부터 르네상스에 이르기까지 대가들의 빛나는 성취를 빠르고 폭넓게 흡수했다. 이후 이를 풍성하고 에너지가 넘치는 자신만의 스타일로 발전시켜 '화가들의 군주'이자 '군주들의 화가'로 명성을 드높이게 된다.

공장식 분업 체계에 가격 차등화까지 도입

루벤스가 이처럼 서양미술사의 최고 거장의 한 사람으로 우뚝 서게 된 데는 앞에서도 언급했듯이 그만의 독특한 '아틀리에 경영'이 중요한 동력으로 작용했다. 그는 공장식 분업 체계를 세운 뒤 이를 효율적으로 가동해 대작을 대량으로 생산했고, 작품 생산 방식의 차이에 따라 가격을

차등화했으며, 작업 과정을 홍보에 활용하는 독특한 마케팅으로 작품을 손쉽게 팔았다. 이런 행보는 지금의 기준으로 보아도 매우 혁신적인 것이었다.

루벤스의 아틀리에에는 많은 조수와 제자들이 있었다. 얼마나 많은 미술학도들이 그의 아틀리에에 들어가고 싶어했는지 1611년, 그는 한 지인에게 이런 편지를 썼다.

> 과장 없이 말하건대, 천 명이 넘는 사람의 청을 거절해야 하네. 심지어 친척과 아내의 청마저도 말일세. 내 가까운 친구들의 불평을 안 들을 재간이 없네.

루벤스는 그토록 치열한 경쟁을 거쳐 들어온 제자들을 세심하게 조직했다. 서양에서는 중세 길드 시절부터 화가가 제자들을 두고 공방 체제로 작품을 제작했다. 제자들의 협력으로 만들어진 작품은 스승의 이름을 달고 팔려 나갔다. 루벤스도 큰 틀에서는 이 형식에서 벗어나지 않았으나, 일단 그의 공방은 규모가 훨씬 컸고, 관리하는 방식 또한 더 체계적이고 효율적이었다. 그는 주문을 받으면 일단 작품별로 팀을 하나씩 만들었고, 각 팀의 팀장이 전적인 책임을 지고 그림을 완성하도록 했다. 팀장은 기량이 매우 뛰어나야 했는데, 출신을 가리지는 않아 안토니 반 다이크처럼 제자는 아니었어도 능력이 출중한 사람이 고용되곤 했다.

이렇게 조직화된 공방을 통해 생산한 작품은 정해진 분류 기준에 따라 값을 달리 매겼다. 미술사학자 야코프 부르크하르트는 루벤스의 작품으로 알려진 그림들을 다음과 같이 구분했다.

1. 처음부터 끝까지 루벤스 자신이 제작한 작품 2. 루벤스가 밑그림을 그린 뒤 조수들의 제작 과정을 감독하고 직접 마무리한 작품 3. (모델로modello를 기초로) 조수들에게 역할을 체계적으로 부여해 완성한 작품 4. 루벤스의 풍으로 제작되었으나 루벤스 자신은 거의 손을 대지 않은 그의 공방 작품 5. 루벤스의 직접적인 참여 없이 추종자들이 복제한 작품 6. 다른 화파의 화가들이 복제한 작품.

여기서 5번과 6번의 작품은 그의 공방에서 제작된 작품이 아니므로 제외하고, 나머지는 비록 같은 공방에서 생산한 같은 크기의 작품이라도 제각각 다른 가격으로 팔았다. 물론 루벤스의 손이 많이 간 것일수

빈 미술사박물관에서 루벤스의 「모델로」(왼쪽)와, 모델로를 토대로 그의 아틀리에에서 완성한 대작 「성 하비에르의 기적」(오른쪽)을 감상하는 관람객. 모델로는 크기가 작고 그림 자체가 거칠게 그려져 있지만, 그래도 루벤스가 직접 그린 것이어서 번뜩이는 아이디어와 표현이 고스란히 담겨 있는 작품이다. 오른쪽 완성작은 조수들이 꼼꼼히 붓을 놀려 밀도 높게 완성했다.

페테르 파울 루벤스 ┃「성 하비에르의 기적」┃ 캔버스에 유채 ┃ 535×395cm ┃ 1619년 ┃ 빈 미술사박물관 그림의 주
인공인 성 하비에르는 몰락한 나바라 왕국의 귀족 출신으로, 가톨릭 선교사가 되어 아시아 선교에 심혈을 기울였
던 인물이다. 루벤스는 그가 아시아에서 행했다고 전해져오는 기적 이야기를 그림의 주제로 삼았다.

록 비쌌다.

앞의 3번 사항에서 언급된 '모델로'는 원작을 만들기 전, 전체 인물과 배경의 구성이나 배색을 미리 구상해보며 그리는 유화 스케치를 말한다. 루벤스가 작은 모델로를 그려 팀장인 조수들에게 하나씩 나눠주면 조수들은 자기 밑에 있는 제자들을 지휘해 이를 확대해서 대작으로 제작했다. 이 과정에서 루벤스의 손이 얼마나 갔느냐가 작품의 가격을 결정하는 핵심 요소로 작용한 것이다.

그래서 프랑스의 왕비 마리 드 메디시스가 자신의 생애를 주제로 한 스물네 점의 연작 '메디치 사이클'을 주문할 때 계약서에 '인물은 반드시 (조수나 제자가 아닌) 루벤스가 그린다'는 조항을 넣었다. 이렇게 그의 간여 정도를 정하고 그에 맞춰 가격을 흥정한 것이다. 이 거대한 연작 앞에 선 관람객은 어떻게 루벤스가 이 대작들을 불과 2년 만에 완성했을까 놀라게 되지만, 실은 많은 부분을 제자들이 그렸기에 가능했던 것이다. 이 연작을 제작하는 동안에도 루벤스의 아틀리에에서는 다른 팀들이 루벤스의 이름으로 또다른 대작들을 다수 제작하고 있었다.

이렇게 공방에서 작품이 제작되는 동안 그는 유럽의 여러 왕실을 드나들었다. 루벤스는 당시 어떤 상인 못지않게 '영업'의 중요성을 잘 알았다. 그는 성격이 호방해 친화력이 높았고, 어릴 때부터 귀족 문화를 잘 알아 세련되게 행동했으며, 고전에 대한 교양과 어학 능력이 뛰어나 금세 사람들을 사로잡았다. 그는 모국어인 플라망어뿐 아니라 라틴어, 이탈리아어, 프랑스어, 영어에 능통했다. 이런 능력으로 적극적으로 '영업'에 나서니 유럽의 숱한 귀족들과 왕들이 그의 후원자가 되었다.

그에 대한 보답이라고나 할까, 루벤스는 유럽 왕가를 다니며 나라 사

페테르 파울 루벤스 | '메디치 사이클' 중 「마르세유 상륙」| 캔버스에 유채 | 394×295cm | 1622년 | 파리 루브르박물
관 피렌체의 메디치 가문 출신인 마리가 프랑스 왕 앙리 4세와 결혼을 하면서 프랑스 땅에 첫발을 내디디려는 장면
을 묘사한 그림이다. 루벤스는 이 단순한 사실을 마치 새로운 세계가 열리는 듯 웅장한 환희의 장면으로 형상화했다.

페테르 파울 루벤스 | 「클라라 세레나 루벤스」 | 나무 위에 캔버스에 유채 | 37×27cm | 1615~66년 | 빈 리히텐슈타인박물관
루벤스가 다섯 살짜리 딸을 그린 그림이다. 팔려고 그린 게 아니라 간직하려고 그린 것이니 당연히 루벤스가 처음부터 끝까지 직접 그렸다. 앙증맞은 입과 초로초롱한 눈망울이 인상적이다.

이의 복잡하고 어려운 외교 문제의 해결에 특사로 적극 나서곤 했다. 이런 공로로 영국과 스페인의 왕들로부터 기사 작위를 받았다. 이처럼 바쁜 루벤스가 대작 위주로 평생 3000점이 넘는 작품을 생산했는데, 아무리 붓을 빨리 놀리는 화가였다 하더라도, 체계적이고 효율적으로 운영되는 대규모 공방이 아니었다면 상상하기조차 어려운 일이었다.

'얼리 버드' 유형에 '멀티태스커'였던 루벤스

물론 이 모든 것을 실현하기 위해 루벤스는 매우 부지런히 일했다. 흔히들 예술가는 올빼미형이라고 말하지만, 그는 매일 새벽 네시에 일어나는 '얼리 버드' 유형이었다. 또 일할 때는 '멀티태스커'였다. 1621년 덴마크 궁정 의사 오토 스페를링이 목격한 바에 따르면, 루벤스는 로마 역사가 타키투스의 책을 낭독하는 소리를 들으며 그림을 그렸는데, 그러는 동안 편지를 구술해 쓰게 했고, 손님들과 이야기꽃을 피웠다고 한다. 스페를링은 이 모든 일이 동시에 이뤄지는 광경이 지극히 경이로웠다고 적었다.

흥미로운 사실은 루벤스가 일부러 이런 연출을 한 혐의가 있다는 것이다. 후원자나 화상이 아틀리에를 찾아오면 이 모든 과정을 기꺼이 보여주었고, 붓으로 2미터에 가까운 곡선을 휘감듯 그리는 '퍼포먼스'로 경탄을 불러일으켰다. 그의 작업실 안에는 브리지 형태의 발코니가 있어 방문객들이 이 모든 장면을 내려다볼 수 있었다. 루벤스는 또, 다른 화가들의 작품과 고대 조각을 비롯한 동전, 보석 등도 수집했는데, 컬렉터가 자신의 작품을 사 갈 때 "나보다 더 훌륭한 예술가의 작품"이라며 자신이 수집한 작품을 끼워 팔았다. 당대 최고의 화가가 극찬하며 떠안기

니 사지 않을 재간이 없었다.

이처럼 루벤스는 탁월한 'CEO형 화가'였다. 관리에 능했으며 마케팅과 판매에 뛰어났다. 그렇게 해서 많은 재산을 모았을 뿐 아니라, 역사에 길이 남을 대작들을 다수 남겼다.

한계와 제약을
기회로 바꾼
'미술 대중화'의
기수

**: 호가스와
블루오션 전략**

현실을 바꿀 수 없다면 자신을 바꿔라

어려운 상황이나 환경도 어떻게 대응하느냐에 따라서 새로운 기회가 될 수 있다. 바로 그런 가능성에 도전한 대표적인 미술가의 한 사람이 18세기 영국 화가 윌리엄 호가스William Hogarth이다. 당시 영국 화단의 구조적인 모순으로 자신이 원하는 것을 도저히 성취할 수 없다고 판단한 호가스는 그 구조에 매달리기보다 아예 틀 밖으로 뛰쳐나갔다. 그럼으로써 제약과 한계를 기회로 바꿨고, 마침내 성공을 일궈냈다. 그렇게 호가스는 영국 미술사의 중요한 혁신의 아이콘이 되었다.

호가스가 활동할 당시 영국의 귀족들과 미술 애호가들은 자국 출신의 미술가들을 그다지 높이 평가하지 않았다. 그들은 이탈리아와 프랑스, 네덜란드 등 전통적인 '미술 강국'의 거장들에게 더 관심이 많았다. 이런 배경에는 오래전부터 영국 왕실에서 홀바인이나 반다이크처럼 대

류의 실력 있는 화가들을 궁정화가로 초빙해온 역사가 자리잡고 있었다. 자국의 미술인들을 늘 대륙의 미술인들보다 낮춰 보아온 관습이 있었던 것이다.

이런 답답하고 막막한 현실 앞에서 호가스는 더이상 현실을 탓하고만 있지 않았다. 현실을 바꿀 수 없다면 자신이 바뀌어야 한다고 생각했다. 어차피 귀족과 애호가들의 눈에 들기가 쉽지 않은 바에야 그들에게 매달리는 것은 시간 낭비일 뿐이었다. 그래서 아예 고급 예술과는 거리가 먼 서민들을 향해 나아갔다. 서민들의 취향과 관심사에서 이른바 '블루오션'을 찾은 것이다. 대다수 영국의 화가들이 어떻게 해서든 제도 안에서 성공하려고 눈물겨운 투쟁을 벌일 때 그는 과감하게 제도에서 벗어났다.

호가스는 꼼꼼하게 대중을 관찰했다. 귀족이나 미술 애호가들과 달리 대중은 예술작품의 조형적 성취나 세련된 스타일에는 별 관심이 없었다. 미술은 시각예술이지만, 대중은 미술작품 앞에서 늘 이야기부터 찾았다. 얼마나 재미있고 흥미로운 이야기를 지닌 작품인지에 더 관심이 많았다. 이를 깨달은 호가스는 스스로 '시각예술가'이기 이전에 '스토리텔러'가 되기로 마음먹었다. 미술작품의 승부처를 조형이 아니라 이야기에서 찾은 것이다. 호가스는 그렇게 스토리텔링의 중요성에 눈을 떴다.

당시 영국에서는 오페라 형식을 빌린 서민적인 음악극 '발라드 오페라'가 인기를 끌고 있었다. 또 영웅이 아니라 시민들을 주인공으로 한 가정 비극이 연극 무대를 장악하고 있었다. 늘 억압과 모순에 치여 사는 대중은 그렇게 권력자나 기득권자, 속물들을 비판하고 인간의 어리석은 행위를 풍자하기를 좋아했다. 이에 착안한 호가스는 자신의 작품도 그런 환경에 부합하게 방향을 잡았다. '근대의 도덕 주제'라는 타이틀 아래

마치 하나의 도덕 드라마를 보는 듯한 그림들을 그리기 시작한 것이다.

화가이기 이전에 극작가, 연출가가 되다

스토리를 중시한 호가스는 자신의 그림이 일종의 연극이라고 생각했다. 그래서 스스로 '극작가'와 '연출가'가 되어 이야기를 펼치고 이미지를 구성했다. 아무래도 단품으로는 이야기를 다 담기 어려워 연작을 많이 제작했다. 당시로서는 매우 혁신적인 그의 그림은 마침내 대중을 열광시켰고, 결국 그는 당대 최고의 예술가 자리에 오르게 되었다. 이렇게 이야기로 승부를 보아 정상에 오른 까닭에 그는 화가이면서도 "셰익스피어 다음가는 희극 작가"라는 찬사를 듣게 되었다.

여기서 그의 대표작 '유행에 따른 결혼' 시리즈를 감상해봄으로써 대중이 열광할 수밖에 없었던 이유를 살펴보자. 이 작품은 모두 여섯 점으로 이뤄진 연작이다.

첫째 그림은 정략결혼을 위한 흥정이 주제다. 무대는 어느 백작의 저택이다. 저택 안에서 백작과 상인이 자식들의 결혼 조건을 꼼꼼히 따지고 있다. 맨 오른쪽에 그려진 백작은 지금 발을 다쳤음에도 애써 우아한 포즈를 취하며 자신의 가문이 얼마나 대단한지 상인에게 설명하고 있다. 가문은 대단한지 몰라도 그는 지금 돈이 매우 아쉽다. 허영에 들떠 살다보니 씀씀이가 헤퍼졌다. 그림 맨 왼쪽에 그려진 백작의 아들도 허영에 들떠 있기는 마찬가지다. 값비싼 프랑스식 패션으로 잔뜩 멋을 부렸고 거울을 보느라 다른 데 신경을 쓸 겨를이 없다. 이렇듯 형편은 아랑곳하지 않고 낭비하며 사는 영국 귀족들, 그로 인해 오늘 돈에 '아들

윌리엄 호가스 | '유행에 따른 결혼' 연작 중 「결혼 계약」 | 캔버스에 유채 | 70x90.8cm | 1743년 | 런던 국립미술관 화면 왼편 아래쪽에 개 두 마리가 그려져 있다. 자세히 보면 같은 목줄이 그 두 마리 개의 목을 서로 잇고 있다. 어느 한 마리가 움직이면 다른 한 마리는 따라갈 수밖에 없다. 서로 다른 방향으로 가려고 하면 싸움이 날 것이다. 자신들의 신세가 저 두 마리의 개와 같음에도 불구하고 이를 아는지 모르는지 곧 신랑 신부가 될 두 남녀는 각자 다른 곳을 바라보고 있다.

(가문)을 파는' 상황에 이르고 말았다. 백작의 아들과 나란히 앉은 처녀는 상인의 딸이다. 그녀는 신랑이 될 사람에게는 전혀 관심이 없고 곁에 있는 변호사와 시시덕거릴 뿐이다. 바로 이 장면에서 우리는 이 정략결혼이 초래할 비극을 예견할 수 있다.

둘째 그림 「결혼 직후」는 두 사람의 신혼생활을 조명한 작품이다. 의자에 대충 걸터앉은 신랑신부는 좋은 가정을 이룰 생각은 꿈에도 없다. 그저 되는대로, 멋대로 살 궁리만 한다. 그림의 신부는 밤새 카드놀이를 한 뒤 오후가 다 되어서야 일어나 차를 마시고 있고, 신랑 역시 밤새 밖에서 노는 데 모든 기력을 소진해 축 늘어져 있다. 강아지가 신랑의 주

윌리엄 호가스 | '유행에 따른 결혼' 연작 중 「결혼 직후」| 캔버스에 유채 | 70×90.8cm | 1743년 | 런던 국립미술관 방 저 뒤로 하인 하나가 하품을 하며 의자들을 대충 정리하고 있다. 그런데 탁자에서는 초가 아직 다 꺼지지 않은 채 불이 피어오르고 있다. 자신이 하는 일에 그다지 주의를 기울이지 않는 저 하인이 자칫 실수라도 하면 초가 쓰러져 천이나 양탄자에 금방 불이 붙을 수 있다. 이 집이 지금 맞이하고 있는 현실이다.

머니에서 손수건을 찾아내는데, 이 손수건은 신랑의 것이 아니라 외간 여자의 것이다. 그러니까 신랑은 신혼의 아내를 놔두고 다른 여자와 밤새 놀아났던 것이다. 젊은 주인 내외가 이렇듯 허랑방탕하게 사니 이 집의 집사는 어찌할 바를 모르고 절레절레 고개를 흔들며 어디론가 가버린다. 그의 손에는 청구서가 잔뜩 들려 있고 바닥에는 의자와 책 등이 나뒹군다. 볼 장 다 본 집안인 것이다.

호가스가 그린 나머지 네 점의 그림은 이후의 상황을 특유의 드라마식으로 이어 보여준다. 신부의 지참금으로 방탕한 삶을 살던 신랑은 여자와 바람을 피우다가 성병에 걸리고, 무료해진 신부는 앞에서 시시덕

윌리엄 호가스 ㅣ '유행에 따른 결혼' 연작 중 「러브호텔」ㅣ 동판화 ㅣ 35.3×44.8cm ㅣ 1745년 ㅣ 개인 소장
신부의 불륜 현장을 급습한 신랑이 칼에 찔려 죽어가고 있고, 살인자가 된 변호사는 오른쪽 창으로 달
아나고 있다. 판화인 까닭에 원화인 유화와는 달리 좌우가 반전되어 있다.

윌리엄 호가스 ㅣ '유행에 따른 결혼' 연작 중 「백작부인의 자살」ㅣ 동판화 ㅣ 35.3×44.8cm ㅣ 1745년 ㅣ 개인
소장 의자에 앉은 채 자살한 백작부인에게 유모가 아기를 안기고 있다. 아기로 하여금 엄마에게 마지
막 키스를 하게 하려는 것이다. 백작부인의 아버지는 정략결혼이 초래한 이 모든 불행을 슬퍼하면서도
죽은 딸의 손가락에서 반지를 빼내고 있다. 그것만이라도 챙기려는 것이다. 이런 장면을 보여줌으로써
화가는 백작부인의 아버지가 아직 자신의 잘못이 무엇인지 제대로 깨닫지 못함을 드러내 보인다.

거리던 변호사와 연애에 빠진다. 이를 알고 두 사람을 덮친 신랑은 결국 칼싸움 끝에 변호사의 칼에 찔려 죽고, 변호사는 체포되어 교수형에 처해진다. 남편도 잃고 애인도 잃은 신부는 막막한 현실로부터 출구를 찾지 못하고 끝내 자살하고 만다. 당시 영국의 귀족이나 부유층은 이렇듯 정략결혼을 하는 경우가 많았는데, 화가는 이 그림을 통해 그들의 '일그러진 욕망'을 호되게 비판함으로써 대중으로 하여금 쾌감을 맛보게 했다.

이처럼 대중의 관심을 사고 크게 인기를 끌었다 해도 그림이 팔리지 않으면 화가로서는 생존하기가 쉽지 않다. 어차피 영국의 귀족들과 미술 애호가들은 국내파인 그에게 큰 관심이 없었고 당시 가난한 서민들은 값비싼 유화를 사기 어려웠다. 그렇다면 명성과 인기를 얻었다 해도 살아가기는 여전히 팍팍하지 않았을까. 아니었다. 호가스에게는 다 계획이 있었다.

호가스는 인기를 끈 자신의 그림을 판화로 다시 제작해 팔았다. 사실 그는 회화에 입문하기 전, 판화 공방에서 일을 했다. 아버지가 빚을 갚지 못해 5년 동안 옥살이를 할 만큼 가난한 집안에서 태어났으니 정규 교육을 받을 수 없었다. 그래서 기술자에 가까운 판화공의 길로 들어섰고, 그런 경험 덕분에 일찍부터 대중예술인 판화의 장점과 잠재력을 두루 이해했다. 그러니까 '대중화'라는 '블루오션'으로 나아간 이상 호가스는 이야기부터 표현 형식, 나아가 조형 매체의 종류에 이르기까지 일관되게 대중과 코드가 맞아야 한다는 사실을 잘 이해하고 있었고, 이를 실행할 능력 또한 두루 갖추고 있었던 것이다.

일반 대중이 유화를 사기는 어려워도 판화는 얼마든지 살 수 있다. 판화
야 수요만 있다면 같은 그림을 수없이 찍어낼 수 있으므로 유화에 비해
'대량생산, 대량소비' 할 수 있다는 장점이 있다. 예상대로 그의 회화가
관심을 받고 인기를 얻을수록 그의 판화 또한 날개 돋친 듯 팔려나갔다.
얼마나 잘 팔렸는지 그의 판화를 똑같이 베껴 파는 사람들이 쏟아져나
올 정도였다. 자신의 권리가 침해당하는 것을 묵과할 수 없었던 호가스
는 의회에 청원해 판화 원작자의 권리를 보호하는 저작권법을 제정하게
했다(1734년에 만들어진 호가스법이다). 법의 보호까지 받게 된 그의 작품

윌리엄 호가스 | 「퍼그 개가 있는
자화상」 | 캔버스에 유채 | 90×
69.9cm | 1745년 | 런던 테이트
브리튼미술관 호가스가 그림
속의 그림으로 자화상을 그렸
다. 그의 반려견인 퍼그 종 '트럼
프'가 그림 곁을 떠나지 않고 있
다. 화가로서 그의 정체성을 화
면 왼쪽 하단의 팔레트가 시사
해준다.

은 유럽 여러 나라에 널리 팔려나갔고, 이후 그의 작품과 유사한 스타일의 시사풍자화는 죄다 '호가시안 신a Hogarthian scene'이라고 불리게 되었다.

호가스가 동시대의 다른 예술가들처럼 기존의 제도 안에서 살아남기 위해 전전긍긍했다면 결과가 어떠했을까? 오늘날 미술사가 평가하는 대가의 반열에는 결코 오를 수 없었을 것이다. 호가스는 애초에 자신이 원하던 것을 얻지는 못했지만, 결국에는 더 큰 것을 얻었다. 이 모든 게 어찌 보면 그의 앞에 놓인 제약과 한계 덕이었다. 말하자면 새옹지마랄까. 그런 점에서 때로 한계는 한계로 위장한 기회다. 혁신은 빈번히 한계 혹은 위기와 함께 찾아온다. 호가스의 성공이 이를 잘 말해준다.

'낡은 형식'으로 '새로운 가치'를 창조하다

: 클림트와 에로티시즘

중요한 것은 파괴의 정도가 아니라 발상의 전환

미술 분야의 혁신가라 하면, 대부분 새로운 양식이나 사조의 주창자를 떠올리게 된다. 기존의 양식과 사조를 극복하고 새로운 조형의 지평을 연 이들이야말로 대표적인 혁신가가 아닐 수 없다. 오스트리아 화가 구스타프 클림트Gustav Klimt는 이런 혁신가는 아니다. 새로운 양식을 개척하지도 새로운 사조를 창시하지도 않았다. 보수적인 아카데미즘 형식에 기초를 두고 대중적이고 관능적인 감성을 추구한 화가였다. 그래서 보기에 따라서는 퇴영적인 화가로 여겨질 수도 있는 존재였다.

그런 클림트가 오늘날 전 세계에서 가장 유명하고 영향력 있는 미술가의 한 사람으로 꼽힌다. 2009년 영국의 『더 타임스』가 전 세계 미술 애호가들을 대상으로 인터넷 투표를 했을 때 클림트는 20세기의 가장 위대한 미술가 3위에 올랐다. 누구나 미술 분야의 '최고의 파괴자'로 꼽

구스타프 클림트 | 「물뱀 II」 | 캔버스에 유채 | 80×145cm | 1904~07년 | 개인 소장 여성 육체의 관능성을 크게 부각시켜 그린 그림이다. 모두 네 명의 물의 님페가 그려져 있는데, 앞의 둘은 몸이 많이 드러나 보이는 반면, 뒤의 둘은 얼굴만 드러나 있다. 모두 도취한 표정을 짓고 있는데, 이들이 동성애적 사랑을 나누고 있기 때문이다. 당시의 정서로는 레즈비언적 주제를 노골적으로 그릴 수 없어서 클림트가 님페라는 신화 속의 캐릭터를 가져온 것으로 본다.

는 피카소와 세잔이 1, 2위를 차지했다. 세계에서 가장 비싸게 팔린 작품 순위를 보면, 클림트의 「물뱀 II」는 2억170만 달러(한화로 약 2346억 원. 인플레이션율을 고려해 소비자물가지수를 감안 조정한 가격으로, 2019년 미국 달러화 기준이다)로 6위에 올랐다. 영화의 소재가 되기도 했던 작품 「아델레 블로흐 바우어의 초상 I」은 1억7120만 달러(약 1992억 원)로 14위에 올랐다. 여러 미술 관련 매체나 기관이 '세계에서 가장 유명한 그림 100점'을 선정할 때 클림트의 「키스」는 대부분 10위권 안에 든다. 전위적인 미술작품들이 쏟아져나오던 시기에 이른바 '낡은 형식'으로 그림을 그렸던 화가가 어째서 이토록 높은 평가를 받는 것일까.

이는 클림트가 그 '낡은 형식'으로 그만의 독특한 '보수 혁신'을 이뤘기 때문이다. 혁신이 꼭 기성 체제를 전면적으로 파괴하거나 해체해야 가능한 게 아니라, 이를 유지하는 가운데서도 가능하다는 사실을 보여주는 대표적인 사례라고 할 수 있다. 중요한 것은 의식 혹은 발상의 전환이지 겉으로 보이는 파괴의 정도나 크기가 아닌 것이다. 혁신의 진정한 힘은 무엇보다 주체의 주체성과 고유성을 확보하는 데서 나온다. '오리지널리티'가 있어야 자신만의 시각으로 남이 보지 못하는 것을 볼 수 있다. 이는 상황과 조건에 따라 큰 파괴의 양상으로 나타날 수도 있고, 부분적인 변화로 나타날 수도 있다.

에로티시즘의 미학으로 사회의 위선을 폭로하다

클림트의 시대로 돌아가보자. 그가 10대였을 때 인상주의 미술이 나왔다. 곧이어 신인상주의, 후기인상주의 미술이 나왔고, 그가 40대에 이르자 야수주의, 표현주의, 입체주의가 나왔다. 그가 50대가 되었을 때는 추상미술이 생겨났다. 19세기 말~20세기 초 서양미술의 주된 흐름은 이처럼 화면 자체가 전면적으로 해체되는 '추상화'의 성격을 띠고 있었다. 시간이 흐를수록 구상미술은 구태의연하고 열등한 미술처럼 보였다. 그러나 클림트가 선호한 그림은 여전히 구상적인, 상당히 보수적인 형식의 미술이었다. 물론 그의 미술이 (당시 새로운 장식미술 사조인) 아르누보와 관계를 맺고 있었지만, 아르누보 계열에서도 가장 보수적인 형식의 그림이었다.

이처럼 클림트의 예술은 겉으로 보아 매우 보수성을 띠었지만, 그럼

에도 불구하고 그의 미학에는 진취적이고 개방적인 특성 또한 자리잡고 있었다. 바로 에로티시즘의 자유로운 표현이었다. 클림트는 당대의 어떤 예술가보다 에로티시즘을 적극적으로 표현했다. 그의 예술은 늘 관능으로 충만했다. 우리가 잘 알 듯 서양미술은 예로부터 누드 미술을 발달시키는 등 관능성을 중시해왔다. 그런 까닭에 미술가가 에로티시즘을 추구하는 것 자체는 그리 새롭지도 혁신적이지도 않았다. 그러나 클림트의 에로티시즘은 이전 예술가들과 달랐다. 전례가 없을 정도로 강렬하고 노골적이었다. 당시의 기준으로는 에로티시즘이 그림의 양념 역할을 해 '감칠맛'을 내는 정도라면 몰라도, 그것 자체가 예술 표현의 궁극적인 목표가 되어서는 곤란했다. 그렇게 된다면 이는 예술 차원을 넘어 가부장 문화에 기초를 둔 기존의 사회 질서에 대한 도전이 될 수 있었다. 에로티시즘으로 인해 사회 질서가 흔들린다면 이는 더이상 용인할 수 없는 미학이었다.

자연히 자신의 미학을 열심히 추구할수록 클림트에게는 많은 비난이 쏟아졌다. 무엇보다 부도덕하다는 비판이 줄을 이었다. 다른 예술가들은 조형 형식의 문제로 비난을 받는데, 그는 주로 도덕적인 문제로 비난을 받은 것이다. 하지만 클림트의 예술이 단순한 외설이었다면 그가 오늘날 이렇게 대단한 명성을 누리지는 못했을 것이다. 지나치게 관능적이고 부도덕하다는 비판을 받았지만, 그의 예술은 도덕을 핑계로 자신의 미학을 비판하는 사회와 시대가 오히려 이중적이고 위선적임을 역설적으로 폭로했다. 그런 점에서 클림트가 관능적인 이미지를 줄기차게 그린 것은, 억압적이고 고루한 근대 유럽의 가부장적 질서를 무너뜨리고 욕망과 표현의 자유를 쟁취하고자 했던 당대의 시대정신과 맥을 같이하는 것이었다 하겠다.

당시 그의 예술과 사회가 충돌했던 대표적인 사례가 '학부 회화' 연작이다. 안타깝게도 1945년 화재로 망실된 이 연작은 「철학」「의학」「법학」 3부작으로 구성되었는데, 오스트리아의 교육부가 빈대학 대강당에 설치할 목적으로 클림트에게 의뢰한 것이었다. 교육부는 이 '학부 회화'를, '어둠을 극복한 빛의 상징들로서 인간 이성의 위대함과 그것이 사회의 발전에 끼친 긍정적인 영향'에 입각해 표현해줄 것을 요청했다. 그런데 1907년 완성을 코앞에 둔 「철학」이 전시를 통해 처음 공개되자 그야말로 난리가 났다. 이성의 승리는커녕 관능적인 누드의 이미지들이 욕망과 무질서의 곤죽을 빚어낸 듯 보였기 때문이다. 빈대학 교수들이 들고일어나 작품 설치 반대 청원서를 교육부에 제출했고, 사회 지도층 인사들도 다투어 비난 여론에 가세했다. 분노한 클림트는 작품 제작을 위해받았던 선금을 돌려주고 다시는 이런 공공미술 프로젝트를 진행하지 않겠다고 선언했다.

나는 검열을 받을 만큼 받아왔다. 이제 나는 내 뜻대로 할 것이다. 나는 벗어나고 싶다. 내 작업을 방해하는 모든 기분 나쁜 허섭스레기들을 다 몰아내고 다시 자유를 얻고 싶다. 나는 국가의 어떠한 지원도 거부한다. 더이상 그것을 원하지 않는다. (……) 무엇보다, 오스트리아라는 나라에서, 그리고 교육부에서, 예술이 다뤄지는 방식에 항거하고 싶다. 틈만 나면 진정한 예술과 진정한 예술가들이 공격의 대상이 된다. 보호받는 것은 늘 모자라는 것들이거나 거짓말하는 자들이다.

클림트가 이처럼 관능에 주목한 것은, 관능 자체를 사랑한 탓도 있었

구스타프 클림트 Ⅰ '학부 회화' 중 「철학」Ⅰ 캔버스에 유채 Ⅰ 430×300cm Ⅰ 1899~1907년 깊은 바다 같은 심연 속에서 사람들이 기둥을 이루며 부유한다. 모두 의식을 잃고 떠다니는 것 같다. 화면 중심으로부터 약간 오른쪽으로는 우주의 기가 모여 이뤄진 스핑크스 같은 존재가 보이는데 그의 머리로부터 차갑고 희미한 빛이 파편처럼 흐른다. 이 그림을 본 오스트리아의 지식인들은, 이 그림이 '이성의 승리'를 나타내는 철학을 병적이고 부도덕한 욕망의 이미지로 모욕한 것으로 보았다.

구스타프 클림트 | '학부 회화' 중 「의학」 | 캔버스에 유채 | 430×300cm | 1899~1907년 이 그림 역시 부유하는 인물들과 몽환 상태가 어우러져 '철학'의 세기말적 분위기를 고스란히 반복한다. 공간 왼쪽에 홀로 떨어져 나와 있는 여성이 삶을 상징한다면, 오른쪽의 사람 기둥 속 해골은 죽음을 상징한다 하겠다. 맨 아래쪽에 있는 여인은 그리스 신화의 건강의 신 히기에이아다. 이 그림 또한 관능적인 분위기와, 의학의 중요한 두 가지 성취인 예방과 치료가 전혀 그려져 있지 않다는 점이 비판의 대상이 되었다.

이런 저항의 몸짓으로 그린 유명한 그림이 하나 있다. 「금붕어」라는 작품이다. 그림을 보면, 깊은 심연에서 벌거벗은 세 여인이 부유하고 있다. 그들 중 가장 인상적인 여인은 살짝 뒤를 돌아보며 빨간 머리를 휘날리는 맨 아래쪽의 여인이다. '무닝mooning, 비난이나 조롱의 목적으로 맨엉덩이를 드러내 보이는 행동'을 하듯 흰 엉덩이를 들이밀며 강한 도발 의지를 드러내 보인다. 이 그림을 통해 클림트는 자신을 비난하는 사회 지도층 인사들에게 이렇게 항의하는 듯하다. '관능이 없었다면 당신들이 이 세상에 존재할 수나 있었겠나, 당신들의 빛나는 지성도 다 관능의 산물이다. 관능 자체를 비난하지 말고 순수함을 잃은 자신을 비난하라'라고.

인간의 욕망을 보다 순수한 눈으로 바라보게 한 클림트

클림트의 사례가 보여주듯 혁신을 이루는 데는 꼭 기존의 체제와 형식의 전면적인 파괴가 뒤따라야만 하는 것은 아니다. 기존의 형식이나 구조는 유지하면서도 내용 혹은 정신을 갱신함으로써 얼마든지 새로운 가치를 창출할 수 있다. 이때 형식은 그 내용의 지배를 받음으로써 외형상으로는 이전과 유사해 보여도 나름대로 질적인 변화를 겪게 된다. 그러한 의식과 발상의 전환에 따라 형식이 새롭게 해석되고 새로운 개념이나 의미 혹은 가치를 덧입게 되는 것이다. 정치 쪽에서는 이런 종류의 혁신을 곧잘 볼 수 있다. 노사 대립이 격화되어 사회 안정이 우려되자 독일의 철혈 재상 비스마르크가 사회보험제도를 도입한 것이 대표적인 사례다. 의료보험, 산재보험, 연금보험 등 사회보험제도의 도입은 체제 전복적인 급진 노동운동을 약화시키고 자본주의 체제를 존속시키는 데 기

여할 수 있었다.

　클림트 이후 시각예술에서 에로티시즘의 표현은 이제 거의 아무 제한 없이 가능해졌다. 클림트는 노골적이고도 진지한 에로티시즘을 추구함으로써 사람들로 하여금 인간의 욕망을 보다 순수한 눈으로 바라보게 했다. 이로써 알 수 있듯 조형적인 형식의 혁신에 기여한 부분은 적을지라도 대중적인 의식의 혁신에 기여한 부분은 매우 컸다.

형태로부터
색채를
해방시킨
'해방 전사'

: 마티스와
컬러

"관객의 얼굴에 물감 통을 던졌다"

피카소와 더불어 20세기 최고의 화가로 꼽히는 앙리 마티스Henri Matisse
는 한마디로 '해방 전사'라고 할 수 있다. 마티스는 오랜 세월 형태에 복
속되어왔던 색채를 형태로부터 해방시킨 색채의 해방 전사다. 이처럼 색
채가 가진 잠재력과 에너지를 '폭발적으로' 분출시킨 탓에 그가 이끈 미
술 유파는 야수주의라 불리게 되었다. 마티스의 혁신은 '색채는 형태를
따라간다'는 지극히 당연시되던 관습을 깸으로써 시작되었다.

　오늘날에는 야수주의를 시대의 한계를 극복한 전위적인 유파로 우러
르지만, 당시에는 신랄한 비난의 대상이었다. 야수주의라는 이름 자체가
색채를 너무 강하게 사용해 야만적이라는 조롱에서 비롯된 것이었다.
1905년 미술비평가 루이 보셀이 이런 이름을 붙였다. 보셀이 같은 해 열
린 〈살롱 도톤〉 전시에 갔다가 고전적인 양식의 조각(마르케의 작품)을 마

앙리 마티스 l 「모자를 쓴 여인」 l 캔버스에 유채 l 80.7×59.7cm l 1905년 l 샌프란시스코미술관 그림의 모델이 된 여인은 마티스의 부인 아멜리다. 아멜리는 야수주의 스타일로 자신을 그리는 것을 썩 좋아하지 않았으나 여러 차례 모델을 섬으로써 남편의 예술적 성장을 뒷받침했다.

티스를 비롯한 화가들의 원색적인 그림들이 둘러싼 것을 보고는 "야수들에게 둘러싸인 도나텔로(르네상스 초기의 대표적인 조각가)"라고 평한 게 시발이었다. 그만큼 마티스와 동료 미술가들은 출발부터 기존 미술계의 강한 비판에 직면했었다.

마티스의 초기 대표작 「모자를 쓴 여인」을 통해 야수주의 특징에 대해 알아보자. 옷을 잘 차려입고 그럴듯하게 포즈를 취한 여인이 크게 클로즈업되어 있다. 이런 구성이야 기존의 회화 작품에서도 무수히 보던 것이다. 그러나 이 여인을 표현하기 위해 사용한 색채를 보노라면 불협화음으로만 이뤄진 노래를 듣는 것처럼 생소한 감각적 경험을 하게 된다. 사람의 얼굴을 그렸음에도 소위 '피부색'은 별로 보이지 않고 녹색, 하늘색 등 전혀 관계가 없어 보이는 색깔로 얼굴이 뒤덮여 있다. 게다가 그런 색채가 배경에도 버젓이 칠해져 있다. 사물의 고유색 같은 관념은 그림 어디서도 찾아볼 수 없다. 사람의 형태는 이 색잔치를 위한 하나의 방편으로 사용되고 있을 뿐이다.

이 그림이 처음 발표되었을 당시 작품을 본 한 비평가가 "관객의 얼굴에 물감 통을 던졌다"고 분개한 것도 충분히 이해가 갈 정도다. 하지만 이 그림의 거친 색채 배합은 강렬한 쾌감을 맛보게 하는데, 형태와 구성의 틀을 뛰어넘는 자유로움이 커다란 해방감을 가져다주기 때문이다. 이와 관련해 마티스는 다음과 같이 말했다.

색은 단순할수록 내면의 감정에 더 강력하게 작용할 수 있다. 가령 파랑은 강렬한 보색을 동반할 때 날카로운 징소리처럼 감정에 영향을 미친다. 빨강이나 노랑도 마찬가지이다. 화가는 필요할 경우에 적절한 소리를 낼 줄 알아야 한다.

앙리 마티스 ｜「콜리우르의 열린 창」｜ 캔버스에 유채 ｜ 55.3×46cm ｜ 1905년 ｜ 워싱턴 D. C. 국립미술관 실내에서
창밖의 풍경을 보고 그렸는데, 바다가 분홍색이다. 방도 한쪽 벽은 초록색인데, 다른 쪽은 보라색이다. 사물들의 본
디 색과 관계없이 자신이 칠하고 싶은 대로 색을 칠했다. 마티스는 이런 말을 했다. "내가 초록색을 칠한다고 그것
이 풀을 의미하지는 않는다. 마찬가지로 파란색을 썼다고 해서 하늘을 그린 것이 아니다."

_그자비에 지라르, 『마티스: 원색의 마술사』(이희재 옮김, 시공사, 1996)

만약 이 그림이 추해 보인다면, 마티스가 사용한 색이 기존의 고정관념과 배치되기 때문이다. 반면 이 그림이 밝고 아름다워 보인다면, 색이 형태로부터 해방되어 잠재력을 충만히 드러냈기 때문이다. 이처럼 사람들의 시선을 사물의 형태에서 색채 자체로 이동시킨 마티스는 이후 소재나 주제와 관계없이 죽을 때까지 색채의 힘과 가능성을 집요하게 탐구함으로써 색채의 마술사가 되었다.

이렇게 마티스가 시대를 앞서가며 탄생시킨 「모자를 쓴 여인」에 대해 동료 화가 모리스 드니는 "고통스러울 만큼 현란한 작품"이라고 평했고, 훗날 작품을 사들인 컬렉터 레오 슈타인은 "어떤 그림보다 추하고 거칠지만 강하고 밝은 그림"이라고 격찬했다.

그저 자유롭게 보고 즐기기만 하면 되는 그림

마티스는 1869년 12월 31일 프랑스 르카토캉브레지에서 태어났다. 그의 부모는 곡물과 도료를 파는 가게를 운영했는데, 아버지는 아들이 자라서 훌륭한 법률가가 되기를 원했다. 그러나 마티스는 아버지의 기대를 저버리고 1891년 미술학교인 쥘리앙아카데미에 입학했다. 예술가가 되려는 아들에게 아버지가 입버릇처럼 하던 말은 바로 "너, 그러다 굶어 죽는다"였다.

확실히 마티스는 '굶어 죽는' 길로만 갔다. 장래가 보장되지 않는 미술을 평생의 업으로 택했을 뿐 아니라, 야수주의를 결성해 당시로서는

가장 전위적이고 도전적인 현대미술의 길로 발을 성큼 내디뎠다. 누가 뭐라고 충고를 해도 돈과 명예, 권력 같은 것은 그에게 그리 중요하지 않았다. 그가 물질을 아예 무시했다는 말은 아니다. 곡물상의 아들로서 어릴 적 마룻바닥 틈에 굴러 들어간 곡식을 한 알 한 알 찾아내어 용돈을 받던 그는 물건을 매우 아껴 썼다. 그러나 물질에 대한 욕심은 그다지 없었다. 그래서 이런 고백을 할 수 있었다.

> 나는 아무런 걱정도 간섭도 없이 그림을 그리는 데 필요한 여건만 마련된다면 독방에서 수도자로 살아가고 싶다.
>
> _그자비에 지라르, 같은 책

그림만 그릴 수 있다면 다른 모든 것을 포기할 수 있는 사람이 마티스였다. 그는 색채가 지닌 온갖 가능성을 탐구하며 오로지 미술의 신비에 젖어 평생을 살았다. 그런 순수한 열정이 있었기에 형태로부터 색채를 해방시키는 위대한 혁신가가 될 수 있었다. 오늘도 그의 그림 앞에 선 이들은 이 위대한 혁신가가 해방시킨 색채의 자유로운 행진에 넋을 잃고 빠져든다.

앞에서도 확인할 수 있었듯 그의 그림은 고전 회화처럼 사실적이지도 않고 정교하게 다듬어져 있지도 않다. 형태는 단순화되어 있거나 해체되어 있는 반면 색채는 원색을 중심으로 강렬하게 살아 오른다. 그런 그림을 보며 어떻게 이해해야 할지 당혹해하는 사람이 없지는 않다. 하지만 그의 그림은 굳이 이해하려고 할 필요가 없다. 그저 자유롭게 보고 즐기면 된다. 이와 관련해 한 기자가 자신의 그림을 아이들에게 어떻게 설명하겠느냐고 묻자 마티스는 다음과 같이 대답했다. "즐겁거나 즐겁지 않

거나, 둘 중 하나다."

아무런 생각 없이 그저 마음껏 보고 즐기면 되는 것이 자신의 그림이라는 것이다. 그것이 마티스가 추구한 예술이 지닌 의미였다. 마티스의 작품은 특히 후기로 갈수록 점점 더 형태가 단순해지고 색채가 명료해졌다. 진정 아이들의 순수한 시선에 더 살갑게 다가가는, 그러니까 어른들도 아이들처럼 순수하게 바라볼 때 더 큰 아름다움을 느낄 수 있는 예술이 되었다. 바로 그런 힘으로 마티스는 피카소와 거의 동렬에 놓이는, 20세기의 가장 위대한 예술가 가운데 한 사람이 되었다.

나처럼 감수성이 예민한 사람이 하나의 방법에 의존해야 한다면, 아니 예민한 감수성이 방법의 도움을 얻는 데 걸림돌이 된다면, 인생은 얼마나 괴로울까. 나는 완전히 흔들리겠지. 그런데 생각해보면 평생을 살아오면서 안 그런 적이 없었다. 그래도 절망의 순간이 오면 이어서 행복한 계시의 순간이 찾아온다. 그런 계시 덕분에 나는 이성을 넘어서는 무언가를 이루어내게 된다.

_그자비에 지라르. 같은 책

'궁극통'의 놀라운 경지를 보여준 색종이 그림

야수주의라는 혁신적인 조형 사조를 만들고 이끈 마티스는 노년에 들어 다시금 사람들을 놀라게 하는 혁신적인 작품들을 내놓았다. 바로 색종이 그림이다. 색종이를 오려 붙여 만든 까닭에 하찮은 그림처럼 치부할 수도 있지만, 바로 그런 쉽고 단순한 방법으로 현대미술사의 새 장을 열

앙리 마티스 | 「잉꼬와 인어」 | 채색 종이 커팅 | 337×768.5cm | 1952년 | 암스테르담 시립미술관　정원 가꾸기를 좋아했던 마티스는 건강에 장애가 생기자 색지로 잎이나 열매의 이미지를 오려 붙여 자신만의 작은 정원을 만들었다. 이 정원은 색지를 핀으로 꽂는 형식으로 만들었기에 그때그때 마음 내키는 대로 이미지들을 옮겨 붙일 수 있었다. 그렇게 변하고 성장해가던 정원이 완벽해졌다고 느낀 순간 이를 고정해 하나의 작품으로 완성했다.

었다. 그의 색종이 그림은 어떤 재료로도 표현할 수 없는 순수하고도 감각적이면서 세련된 이미지를 전해준다. 이런 성취가 그의 건강 악화에서 비롯되었다는 사실로부터 우리는 전율을 느끼지 않을 수 없다.

　　마티스는 1941년 십이지장암 수술을 받았다. 그때 의사에게 "작품을 마무리할 수 있게 3~4년만 더 살게 해달라"고 호소했다. 이런 그의 열정을 높이 산 까닭일까, 하늘은 그가 소원한 햇수에 10년을 더 보태어 주었고 그는 1954년까지 살았다(향년 85세).

　　그렇게 생명을 연장했지만, 병고와 노령으로 더이상 이전처럼 작업하기 어려웠다. 결국 마티스는 체력 소모가 많은 유화 대작을 포기하고 비서에게 자신이 지정한 색채를 칠하게 한 후 그 종이를 오려 붙이는 작업에 나섰다. '궁즉통窮則通'이라고, 이런 방식으로 다양한 색채와 구성의 작

앙리 마티스 | 「푸른 누드 IV」 | 채색 종이 커팅 | 103×74cm | 1952년 | 니스 마티스미술관 '푸른 누드'는 모두 네 개
로 이뤄진 연작이다. 이 작품들은 석판화로도 제작되었다.

품을 만들 수 있었다. 대작 제작도 어렵지 않았는데, 그리는 게 아니라 오려 붙이는 것이므로, 얼마든지 큰 작품도 만들 수 있었다. 그렇게 제작된 걸작의 하나가 1952년에 완성한 「푸른 누드 Ⅳ」이다.

'푸른 누드' 연작은 앉아 있는 여인 누드를 표현한 작품이다. 누드라고는 하나 관능미와는 거리가 멀다. 굳이 관능미를 찾자면 순수한 색채가 주는 감각적인 쾌快이다. 푸른색의 시원함을 기가 막히게 잘 살린 작품이다. 매우 단순한 구성을 보여주지만, 마티스 특유의 명료한 색채 감각과 탁월한 구성이 돋보인다. 형상 안에서 조금씩 변하는 푸른색의 변주로 인해 그림의 여인이 마치 저 지중해의 푸른 물을 방금 뒤집어쓰고 나온 바다의 여신처럼 보인다. 푸른색 하나만으로 이토록 풍요로운 그림을 만들 수 있다는 사실이 놀랍다. 마티스는 "너무 많은 색채를 사용하면 오히려 아무 효과도 낼 수 없다. 색채란, 서로 잘 구성되어 있고 예술가가 느낀 감동의 강도에 합당한 경우라야만 최대한의 효과를 낸다"라고 말했다.

색채를 해방시킨 예술가였지만, 단 하나의 색채만으로도 이렇게 풍성한 색의 잔치를 벌일 수 있는 사람이 바로 마티스였다.

'상업주의'로 순수미술의 폐쇄성을 깬 파괴자

: 앤디 워홀과 팝컬처

"나는 돈으로 해결할 수 있을 때 가장 행복했다."

팝아트의 선구자 앤디 워홀Andy Warhol은, 순수미술 쪽에서 '극혐'으로 치부하던 '상업주의'를 순수미술의 중심에 뿌리내린 예술가다. 현대미술이 온갖 경계를 타파하며 영역을 확장해왔지만, 스스로 상업주의와의 경계를 허물고 그런 작품을 새로운 예술이라고 불렀으니 이전에는 누구도 생각하지 못한 일이다. 그런 점에서 워홀은 전례 없는 파괴자이자 혁신가였다.

전통적으로 사람들은 미술가들이 돈에는 큰 관심이 없는, '꿈을 먹고 사는 사람들'이라고 생각했다. 미술가들 자신도 예술을 하며 돈을 앞세우는 것을 수치스러워했다. 하지만 워홀은 달랐다. 앞장서서 돈을 추구했고, 돈이 예술에 의미를 더해준다고 믿었다. 돈과 관련해 그는 이런 말을 했다.

난 평생 싸구려 스와치 시계를 차고 다녔지만 돈으로 다 해결할 수 있을 때 가장 행복했다. 돈은 내게 순간을 결정하는 기회일 뿐 아니라 감정의 원천이다. '내가 세상에서 가장 사랑하는 게 뭘까?'라는 질문이 돈을 그리게 했다. 예술도 근본적으로 돈을 통해 아름다움을 획득한다.

그런 그였기에 워홀은 자신을 뼛속까지 '상업미술가'라고 생각했다. 오로지 순수만을 부르짖는 예술가들은 그에게 아무런 감흥을 주지 못했다. 그랬기에 적대적인 예술가들은 워홀을 예술을 이용해 오로지 돈과 잇속, 인기만 챙기는 '사악한 인간'으로 여겼다. 예술의 이름으로 미술을 타락시키는 빌런이라고 생각했다. 그래서 워홀이 1968년 6월 3일 밸러리 솔라나스라는 여성의 총에 맞아 죽을 뻔했을 때 동시대 거장 프랭크 스텔라조차 "로버트 케네디는 죽고 워홀이 살아나다니!"라고 한탄할 정도였다(워홀이 총을 맞은 사건 이틀 뒤인 6월 5일, 로버트 케네디가 저격 당해 이튿날 사망하자, 죽고 살 사람이 뒤바뀌었다는 의미로 스텔라가 내뱉은 탄식이었다). 그 정도로 워홀은 미움을 받았다.

지금도 워홀의 예술을 비판적으로 보는 미술인들이 없지 않다. 한 가지 분명한 것은, 적극적으로 돈을 추구한 이답게 그의 작품은 갈수록 고가에 팔리고 있으며, 그가 간판 역할을 한 팝아트는 현대미술의 주류 가운데 하나로 확고히 뿌리를 내렸다는 것이다. 그리고 워홀이 행한 '성공 방정식'을 따라 철저히 상업주의적인 방식으로 도전해 화단에서 성공한 미술가들 또한 급격히 늘어났다.

"비즈니스를 잘하는 게 최상의 예술이다"

워홀은 1928년 8월 6일, 미국 펜실베이니아주 피츠버그에서 광부의 아들로 태어났다. 스물한 살 때 뉴욕으로 가 일러스트레이터로 성공한 그는, 1950년대 '소비자 혁명'의 힘을 보면서 자신과 같이 상업미술을 전공한 사람도 얼마든지 순수미술 쪽에서 큰 활약을 할 수 있으리라는 확신을 얻었다.

상업의 영역에서 순수의 영역으로 넘어온 사람답게 워홀은 자신의 작품에 대한 마케팅과 홍보뿐 아니라 창작 활동까지도 철저히 비즈니스 차원에서 접근했다. 워홀의 발상이 놀라운 것은, 기본적으로 비즈니스 자체가 예술이라고 생각했다는 점이다. 그는 "비즈니스를 잘하는 것이야말로 최상의 예술이다"라는 말을 남겼다.

워홀은 자신의 '미술 비즈니스'를 일종의 연예 산업, 곧 흥행업처럼 생각했다. 제아무리 상업적 센스가 있는 사람이라 하더라도 미술을 흥행업이라고 생각한 미술가는 없었다. 흥행업은 무엇보다 대중을 상대로 하는 비즈니스다. 반면 미술품 거래는 소수의 부유한 '엘리트'를 상대로 하는 비즈니스다. 전통적으로 비평가, 큐레이터, 화상 등으로 이뤄진 폐쇄적인 이너 서클에서 명성과 가치가 결정된다. 그러나 워홀은 자신의 작품을 '엘리트 시장'이 아니라 '대중 시장'을 겨냥한 상품처럼 만들었고, 그에 걸맞은 마케팅 방식을 활용해 시장가치를 높였으며, 나아가 그렇게 해서 얻은 상징 자본으로 이너 서클에도 영향을 주어 궁극적으로 미술사에서도 높은 평가를 받게 되었다. 총체적인 흥행의 성공을 이끌어낸 것이다. 그는 흥행의 귀재였다.

박스오피스가 엄청나다는 건 '대흥행'을 의미한다. 당신은 1마일 떨어진 곳에서도 그 냄새를 맡을 수 있다. 그 단어를 더 많이 소리 내어 말하면 냄새는 더 짙어지고, 냄새가 짙어질수록 더 크게 흥행한다.

흥행사로서 워홀은 자신의 작품 소재를 최대한 대중에게 인기가 있거나 대중적인 것으로 한정했다. 메릴린 먼로나 엘리자베스 테일러 같은 '셀럽', 코카콜라나 캠벨 수프 같은 인기 소비 상품, 미디어에 오르내린 각종 사건이나 사고의 이미지들이 대표적인 사례다. 복잡하고 관념적인 것, 고급문화와 관련된 것은 의도적으로 배제했다. 물론 보티첼리의 「비

베를린 함부르거반호프미술관의 앤디 워홀 전시 전경 마오쩌둥의 초상화 「마오」를 비롯해 「꽃」 등의 작품이 설치되어 있다. '마오' 연작은 1970년대 초 미국과 중국 사이에 핑퐁 외교가 이뤄지고 1972년 2월 미국 대통령 닉슨이 중국을 방문하는 등 냉전의 상징인 두 나라 사이에 해빙의 분위기가 무르익자 이에 맞춰 워홀이 제작한 실크스크린 페인팅이다. 역시 미디어의 관심사와 그림의 주제를 일치시켜 팝아트의 매력을 생생히 부각시킨 작품이다.

자신의 작품 「브릴로 상자」 앞에서 포즈를 취하고 있는 앤디 워홀 워홀의 「브릴로 상자」는 같은 이름의 세제 상자를 원래 모습과 똑같이 만든 것이다. 다만 원래 상자의 재료가 골판지인 반면 작품 상자의 재료는 합판이다. 흥미로운 뒷이야기가 있다. 워홀이 스톡홀름 현대미술관에서 전시할 때 예산 문제로 미국에서 작품을 공수해 올 수 없자 실제 상자 300개를 구입해 이를 전시했다. 사진의 브릴로 상자는 바로 실제 그 상자이다.

너스의 탄생」이나 레오나르도 다빈치의 「최후의 심판」 같은 순수미술의 걸작들을 활용한 작품들도 있지만, 사실 이들 걸작도 워낙 유명해 이미 대중에게는 유명인 같은 이미지로 다가오는 것이었다.

작품 감상의 측면에서도 워홀은 미술관이나 갤러리 같은 전시장 못지 않게 매스미디어를 통한 소통을 중시했다. 미디어가 자신의 작품을 자주, 크게 다루도록 하려면 자신이 유명인이 되어야 한다는 사실을 일찍부터 깨달았다. 그러니까 작품만 부각시키고 미술가는 조명 뒤로 숨는 게 낫다는 전통적인 사고방식을 버리고, 작품 자체보다 자기를 알리는 데 더 많은 에너지를 썼다. 그래서 젊은 날부터 '앤디 수트'라고 불리는 튀는 옷을 입고 가발까지 써서 누구라도 한 번 보면 결코 잊지 못할 독특한 페르소나를 창조했다. 자연히 시간이 흐를수록 더 많은 미디어의

앤디 워홀, 「캠벨 수프」 캠벨 수프는 미국의 소비자에게 매우 익숙한, 대중적인 상품이다. 워홀은 이 수프 캔을 실크스크린 페인팅으로 제작했다. 이는 워홀을 팝아트 작가로 뚜렷이 인식시킨 매우 중요한 주제다. 왜 굳이 캠벨 수프를 택했느냐는 질문에 워홀은 "나는 20년 동안 똑같은 점심(캠벨 수프)을 먹었다"라고 답한 바 있다. 캠벨수프사는 2012년, 워홀의 첫 캠벨 수프 캔 작품 제작 50주년을 기념해 한정판 스페셜 에디션을 출시했다. 위의 캔들이 그 한정판 에디션이다.

앤디 워홀 | 「실버 리즈」 | 캔버스에 실크스크린 | 아크릴과 스프레이 에나멜 | 101.6×101.6cm | 1963년 | 개인 소장

워홀은 대중문화 스타를 즐겨 표현했다. 1962년 메릴린 먼로가 자살하자 그녀를 주제로 한 작품을 제작한 것이 출발점이었다. 이듬해에는 먼로 못지않게 유명한 엘리자베스 테일러 주제에 손을 댔다. 당시 테일러는 배우 경력의 절정에 이르렀을 때인데, 영화 「클레오파트라」 출연으로 최고 몸값인 개런티 100만 달러를 받은 데다 폐렴으로 죽을 것이라는 소문이 도는 등 대중의 관심을 한몸에 받을 때였다.

주목을 받은 그는 결국 "앤디 워홀의 가장 위대한 작품은 워홀 자신"이라는 말까지 듣게 된다. 종내는 워홀 자신이 그의 예술의 표본이자 척도가 되어버렸다. 더이상 작품 때문에 화가가 유명해지는 게 아니라, 워홀이라는 사람 때문에 그의 작품이 크게 인기를 얻고 날개 돋친 듯 팔려나가게 된 것이다.

워홀은 '비즈니스맨'답게 작품 제작 과정 또한 매우 효율적으로 관리함으로써 생산성을 높였다. 그는 전통적인 회화 제작 방식을 버렸다. 주로 실크스크린 판화에 기초를 둔 형식으로 작품을 제작함으로써 기계적인 방식이 주가 되게 했다. 이렇게 하니 작품을 빠른 시간에 다량으로 생산할 수 있었고, (많은 부분을 자신이 직접 하지 않고 조수들에게 맡겼어도) 작품의 질 또한 일정하게 유지할 수 있었다. 그래서 워홀은 자신의 작업실을 '팩토리', 곧 공장이라고 불렀다.

이처럼 미술하고는 전혀 어울릴 것 같지 않은, 철저히 상업적인 마음가짐으로 미술에 접근한 워홀은 바로 그 전략으로 철옹성 같던 순수예술의 높은 벽을 허물어뜨렸고, 결과적으로 대중이 미술에 보다 쉽고 편하게 접근하게 함으로써 '미술의 영토'를 확장하는 공을 세웠다. 경직되어 있던 미술에 대한 관념이 그로 인해 '경천동지'할 정도로 바뀌어서 사람들은 이전에 비해 훨씬 개방적이고 유연하며 자유로운 시각으로 예술을 즐길 수 있게 되었다.

비틀스와 함께 팝문화를 이끈 쌍두마차

미술을 대중의 품에 안긴 이런 성취를 기려 『라이프』지는 1969년 송년

호에 커버스토리 「1960년대—격동과 변화의 10년」에서 워홀을 비틀스와 함께 당대의 팝문화를 이끈 쌍두마차로 평가했다. 미술계 인물이 당시 세계 최고 팝스타와 동등한 존재로 인정받은 것이다. 이미 세상을 떠났지만 그에 대한 대중의 인식은 지금도 강하게 살아 있어 워홀이 만든 이미지에 대한 인지도 조사를 해보면 헬로 키티 이미지와 거의 동급으로 나온다. 워홀이 제작한 이미지를 담은 의상, 팬시 상품, 가구 등이 지금도 계속 출시되고 인기리에 팔려나가는 이유다.

물론 고가의 작품이 거래되는 전통적인 미술시장에서도 그는 여전히 크게 환영받는다. 현재 최고가를 기록하고 있는 그의 작품은 2008년 거래된 「여덟 명의 엘비스」로, 인플레이션을 감안해 계산하면, 2019년 미국 달러화 기준으로 무려 1억1870만 달러(한화 약 1394억 원)에 이른다. 그렇게 워홀은 엘리트 시장과 대중문화 시장을 두루 평정한 최고의 인기 아티스트가 되었다. 누구도 가보지 않은 길을 걸어가 대단한 성취를 이룬 그는 이렇게 말할 수 있었다.

"누구나 내가 하는 것처럼 할 수 있지만, 나처럼 성공할 수는 없다."

참고 문헌

E. H. 곰브리치 지음,『서양미술사』, 백승길·이종숭 옮김, 예경 2013

H. W. 잰슨 지음,『미술의 역사』, 김윤수 외 옮김, 삼성출판사 1978

그자비에 지라르 지음,『마티스: 원색의 마술사』, 이희재 옮김, 시공사, 1996

김위찬·르네 마보안 지음,『블루오션 전략』, 강혜구 옮김, 교보문고 2005

로버트 루트번스타인·미셸 루트번스타인 지음,『생각의 탄생』, 박종성 옮김, 에코의 서재
 2007

리처드 코치·그레그 록우드 지음,『무조건 심플』, 오수원 옮김, 부키, 2018

마르크 파르투슈 지음,『뒤샹, 나를 말한다』, 김영호 옮김, 한길아트, 2007

셰인 스노 지음,『스마트컷』, 구계원 옮김, 알에이치코리아 2014

수잔 우드포드 지음,『그리스 로마 미술』, 김창규 옮김, 예경산업사 1991

스튜어트 크레이너 지음,『75가지 위대한 결정』, 송일 옮김, 더난 2001

야마구치 슈 지음,『세계의 리더들은 왜 직감을 단련하는가』, 이정환 옮김, 북클라우드,
 2018

에릭 리스 지음,『린 스타트업』, 이창수·송우일 옮김, 인사이트, 2012

엘리자베스 하스 에더샤임 지음, 『피터 드러커, 마지막 통찰』, 이재규 옮김, 명진출판, 2007

월터 아이작슨 지음, 『스티브 잡스』, 안진환 옮김, 민음사, 2015

이주헌, 『클림트』, 재원, 1998

장뤽 다발 지음, 『추상미술의 역사』, 홍승혜 옮김, 미진사, 1990

제임스 H 루빈 지음, 『인상주의』, 김석희 옮김, 한길아트, 2001

카렌 암스트롱 지음, 『신화의 역사』, 이다희 옮김, 문학동네 2005

크리스토퍼 히버트 지음, 『메디치가 이야기』, 한은경 옮김, 생각의나무 2001

탈레스 S. 테이셰이라 지음, 『디커플링』, 김인수 옮김, 인플루엔셜 2019

팀 팍스 지음, 『메디치 머니』, 황소연 옮김, 청림출판 2008

허버트 마이어스·리처드 거스트먼 지음, 『크리에이티브 마인드』, 강수정 옮김, 에코리브르, 2008

Alison Stewart, 'Early Woodcut Workshops', *Art Journal*, vol. 39, 1980

Andrew Nusca, 'Amazon CEO Jeff Bezos: We Should Settle Mars 'Because It's Cool'', *Fortune*, June 1, 2016

Ap Dijksterhuis, Loran F. Nordgren, 'A Theory of Unconscious Thought', *Perspectives on Psychological Science* Volume 1 Issue 2, June 2006

Diana Kander, 'Our approach to innovation is dead wrong', TEDxKC, 2014

Florian Heine, *The First Time: Innovations in Art*, Prestel Pub, 2007

Francis Henry Taylor, *The Taste of Angels: a history of art collecting from Rameses to Napoleon*, Little Brown, 1948

Glenn Phillips & Thomas Crow, *Seeing Rothko*, Getty Research Institute, 2005

Guy Kawasaki, 'The Art of Innovation', TEDxBerkley 2014

Hal Gregersen, 'Innovator's DNA Video Series: Observing', MIT Leadership Center, March, 2015

Hal Gregersen, 'The one skill that made Amazon's CEO wildly successful', *Fortune*, Sep 17, 2015

Ina Reiche, Myriam Eveno, Katharina Müller, Thomas Calligaro, Laurent Pichon, Eric Laval, Erin Mysak, Bruno Mottin, 'New insights into the painting stratigraphy of L'Homme blesse by Gustave Courbet combining scanning macro-XRF and confocalmicro-XRF', *Applied Physics A*: Materials Science and Processing, October 2016

Jacob Baal-Teshuva, *Rothko*, TASCHEN, 2015

Jeffrey K. Smith, Lisa F. Smith, 'Spending Time on Art', International Association of Empirical Aesthetics, 2001

Jonathan Moules, 'The art school MBA that promotes creative innovation', *Financial Times*, November 14, 2016

Michael Michalko, *Thinkertoys*: *A Handbook of Creative-Thinking Techniques*, Ten Speed Press, 2010

Paul Oppenheimer, *Rubens*: *A Portrait*, UNKNO, 2002

Peter N. Golder and Gerard J. Tellis, 'Marketing Logic or Marketing Legend?', *Journal of Marketing Research*, Vol. 30, No. 2, May 1993

Robert J. Vallerand, Ph.D., *The Psychology of Passion*: *A Dualistic Model*, Oxford University Press, 2015

Rocío Lorenzo, Nicole Voigt, Karin Schetelig, Annika Zawadzki, Isabelle Welpe, Prisca Brosi, 'The Mix That Matters: Innovation Through Diversity', The Boston Consulting Group, APRIL, 2017

Taylor Glasby, 'How BTS became the world's biggest boyband', *The Guardian*, October 11, 2018

「アートに正解はない」、東京国立近代美術館がビジネスパーソン向けの対話鑑賞プログラムを行う理由, 橋爪勇介, 『美術手帖』, 2019. 6

참고 문헌

혁신의
미술관

새로운 가치 창조, 미술에서 길을 찾다

ⓒ 이주헌, 2021

초판 인쇄	2021년 10월 29일
초판 발행	2021년 11월 11일

지은이	이주헌
펴낸이	정민영
책임편집	임윤정 박기효
디자인	이현정
마케팅	정민호 김도윤
제작처	영신사
펴낸곳	(주)아트북스
출판등록	2001년 5월 18일 제406-2003-057호
주소	10881 경기도 파주시 회동길 210
전화번호	031-955-7977(편집부) 031-955-2696(마케팅)
전자우편	artbooks21@naver.com
트위터	@artbooks21
인스타그램	@artbooks21.pub
팩스	031-955-8855

ISBN	978-89-6196-401-2 03600